余濱生 著

國劇音韻及唱念法研究

中華書局印行

自序

本書編纂目的和內容大要，詳見本書前言。這裡，我只把編寫經過作一交代。

記不清是去年哪一天，我在俞大綱教授家裡閒聊，從詩詞用韻扯到戲曲用韻，承大綱先生出示所藏一篇于抄的討論音韻問題的文章，題目是舊劇中的幾個音韻問題，是會和大綱先生在中央研究院共過事的羅常培（莘田）氏在民國二十四年所作的一篇演講稿（載於舊東方雜誌第三十三卷第一號）。羅氏是名音韻學家，在文內把國劇中的尖團音和上口音來源，根據韻學原理作了極透澈的分析，引起了我濃厚的興趣，但羅氏對於有同等重要性的四聲問題，不知何故竟輕輕一筆帶過，因此也引起了我的求知慾，於是開始涉獵音韻學和語音學書籍，希望能在皮黃音韻問題上，鑽研出一個究竟來。後來我把探討所得寫了一篇國劇唱念中的

審音正讀問題請政於大綱先生。俞教授認爲不無可取之處，可供年輕演

員們的參攷，鼓勵我繼續研究及編纂十三轍韻書，除了借給我許多私藏

珍貴的參攷書以外，幷介紹我到南港中央研究院傅斯年圖書館去蒐集資

料。就這樣，不知不覺地寫成了這本書。

感謝大綱先生的鼓勵和指導。

大綱先生的舊文學造詣極高，尤深研我國古典戲曲，是我由衷佩服

的一位學者，所以我每逢寫完一章或一節，必携稿前往請正，有許多地

方都是經過他當面指點後而重新寫過的，所以本書之能完成，首先我得

其次，我得謝謝畢玉淸先生。畢先生是此間名琴師，幷執敎於國立

復興戲劇學校。對於皮黃唱念一道之鑽研，已達廢寢忘餐的地步，朝夕

不輟，數十年如一日。其研究精神之強，實在令人敬佩。他無師承，也

沒有坐過科班，但音樂天賦很高，耳音極靈，就憑着唱片和錄音帶，加

上注音符號和簡譜兩大工具，他不但精細的譜出了余叔岩及梅蘭芳兩氏

唱片的全部唱腔，並且創出一套捷便的皮黃唱念敎學法。他之深受學生

歡迎和被內行推崇，決不是偶然的。本書唱念法一篇的編寫程序，以及許

多作者個人觀點，都深受他的影響。雖然我們不時爲了看法上的歧異而

爭得面紅耳赤，但我得承認，如果沒有他的啓發，唱念法一篇是無法寫

成像現在這個樣子的。

旅港友人會后希程京蓀兩兄及在台的俞博生兄，也會分別給予我很

大的幫助。

會后希兄雖以國畫享譽國內外，但他對於皮黃的入迷，有時甚至於

超過他對繪事的鑽研。他能唱、能拉、更能做。常常把書畫理論引用到

國劇裡，別有一套超脫的見解。他的琴藝的境界極高，我讀書時偶在校內

或校外彩纍，大都是由他操琴。但他畢業後我卽和皮黃絕緣，幾達二十年

之久。最近幾年忽然又對皮黃發生濃厚興趣，完全是受了他的影響。因

爲他要練琴，每逢來台就一定拉着我調嗓。我能認識此間國劇界的許多

朋友，也都是由於他的介紹。爲了協助我寫這本書，他提供了不少意見

和資料。

程京蓀兄是已故名票程君謀先生的長公子，家學淵源，能唱、能拉、能鼓。每高歌一曲，其韻味之醇厚，令人如飲純醪。他對於「字」和「腔」極講究，本書論四聲一章，是經我和他從書函往返中反覆討論過後才寫成的。

俞博生兄是一位地道的國劇愛好者和提倡者。對於國劇資料蒐集之勤之多，敢說台港兩地無人能出其右。他為人熱誠，凡是有要求他供給錄音資料者，不論是內行或外行，總是有求必應，很少拒絕。他和我不但愛好國劇的興趣相同，即對於錄音機和音響設備也有同好。在我寫作本書時，他對於參攷資料的提供，可說是竭力以助，毫無保留。

人生遇合，莫非宿緣。能相識訂交且能久而彌篤，已極難得，而我和上述幾位的交遊則尤其難得。因為這份友情完全建立在共同的興趣和愛好上，從來未摻有任何俗務因素在內。每一碰面總是聊戲，而且一聊就是幾小時不倦，引宮刻羽，逸興遄飛，高興處，大家都忘記了自己的年齡。所以本書也可以說是為紀念這份純真的友情而作。

此外，此書之成並得謝謝楊其銑教授，楊教授是語音學專家，對國劇也有很深的修養，我們雖訂交不久，但一見如故。本書討論發音各章，均會向他請教過後才敢動筆。尤其是虛音的墊用一章，是由他釐定墊音原則，經我求證後才寫成的。

名鬚生李金棠周正榮兩先生，也會不時提供寶貴的意見，併此誌謝。

末了，我還得謝謝中華書局給與這本冷門之作一個出版機會。我很瞭解，像這類的出版物，內容枯燥，可讀性很低，銷路必屬有限，而且本書引用古籍之處，僻字很多，加上注音符號和簡譜錯綜其間，排印和校對上的困難也是不難想像的。

在寫作過程中，我重溫了三十年前寫畢業論文時的心情，暫時麻醉自己，忘記了兩年來的許多拂逆和困擾，可說是意外的收穫。

書成之日，兒女笑着說：爹的國語還不如我們說的好，唱起戲來尤

其難聽，光說不練，有什麼用。

掩卷一想，所說頗有道理，趕緊擱筆。

余濱生　識於台北

民國六十年十月

前　言

本書是我嘗試以治學方法分析國劇音韻和唱念問題的一篇專題研究報告。主要目的在提供一個研究方法，提供一些參攷資料，絲毫未含有任何教學或指導的意圖，也不敢妄冀能對職業的或業餘的國劇演員有任何實際助益，祇希望我的外行話能多少引起內行和專家們對於國劇唱念理論研究工作的重視和努力，我的目的就算達到了。

有人認為：國劇唱念的奧秘可意會而不可以言傳，若用科學方法來分析，結果將使七寶樓台折碎不成片段。但我個人仍然深信：任何藝術寶塔如果建築在「純經驗」上，沒有嚴密的有系統的理論做基礎，究竟是不夠完美和危險的。正如同你若是沒有經過時間斅驗的公認的標準和畫理作依據，你就沒有理由說這幅畫比那幅美。你若是沒有音韻和唱念方面的認識和準則，你就沒有理由說甲的唱念比乙的唱念高明。「眼高手低」固然是常見的情形，但「眼低手高」的情形却也幷不多見，由實

踐的體驗中來提高「手」，從理論的研究中來提高「眼」，兩者結合幷

進，才能達到「眼高手也高」。

在我國戲曲發展史中，其技藝成就最高且擁有最多觀眾具有全國性

的劇種，則前有崑曲後有皮黃。從這一意義出發，皮黃被改稱為國劇是

幷不誇張的。崑曲雄踞我國劇壇達三百餘年之久，繼起稱霸的皮黃到現

在也有百幾十年的歷史。這一份豐富的傳統文化遺產，不論從脚本、腔

調、唱念、做打、臉譜、服裝、場面等任何一角度來看，都值得後人繼

續作深入的研究和進一步的發揚。音韻和唱念只是問題中的一環，但卻

是極重要的一環。

現存的皮黃文獻，除了脚本以外大都偏重於史料和掌故方面，其有

關技術性和研究性的理論著作則相當貧乏，而且都是散見於報紙雜誌中

的零星篇章，缺乏有系統的專著。比起古人研討崑曲的論著，在質與量

上都不能同日而語。以皮黃的攸久歷史和藝術價值言，這一現象的存在

是不應該的。有人認為其原因祇有兩種可能：一是被秘技自珍的古老觀

念所囿，大家不願意公開心得和交流經驗；一是皮黃的價值幷沒有獲得眞正的重視，人多數人仍視它爲雕虫小技而不屑花功夫去研究。但我則認爲最基本的原因還是由於近百年來，我國在各方面的研究風氣都不夠濃厚，固不僅皮黃的研究爲然。早在四十年以前，我國治中西音樂史最有成就的王光祈氏，就曾在所著中國音樂史一書自序中云：…

「余在國外，深得良師益友之助，頗較國內音樂同志受益機會爲多，但在他方面，國外所藏中國音樂書譜，又遠不如國內所藏之富。柏林國立圖書館，雖藏中國音樂書籍不少，該館當局對余，雖亦十分優待（一譬如該舘未有凌廷堪燕樂考原一書，特由該舘東方部長侯迺教授，向南德意志閔興圖書館，函借來此，其情至爲可感），但余對於吾國古代音樂書譜，所見終屬不多。余甚望國內音樂同志，能補余此種缺陷；多讀國內舊藏，仿余治學方法，再作成一部精而且詳之中國音樂史。而且余留德十餘年，皆係賣文爲活，自食其力；即本書一點成績，亦係十年來孤苦奮鬪之結果。國內同志生活情形，旣不如余在此間之緊張，或者多

有時間探討，亦未可知。因讀中國舊籍，往往糾紛錯亂情形，數月不能得一解決故也。此外，西洋漢學家對於吾國近時學人，類多輕視，謂其缺乏普通常識，不解治學方法，現在中國人已無自行整理國故之能力，須西洋學者出而代爲整理云云。余甚望國內同志，能一洗此種奇恥大辱！」

王氏之言，語重心長，值得我們深思和反省。

王氏又提到：

「……西洋音樂文獻之富，西洋學者著述之勤，已非我們這一般生自禮義之邦的人所能想像。每個大圖書舘之中，皆設有音樂一部，所藏音樂書籍，動輒數十萬冊以上，即各家著名音樂書店，其所出音樂書籍，亦往往超過數萬以上，專就德國二十三個國立普通大學而論，蓋無不設有音樂一系。甚至於國立工業專門大學之中，亦有附設音樂歷史講座之舉。此外還有許多國立音樂專門大學（專習應用音樂學，如吹奏、歌唱、製譜之類，與普通大學音樂系之注重音樂歷史、音樂科學者不同）

，私立音樂學院，對於音樂史一類，亦無不列入必修科目。即以柏林大學音樂系而言，便有教授十餘人，學生二百餘人；終年埋首於此，研究不遺餘力，而西洋音樂史一科之成爲有系統的學術，亦已有一二百年之久，其間對於許多古代作品，業已先後整理出來。」

回過頭來看看我們對於我國古典戲曲和音樂方面的研究精神，我們又怎能不眼睜睜地瞧着皮黃技藝走向下坡路？這些雖然都是題外話，但我之從事這一專題探討，也多少受了王氏所言的影響，故引錄如上，冀能喚起國劇界中有心人士的研究熱誠。

以下，是本書的輪廓：

本書分上中下三篇。上篇爲音韻方面的研究，共分五章，闡述了十三轍的淵源，尖團音及上口音的音韻根據和條理，四聲的調值及變調，注音符號及反切法的介紹和比較等。除論四聲一章，含有較多的個人觀點外，其餘四章都是攷據性或說明性的文字，雖然枯燥乏味，但都是國劇音韻方面的入門知識。

中篇爲唱念法的研究，共分十四章。

第一二兩章，把前代聲樂論著要籍和度曲方法作了必要的介紹，可初步瞭解古人的研究方法及其理論重點。

第三四兩章，專述有關聲音的科學常識。

第五六七八四章均與念字的技巧有關，包括聲韻兩母的發音剖析（上篇中也曾論及同一問題，但那是概括性的敍述和術語解釋，本篇則着重分析和比較，較深入也較具實用價值，兩章可參看），字音分頭腹尾的剖析，以及口腔的掌握和發音練習等。

第九章專論用音，第十章專論運氣。主要內容採自西洋音樂理論。用橫隔膜呼吸和運用共鳴音，是西洋歌唱的訣竅，我認爲值得重視和採用。

第十一章論行腔。本章包括三節，頭兩節分別介紹了西洋樂理的基本觀念，簡譜要點以及國劇腔調的特色。第三節爲唱腔的分析和比較，除最後一部分外，多爲個人學腔經驗之談，一得之愚，或有可供初學參

效之處。

第十二章專談虛音的墊用，是我對於名家唱片中墊用虛音的體認，如有錯誤，應全由作者負責。

第十三章爲「尺寸與節奏」，除引錄古人和近人之說以及西洋樂理外，亦雜有作者個人的看法。

第十四章爲「韻白的練與念」，也是綜合古人、近人之說以及作者個人的體認而寫成。第十五章爲「韻味」，可視爲本篇的結論。

下篇爲十三轍字彙。本篇按十三轍分韻，收字共約七千，編排體例以中華新韻爲藍本。凡屬尖音字及上口字，則均根據曲韻韻書音讀，在字旁注音或加注三角形符號，以資醒目而便檢閱。韻書的編纂，雖然是苯功夫，但費時費事，常爲一字之微而查遍諸書。我不敢說毫無漏誤，但我已盡其最大努力來編纂。

爲便於讀者翻閱，本書採用了從前的頁端眉批辦法，即在每頁文字之上端，加註短語把要旨標出，並且把所有的眉批都附載於目次中各章

各節之下，所以本書的目次，也可以說就是本書的提綱或變相的索引。

最後，我再重複一下，本書祇是一篇專題研究報告。其中論述凡涉及我個人的觀點和意見的地方，只是表示我研究這一問題到目前為止的認識和體會，是有其一定的程度上的限制的。因此，我誠懇地希望讀者能不吝指教，使我能獲得改正錯誤和提高自己程度的機會。

國劇音韻及唱念法研究目次

上篇 音 韻

第一章 曲韻源流

第一節 戲曲韻書

國劇雖是一種綜合性的舞台藝術，但畢竟以唱念爲主，對於這方面的要求特別高，非經過良師指點和下過相當功夫的人，不易體會到其中的細緻和微妙。其道頗難，却正是引人入勝之處。祇以吐字發聲，收音歸韻的基本功夫來講，由於國劇是我國古典劇之一種，對於字音上的處理，有其傳統規律和依據，不得隨意違背和破壞。凡吐字不準，發音不正，歸韻不純者，縱有好嗓佳腔，也難入識者之耳。故研究國劇唱念，必自審音正讀開始。

審音正讀本是識字的基本要求。我國自採用注音符號以來，國語音讀有國音常用字彙一書爲依據，已有標準可循。但國劇是否也可依據國

音來唱念，如以國音爲標準，則皮黃中的尖團音上口音與國音發生矛盾之處，又如何處理？要討論這一問題，不得不從曲韻韻書說起。

元代周德清氏所作的中原音韻（一三二四年），在我國聲韻學史中是一部劃時代的韻書（如平聲分陰陽，入聲派入三聲，韻部簡化爲十九部，都是空前創舉），是我國曲韻韻書和北音一系韻書之祖。周氏係從元曲權威作家（關、馬、鄭、白）的作品中蒐集材料，加以分析和歸納而作成此書。亦即是，這部韻書的依據，是當時流行的戲曲語言（北曲），完全擺脫了唐宋官修韻書的傳統束縛。所以會有人認爲中原音韻不是字書，而是一部供給北曲作者和唱者作爲審音正讀用的參考書。如毛先舒氏在聲韻叢說中云：

「或以周德清中原音韻，不過寫北方土音耳。不知此書專爲北曲而設，故往往與北人土音相合。至其斟酌的聲韻，宛轉喉吻，則具有精微焉。」

稍後於中原音韻的同類韻書，有元卓從之氏所作的中州樂府音韻類

二

上篇 音韻

篇（一三五一年）。此書以中原音韻為藍本，韻部亦分為十九，惟平聲除分陰陽外，幷另增可陰可陽之平聲一類。又另有中州音韻一書，署張漢重校，亦係以中原音韻為藍本，但收字較廣幷有反切及注釋。

皮黃是在北平成長和發展的，故又稱平劇或京戲。其字音屬於北音系統自不容懷疑。因此國劇中的聲韻問題是離不開中原音韻一系的韻書的。但國劇幷非故意要和這系韻書扯上關係，也不是有人依據了這系韻書來創造了國劇。而是國劇成長於北平，要使北方人能聽得懂，就自然離不開北音韻書的範圍了。

其次要提的是明代洪武正韻，此書為明初官修韻書，成於洪武八年（一三七五年）。大體上以中原音韻為藍本，有「壹是以中原雅音為定」之語。但其內容幷非純粹屬於北音系統而混雜了當時南方的方音，可以說是北音韻書南化的開始。其分韻採四聲分韻體例，共七十六部。但若按四聲同隸一韻之法併合計算，則祇有二十二韻，和中原音韻大致相同。這部書也是新韻書中的一部重要著作，而為後來曲韻家所採用。故

三

明清兩代繼周卓兩氏而作的曲韻韻書，大都受到洪武正韻的影響。

至於明清兩代的其他的重要曲韻著作，有下列幾部：

瓊林雅韻：明朱權作，以卓書為藍本，韻分十九部，成於一三九八年。

菉斐軒詞林韻釋：明陳鐸作，以卓朱兩氏之書為藍本，韻分十九部，成於一四八三年。

增訂中州音韻：明王文璧作，以周卓兩氏之書為藍本，韻分十九部，成於一五〇八年左右。

中州全韻：明末范善臻作，和王文璧之書大致相同，韻分十九部，去聲亦分陰陽。

中州音韻輯要：清王鵕作，刪訂范氏之作而成，韻分二十一部，成於一七八一年。

增訂中州全韻：清周昂作，韻分二十二部，平上去皆分陰陽。

韻學驪珠：清沈苑賓作，成於一七九二年，分韻與王鵕之作同，惟

四

韻略滙通

韻略易通

入聲則另分八韻獨立。音注甚詳，雖宗南音但加注北音，爲明清曲韻韻書中傑出之作，研究崑曲者多採用此書。

在洪武正韻之後，曲韻雖因南曲之興起而逐漸南化。因爲這派韻書係爲童蒙識字正音而作，所以自然採取了最普遍的語音而依據於北音系統了。但這派韻書和曲韻韻書仍多相通之處。因爲兩者都淵源於中原音韻和洪武正韻。

其重要著作有：

韻略易通：明蘭廷秀作，成於一四四二年，以中原洪武爲依據，韻分二十部，入聲字則配列於前十韻內。聲母用早梅詩二十字標目。

韻略滙通：明畢拱辰作，成於一六四二年，係將藍氏之書分合刪補而成。改進之處頗多，如侵尋、藍咸、廉纖三閉口韻之取消，韻目簡化爲十六部，入聲字之併爲六韻，收字較廣且注反切，較藍氏之書更具價值。此書雖亦爲童蒙識字正音而作，惟據我使用的經驗，發現這部書如用以作爲國劇字音上的參考書，亦極適合。第一：聲母標目顯明，尖團

音之分，一查即知。第二：收字甚夥，注釋簡明。第三：分韻接近十三韻，檢字便利。此書唯一缺點為入聲字之配列未根據韻母，檢覽入聲字時較為費時。

五方元音：清樊騰鳳作，成於一六五四──一六七三年之間，亦係改訂蘭氏韻略易通一書而成。韻部分為十二，字數和注釋則多仍蘭氏之舊，此外，清馮自援所作的等音（韻分十三）。林本裕所作的聲位（韻分十三），都屬於這一派，均以北音為主。並由此而陸續產生了徐州十三韻、滕縣十三轍、滇戲十三韻、鼓棒詞十三轍等。可見這種通俗的分韻，隨著北音勢力的發展和官話區域的擴大，竟普遍流行於國內，遠達雲南廣西諸省。也證明了民間通俗文藝所用的押韻標準，是自然的配合了語音的演進大勢。

第二節　中華新韻

現代通行的國音，以民國二十一年政府公佈之國音常用字彙一書用注音符號所注之音讀為標準。此書係由錢玄同趙元任諸氏根據民國二年

與中原音韻洪
武正韻音系相
同

與十三道轍兒
系統最近

國音常用字彙
音讀

上篇　音韻

七

及民國九年政府公佈之國音字典三度校訂而成。全書音讀以現代的北平音系為標準。民國三十年，政府又公佈了中華新韻，其例說中云：

「本書分韻所用讀音標準依民國二十一年教育部公佈國音常用字彙。此標準本為北平音系，是普通所謂「官音」。北平建都已過千年，這音系的養成也有了六百多年。教育部謀國語的統一，才正式採定為國音標準，用注音符號表現其聲韻。」

「本書之前，舊有韻書所用音系相同者，有元周德清中原音韻以及藍本於中原音韻的明朝官書書洪武正韻。」

「本書入聲併於平上去，與中原音韻相同，惟因現代字音標準與中原音韻時代略有出入，收字併合情形故不全同。」

「本書與國語區域中通俗文藝沿用的十三道轍兒系統最近。」

根據前述，從縱的方面看，可知中原音韻、洪武正韻、中華新韻音系相同，出入不多。從橫的方面看，中華新韻的分韻和十三轍系統最近，而國劇聲韻也以十三轍為依據。故國劇如採用國音常用字彙（中華新

韻所依據的讀音標準）的音讀，基本上是沒有矛盾的。何況國音常用字彙以注音符號代替了文字反切，是我國語音研究上的一大進步。其實用價值，臺灣推行國語運動的成功已提供了最好的事實證明。如果掌握了這一優良工具，對於國劇的研究和教學，都有極大的方便。

按文字反切最大毛病，就是反切上下兩字本身的讀音亦跟着方言改變，沒有客觀的標準。因此古反切既不適用於今，甲地人所定的反切亦不適用於乙地。何況用作反切之字繁多，漫無標準。（本書另有反切淺釋一章，這裡不多談。）

至於注音符號，聲母祇二十四個（其中三個國音不用），韻母祇十七個（其中一個不用）。祇要把這四十一個符號念準了。就可照注音念出標準的國音。而且學會了這一套符號，對於學國劇的人，還另有一大益處，就是它可以從基本上矯正你用家鄉音來唱念國劇的毛病。

第三節　十三轍

十三轍是國劇用韻的依據，而十三轍的來源可從等音、聲位、五方

近代劇韻

十三轍的優點和缺點

劇韻新編

元音、韻略滙通、韻略易通、洪武正韻等書一直上溯到中原音韻，前文已經提到過。

十三轍祇是一種民間約定俗成的分韻系統，文字資料不多，就我所看到過的，僅有張伯駒、余叔岩兩氏合編的近代劇韻一書，這本書的凡例裡雖然沒有明白說出十三轍，但所定韻目和通俗所傳的十三轍完全相符。皮黃十三轍一向是有目無書，直到這本書出現，皮黃才算是有了一本韻書。但這本書的錯誤頗多，故余氏生前堅拒發行。

按照聲韻學專家們的看法，十三轍的優點是韻腳寬，容易叶，接近口語，新鮮活潑。缺點是過於簡單粗俗不符韻學原理，如言前轍之併「歡桓（ㄨㄢ）」和「先天（一ㄢ）」兩種截然不同之音於一韻，一七轍內容龐雜，往往押不順口。梭坡轍之容納韻母爲「さ」之音，亦極爲牽強等等。

曾經有人嘗試過，想把十三轍改良，另立一種新的劇韻。如曹心泉氏，就曾經根據范善臻的中州全韻而編過劇韻新編（分韻爲二十一部）

九

。但結果却沒有被人接受和流傳。羅常培氏也說過：「皮黃既已被人公

認爲平劇，就無妨改從平音，就是現代的國音，照通例說，只有國音才

可以有「舞台標準音」的地位：所以現在要提議改良劇韻，我們不如就

直截了當的採用所謂佩文新韻的十八韻。」話雖有理，但也沒有引起反

應。

先有語言，然後才有韻書；先有元曲，然後才有曲韻。所以我認爲

，祇有等國劇語言隨時間空間變化到某一程度，確實感到十三轍不夠應

付時，才會自然的有新的劇韻出現。現在談改革劇韻還不是時候。到是

國劇却實在需要一本像樣的十三轍韻書。所以我仿照中華新韻的體例，

編了一本用注音符號來表現聲韻的國劇十三轍字彙，列本書下編。

爲便利檢查韻書起見，現將十三轍和中原音韻、韻略滙通、韻學驪

珠三書的韻目列成對照表如下：

十三轍	中原音韻（十九韻）	韻略滙通（十六韻）	韻學驪珠（廿一韻另入聲八韻）	注音符號
東中	東鍾	東洪	東同	ㄨㄥ
江陽	江陽	江陽	江陽	ㄤ
一七	支思、齊微（一部份）	支辭、居魚	支時、機微（質直）	一·帀·儿
姑蘇	魚模	呼模	姑模、居魚（律、曷跋、恤）	ㄨ·ㄩ
灰堆	齊微（一部份）	灰微	灰回	ㄟ
懷來	皆來	皆來	皆來	ㄞ
乜斜	車遮	遮蛇	車蛇（屑轍）	ㄝ
發花	家麻	家麻	家麻（豁達）	ㄚ
梭坡	歌戈	戈何	歌羅（約略、拍陌、曷跋）	ㄛ·ㄜ
遙條	蕭豪	蕭豪	蕭豪	ㄠ
油求	尤侯	幽樓	鳩侯	ㄡ
人辰	眞文、庚青、侵尋	眞尋、庚晴、侵尋	眞文、庚亭、侵尋	ㄣ
言前	寒山、桓歡、先天、廉纖、監咸	先全、山寒	天田、于寒、歡桓、纖廉、監咸	ㄢ

上篇　音韻

二二

何謂上口音尖
團音

上口音尖團音
均有韻書根據

上口音尖音可
加強唱念效果
。

趙元任釋尖團
音。

第二章 論尖團音

尖團音和上口是國劇界的術語。簡言之，凡異於北平音者稱為上口音。上口音中之齒音，又別立名目稱為尖音。過去科班授徒，某字應尖或上口，全憑老師口授，逐字硬記，不但事倍功半，而且傳之既久，音讀漸亂，過去就是成名的演員，也常常念錯。例如龔雲甫常以尖作團，荀慧生則常以團作尖（見齊如山氏文）。其實尖團上口，均可根據韻書查出，都有音韻條理可循，毫無神秘之處。

國劇為什麼不甘脆廢去尖團音和上口音的麻煩，而完全按照北平音唱念？這一點，正是戲曲語言和生活語言因要求的不同而發生區別之所在。戲曲語言是一個人唱念，千百人在聽，為使發音清晰加強唱念效果，故不能完全依據北平音（北平音的團音太多），且同時亦含有使北平以外的人也能接受的作用在內。

（尖音比團音清晰，而韻母的變動又與字音的宏亮達遠程度多少有關）

所謂尖團音，實甚簡單。籠統的說法是：凡聲母為「ㄗ・ㄘ・ㄙ」

的字皆爲尖，聲母爲「ㄐ、ㄑ、ㄒ」的字皆爲團。趙元任氏說：「在皮黃戲劇裏頭，用了所謂中州音，不是北平音，要分尖團，所以在北平生長的要學唱戲，他得特別每個字都重新學一道，碰到ㄐ、ㄑ、ㄒ的字，得要知道：尖音要改成ㄗ、ㄘ、ㄙ；團音就照原來的念法ㄐ、ㄑ、ㄒ。」（趙著語言問題第九十八頁）。

可是，在北平方音裏不讀「ㄗ、ㄘ、ㄙ」而在平劇裏要讀成ㄗ、ㄘ、ㄙ者，祇限於以「ㄐ、ㄑ、ㄒ」和元音「一、ㄩ」拼合的一類字。故正確的說法應如羅常培（莘田）氏所云：

「凡是屬於古精、清、從、心、邪五母齊齒撮口兩呼的字，換言之，就是用注音聲符ㄗ、ㄘ、ㄙ和元音一、ㄩ或介音一、ㄩ所併成的字叫做尖音；凡是屬於古見、溪、羣、曉、匣五母齊齒撮口兩呼的字，換言之，就是用注音符號ㄐ、ㄑ、ㄒ和元音一、ㄩ或介音一、ㄩ所拼成的字叫做團音。凡是不合於上列兩個條件的都和尖團沒有關係，可以不必混在一起來講。」（見羅作「舊劇中的幾個音韻問題」一文，載舊東方雜

從韻略滙通查尖團音。

從音韻闡微查尖團音。

從增補國音字彙國語辭典查尖團音。

誌第三十三卷第一號）

五方元音和元音正考兩書是兩本可供考查尖團字的參考書。但此兩書在臺灣已難覓到，故不妨以前文曾提到過的韻略滙通一書作為這方面的主要參考書。此書分聲母為二十，以早梅詩「東風破早梅，向暖一枝開，冰雪無人見，春從天上來。」標目。凡屬於「向、開、見」三標目下之諸字均讀尖音。凡屬於「早、雪、從」三標目下之諸字均讀團音。

一查即知，根本就用不到考慮反切的上一字究為尖音或為團音了。

清李光地氏之音韻闡微一書，亦可供參考。凡在此書「精、清、從、心、邪」五母標目下齊撮兩呼之字均讀尖音，凡在「見、溪、羣、曉、匣」五母標目下齊撮兩呼之字均讀團音。又此書之反切為合聲切法，反切探自廣韻集韻等書，和近代語音脫節的地方很多。

開明書店最近出版之增補國音字彙，方師鐸氏編，亦可供尖團音查考之用。此書將民國九年的國音字典中原屬ㄗ、ㄘ、ㄙ三母而在民國二

十一年的國音常用字彙中併入ㄐ、ㄑ、ㄒ三母之字（即原作尖音而現作

團音之字），於字旁加一小圓點以資識別。

另商務印書舘出版的國語辭典（節本），不但可供尖團字之查攷，

且可供研究崑曲者查閱口音之用。在此書中凡（一）識以劍號→者，表

示舊音聲母爲ㄗ、ㄘ、ㄙ（齊撮）而現在標準音併入ㄐ、ㄑ、ㄒ之字。

（二）識以星號※者，表示舊音韻尾收M而現在標準音併入韻尾收N之

字。（三）識以雙劍號⇥者，表示舊音聲母爲ㄗ、ㄘ、ㄙ韻尾收M而現

在標準音併入聲母ㄐ、ㄑ、ㄒ韻尾收N之字。

至於國音中以「ㄓ、ㄔ、ㄕ」爲聲母之字，我曾遍查韻書還沒有發

現過有讀作尖音之例，但國劇界中，也有人把屬於這一類的部份字，讀

成尖音。例如在「楚漢相爭」一語中，將「楚」字不讀「ㄔㄨ」而讀成

尖音「ㄘㄨ」，將「爭」字不讀「ㄓㄥ」而讀成尖音「ㄗㄣ」。這種讀

法，是沒有根據的，可證明如下：

「楚」字，中原音韻列魚模韻，與「礎憷」兩字同列。音注中原音

「楚」「爭」兩字的尖團音問題

韻音注為「tʃ'u」。中州音韻列魚模韻，與「礎儊澻」三字同列，音注為「叶初上聲」。韻學驪珠列姑模韻，與「礎儊」兩字同列，音注為「差五切。穿牙齒音。」韻略滙通列呼模韻之「春」母標目下，與「礎儊」兩字同列。音韻闡微列上聲六語韻之「穿」母標目下，音注為「初阻切。初五切」，與「礎儊」等字同列。都與尖音聲母無涉。

「爭」字，中原音韻列庚青韻，與「爭」字同列。音注中原音韻音注為 tʃəŋ，中州音韻列庚青韻，與「箏丁」等字同列，音注為「之生切」。韻學驪珠列庚亭韻，與「猙、箏、錚」等字同列，音注為「之生切」，穿牙清音」。韻略滙通列庚青韻「枝」母標目下，與「箏、錚、挣」等字同列。音韻闡微列平聲八庚韻「照」母標目之下，與「箏、猙、錚」等字同列。音注為「菑耕切」。也都和尖音聲母無涉。

這兩個字（當然，也還有其他的少數字）為什麼會念成尖音？可能是受到方言的影響，也可能是受到成名演員人為錯誤的影響，這裡無法深究。但既然有這種現象存在，我們祇有兩個辦法來處理它∶

（一）遵照曲韻韻書音讀，應尖則尖，應團則團，一切音讀均須有所根據，念錯了的字音要改正過來，嚴守原則，不讓方言或人為的錯誤來影響國劇音讀系統，使人無從適從。

（二）這類字讀成尖音，雖有背於聲韻學條理和缺乏根據，但大多數人都這樣念，已錯成定型，不妨視它為約定俗成，專列一類處理，繼續讀成尖音。

何去何從？有待於內行和專家們的研究。

由這一問題，我發現國劇唱念中的尖團音趨勢，剛好和生活語言中尖團音趨勢相反。

在現代生活語言中（不論國語或北平方言），多把過去的尖音字改讀為團音，我還沒有發現有改團為尖的例子。

在國劇唱念中，對於過去的尖音字，則仍讀成尖音，並不根據生活語言趨勢而改讀為團音，我還沒有發現有改尖為團的例子。

也就是說，儘管國劇韻音和國語字音的聲韻系統相同，但在尖音字

康熙字典的音
注不足爲據。

結論：

方面，兩者却背道而馳，一個是愛好，一個是排斥。也許是由於愛好過

份，以致於把許多不該讀成尖音的字也讀成尖音了。

最後，我再作一結論：凡是國音中以ㄐ、ㄑ、ㄒ和元音ㄧ、ㄩ或介

音ㄧ、ㄩ注音之字，在國劇中，才有把ㄐ、ㄑ、ㄒ改作ㄗ、ㄘ、ㄙ讀成

尖音的可能。所以，凡遇到這一類的字時，就得查查增補國音字彙，看

那個字的旁側是不是有一個小黑圓點，如果有，那就得改作尖音讀，不

得按照原來的注音作團音讀。如果還不放心，不妨再查查國語辭典、韻

略滙通和音韻闡微，就萬無一失了。康熙字典是不足作爲依據的，因爲

它的字音「悉用古人正音」，反切「一依唐韻、廣韻、集韻、韻會、正

韻爲主」，早和近代語音脫節。按康熙字典在昔日字書中雖最稱詳備，

但音切義釋，雜粹羅列，漫無準繩，經人指出的錯誤，已達二千餘條，

故熊希齡氏說：「吾國字書韻書，爲類甚夥，而搜羅較廣，條理較密，

檢字較易者，不能不推康熙字典；顧紕繆百出，不適於用，久爲世病。

一字之釋，類引連篇，重要之義，反多闕漏，一音之辨，反切重疊。例

如「一」字而音「漪」入聲，是欲使人明一畫之字，而轉以十餘畫之字與音晦之，其戾於教育原理者甚矣。」錢玄同氏甚至說：「……康熙字典和佩文韻府兩部劣書，則瞎湊杜撰，諸惡畢備，連鈔書都不會……」又按清乾隆四十年曾因康熙字典而大興文字獄，株連多人（王錫侯字貫案），所以終有清一代，無人再敢輕議這部欽定字典，否則也不會等到民國成立以後，才有人提出批評。因為研究國劇者，不乏重視康熙字典的人，所以順便在這裡提一提。

華連圃氏在所著戲曲叢談中，也曾提到尖團字，除開對於團字的認識錯誤外，對於尖字的說明，亦可供參攷。

他說：「今皮黃中所謂尖團上口字者，即出字之法也。惟世之研究尖團字之書，汗牛塞屋，而不能究尖團分別之所在，是亦奇矣！竊謂無論何字，皆由三十六聲母切成，凡用精清從心邪五母所屬切音上字切成之字，皆為尖字，餘皆團字也。請詳言之，精母所屬之切音上字十八，『臧作則祖組咨資茲子姊遵醉鱖即借將津精』是也。清母所屬之字十九，

，『朵倉蒼此雌刺鑫矗粗醋錯鏒親取且七遷千青』是也。從母所屬之字十五，『才在藏昨徂慈自秦情牆匠前漸疾』是也。心母所屬之字二十一，『桑蘇素速斯私思司損雖胥辛先相想寫細悉息錫』是也。邪母所屬之字十二，『詞辭寺似蜀隨夕除旬旋詳祥』是也。總此五母切音上字，共八十有五，凡用此八十五字切成之字，卽尖音，否則團音也。」（

按：在注音符號中，只要識得ㄗ、ㄘ、ㄙ跟ㄐ、ㄑ、ㄒ六個聲母就可分辨尖團，而在舊反切法中，先要記熟這八十五字，才能區別尖團，注音符號之優於舊反切又可得一明證）。

第三章 論上口音

第一節 上口音的音韻條理

至於尖團音以外的上口音，則遠較尖團問題爲複雜。談到此一問題，首先不要被成名演員人爲的「方音上口」之說所誤。上口音之發生，不但原於韻書，且受十三轍分韻的影響。仔細加以分析，自有音韻條理可尋。

就我所看到過有關討論這一問題的文章，也以羅常培氏「舊劇中的幾個音韻問題」一文中的說法爲最精闢正確（張世祿氏的中國音韻學史會採用羅氏之說及其資料）。

羅氏係以中原音韻之音讀與北平方音作比較，從其差異之中抽繹出十一個條理，說明什麼叫做上口音及指出當時曹心泉、張佰駒、杜穎陶、齊如山諸氏所說的錯誤。我現卽根據羅氏之說，從另一角度來處理這問題，看看現代國音中用那些符號注音之字在國劇中要上口，幷攷證這

些字上口的根據何在。共得十類，分述如下：

第一類：國音中凡以聲母「ㄓ、ㄔ、ㄕ、ㄖ」單獨注音（即不附韻母）的字，如「知姪嶷恥世勢日」及「支枝施詩兒」等字，在國劇裏，有些字讀「ㄓ、ㄔ、ㄕ、ㄖ」與國音同，有些字則上口加韻母「一」，讀成「ㄓ一、ㄔ一、ㄕ一、ㄖ一」。至於這類字那些該上口，那些不該上口，可從中原音韻等韻書中查出，因為它們把這類字分作兩韻處理，幷非歸於一韻。（國劇中的四聲，後有專章討論，不在本章範圍以內，故本章注音，均不附四聲符號。）

以「ㄓ、ㄔ、ㄕ、ㄖ」單獨注音之部份字

（甲）這類字凡是歸入中原音韻齊微部的要上口。例如：「知治智直值姪職」等字不讀「ㄓ」而讀「ㄓ一」（即不從國音讀「ㄓ」而從韻書讀「ㄓ一」，後仿此）。

「癡池馳遲持恥」等字不讀「ㄔ」而讀「ㄔ一」。

「世勢逝誓」等字不讀「ㄕ」而讀「ㄕ一」。（這類字現已多不上口）。

二二

「日」字不讀「曰」而讀「曰一」。

考：㈠在中原音韻裡，這類字之韻母音注爲「一」（根據音注中原音韻一書之注音，後從此）。㈡在韻學驪珠裡，這類字列機微韻，其反切之下一字爲「衣」「移」「以」「意」等字。㈢這類字十三轍歸入一七轍。

(乙) 這類字凡歸入中原音韻支思部者不上口。例如：

「支持之芝脂紙旨上志」等字，均讀「业」。不讀「业一」。

「嗤蚩鴟熾」等字，均讀「彳」。不讀「彳一」。

「施詩史詩」等字，均讀「尸」。不讀「尸一」。

考：㈠中原音韻，這類字的韻母音注爲「一」㈡韻學驪珠，這類字屬支時韻，其反切之下一字爲「史」「試」等字。㈢上列之「嗤蚩」等字，韻學驪珠係從南音歸人機微韻，讀「尺衣切」要上口，但註有「北（指北音）入支韻叶差」等字。可證國劇是根據北音而不上口。㈣這類字十三轍也歸入一七轍。

以「ㄓ·ㄔ·ㄕ·ㄖ」與「ㄨ」結合注音之字

第二類：國音中凡以「ㄓ·ㄔ·ㄕ·ㄖ」四聲母與韻母「ㄨ」結合注音之字，國劇均依據韻書上口，變「ㄨ」為一近似「ㄩ」之音（即發音時舌前較發「ㄩ」時稍後升。也就是，口腔保持發ㄩ時形狀而舌的位置與發「ㄩ」同。在現有之注音符號中，尚無適當的符號可用以表示此音，現姑在「ㄩ」之上端加一小圓點成為「·ㄩ」以示與「ㄩ」音稍異。）例如：

「朱珠豬諸竹竺燭主煮囑住柱注駐祝粥」等字不讀「ㄓㄨ」而讀「ㄓㄩ」。

「出除廚櫥儲芻處褚礎楚畜」等字不讀「ㄔㄨ」而讀「ㄔㄩ」。

「舒輸殊書淑叔暑樹數恕術戍束」等字不讀「ㄕㄨ」而讀「ㄕㄩ」。

「如茹儒孺汝乳辱入」等字不讀「ㄖㄨ」而讀「ㄖㄩ」。

考：㈠中原音韻列魚模部其韻母之音注為「iu」。㈡韻學驪珠列居魚韻，其反切之下一字「迂」「于」「宇」「卸」等字。㈢十三轍逮入姑蘇轍。

第三類：國音中凡韻母爲「ㄟ」之字，部份字國劇依據韻書上口，有三種情形：

（甲）注音爲「ㄈㄟ」之字，平劇上口讀成「ㄈㄧ」例如：

「非扉菲霏飛妃肥淝匪蜚翡肺費沸吠廢」等字不讀「ㄈㄟ」而讀「ㄈㄧ」。

考：（一）中原音韻列齊微部，音注爲「fei」與國音同。（二）韻學驪珠列機微部，其反切爲「弗衣切」（另註有「北弗威切」等字）與國劇上口音同，可證這類字係根曲韻南音上口。（三）十三轍歸入一七轍。

（乙）注音爲「ㄨㄟ」之字，部份字國劇上口讀成「ㄨㄧ」（聲韻兩母均變）。例如：

「微薇未味」等字不讀「ㄨㄟ」而讀「ㄨㄧ」。

考：（一）中原音韻列齊微部，音注爲「vi」與國劇上口音同。（二）曲韻驪珠列機微部，其反切爲「物異切」。可證這類字係根據中原韻驪珠列機微部，

以「ㄐ、ㄒ」與「一ㄝ」結合注音之字

以「ㄍ、ㄎ、ㄏ」

音韻北音上口。(三)十三轍歸入一七轍。

(丙)凡注音爲「ㄌㄟ」之子，國劇上口讀成「ㄌㄨㄟ」。例如：
「雷擂累纍儽儡壘磊誄類淚」等不讀「ㄌㄟ」而讀「ㄌㄨㄟ」。
考：(一)中原音韻列齊微部，其韻母音注爲「uei」。(二)韻學驪珠列
灰回部，其反切爲「盧韋切」「魯委切」「六胃切」等。(三)十三
轍歸入灰堆轍。

第四類：國音中凡以聲母「ㄐ·ㄒ」與韻母「一ㄝ」結合注音之字
，平劇依據韻書上口，變「一ㄝ」爲「一ㄞ」。例如：
「皆階街介界戒誡屆」等字，不讀「ㄐ一ㄝ」而讀「ㄐ一ㄞ」。
「鞋諧骸」等字不讀「ㄒ一ㄝ」而讀「ㄒ一ㄞ」。
考：(一)中原音韻列皆來部，韻母之音注爲「iai」。(二)韻學驪珠列皆
來部，其反切之下一字爲「挨」「孩」「隘」等字。(三)十三轍歸入
懷來轍。

第五類：國音中凡以聲母「ㄍ·ㄎ·ㄏ」與韻母「ㄜ」結合注音之

與「さ」結合

注音之字

部份入聲字

字，平劇均依據韻書上口，變「さ」爲「ㄨㄛ」列如：

「歌哥」等字不讀「ㄍㄜ」而讀「ㄍㄨㄛ」。

「科可課軻」等字，不讀「ㄎㄜ」而讀「ㄎㄨㄛ」。

「和合何河」等字，不讀「ㄏㄜ」而讀「ㄏㄨㄛ」。

考：㈠中原音韻列歌戈部，其韻母之音注爲「0」。㈡韻學驪珠列

歌羅部，其反切之下一字爲「阿」「窩」「陀」等字。㈢十三轍歸

入梭坡轍。

第六類：國音中派入平上去之部份入聲字，國劇根據韻書上口，有

下列三種情形：

(甲)國音中韻母爲「ㄩㄝ」的入聲字，國劇按韻學驪珠來讀，凡列入

該書入聲「約略」部的字均上口，變韻母「ㄩㄝ」爲「ㄩㄛ」。

凡列該書入聲「屑轍」部的字，其韻母仍從「ㄩㄝ」不上口。例

如：

「岳嶽約」等字，不讀「ㄩㄝ」而讀「ㄩㄛ」。

「虐謔瘧」等字，不讀「ㄋㄩㄝ」而讀「ㄋㄩㄛ」。

「略掠」等字，不讀「ㄌㄩㄝ」而讀「ㄌㄩㄛ」。

「學」，不讀「ㄒㄩㄝ」而讀「ㄒㄩㄛ」。

「覺脚」等字，不讀「ㄐㄩㄝ」或「ㄒㄧㄠ」，而讀「ㄐㄩㄛ」。

「鵲雀」等字，不讀「ㄑㄩㄝ」而讀「ㄑㄩㄛ」。（聲母亦變）

考：㈠這類字的前四種，中原音韻同時列入蕭豪歌戈兩部，韻母之音注爲「uo」或「iau」。㈡這類字，韻學驪珠均列入入聲「約略」部，其反切之下一字爲「惡」「約」「渦」等字。㈢這類字十三轍歸入梭坡轍。

㈣另有韻母亦爲「ㄩㄝ」但不上口之字，如「月悅閱越絕穴薛血雪」等字，因中原音韻列入「車遮」部（韻母音注爲「ie」）韻學驪珠列入「屑轍」部（其反切之下一字爲「協」「葉」「掘」等字）十三轍歸入乜斜轍，故國劇從「ㄩㄝ」而不上口。

(乙)國音注音爲「ㄅㄛ」的部份入聲字，國劇依據韻學驪珠上口，讀

韻母為「ㄥ」「一ㄥ」的部份字

「ㄅㄜ」（國音中無此音），例如：

「白伯百北」等字，不讀「ㄅㄜ」而讀「ㄅㄜ」。

考：㈠中原音韻列皆來部，韻母音注為「ai」。㈡韻學驪珠列入聲「拍陌」部，反切之下一字為「扼」，故知國劇係根據曲韻南音上口。㈢十三轍歸入梭坡轍。

（丙）國音中音注為「ㄕㄨㄛ」的入聲字，國劇上口讀「ㄕㄩㄝ」，例如：

「說鑠」等字，不讀「ㄕㄨㄛ」而讀「ㄕㄩㄝ」。

考：㈠中原音韻列車遮部，音注為「sye」㈡韻學驪珠列入聲屑轍部，書黜切，幷注「北書也切」㈢十三轍歸入乜斜轍。

第七類：國音中凡韻母為「ㄥ」（但聲母非ㄅㄆㄇㄈ者）或「一ㄥ」之字，國劇依據十三轍之韻母上口變「ㄥ」為「ㄣ」變「一ㄥ」為「一ㄣ」。例如：

「登燈鄧」等字，不讀「ㄅㄥ」而讀「ㄅㄣ」。

「生升笙勝」等字，不讀「ㄕㄥ」而讀「ㄕㄣ」。

「英迎影營」等字，不讀「ㄧㄥ」而讀「ㄧㄣ」。

「庚更耕耿」等字，不讀「ㄍㄥ」而讀「ㄍㄣ」或「ㄐㄧㄣ」。

「京驚經敬」等字，不讀「ㄐㄧㄥ」而讀「ㄐㄧㄣ」。

「丁鼎頂定」等字，不讀「ㄉㄧㄥ」而讀「ㄉㄧㄣ」。

考：㈠中原音韻列入庚青部，韻母音注爲「əŋ」或「iəŋ」，收「ㄥ」。㈡韻學驪珠列入庚亭部，反切之下一字爲「英」「盈」「影」「映」等字亦收「ㄥ」。㈢十三轍歸入人辰轍，收「ㄣ」。㈣韻書中庚青部之字，在十三轍中一部份歸入東中轍（韻母爲「ㄨㄥ」），一部份則歸入人辰轍（韻母爲「ㄣ」）。照理說，十三轍既沒有單獨以「ㄥ」爲韻母之韻目，而祇有以「ㄨㄥ」爲韻母之韻目（東中），則凡屬收「ㄥ」音之字均應歸入東中轍，可是十三轍首創者爲什麼要把庚青部之字分歸東中人辰兩轍，我還沒有找出其根據，

以「ㄅ、ㄆ、ㄇ、ㄈ」與「ㄥ」結合之字

可能是因為如把這類字也歸入東中轍那就會使「登」成「冬」（ㄉㄨㄥ），使「生」成「ㄕㄨㄥ」（國音中無此音），使「庚」成「ㄍㄨㄥ」（國音中無此音）使「京」成「ㄐㄨㄥ」（國音中無此音）了。不但難聽，而且與生活語言脫節，使人聽不懂。列入人辰轍收「ㄣ」，雖不合理，但聽起來與收「ㄥ」音之相差并不太顯著。

第八類：國音中凡以「ㄅ、ㄆ、ㄇ、ㄈ」四音母與韻母「ㄥ」結合注音之字，國劇均根據韻書上口，變「ㄥ」為「ㄨㄥ」，例如：

「崩繃」等字，不讀「ㄅㄥ」而讀「ㄅㄨㄥ」。

「朋烹棚彭蓬捧」等字，不讀「ㄆㄥ」而讀「ㄆㄨㄥ」。

「蒙濛朦猛萌夢孟」等字，不讀「ㄇㄥ」而讀「ㄇㄨㄥ」。

「風豐封逢峯」等字，不讀「ㄈㄥ」而讀「ㄈㄨㄥ」。

考：㈠中原音韻列入東鍾部，韻母音注為〔un〕。㈡韻學驪珠列入東同部，反切之下一字為「翁」「洪」等字。㈢十三轍歸東中轍。

第九類：國音中部份以「ㄨㄥ」爲韻母之字，國劇依據韻書上口變

「ㄨㄥ」爲「ㄩㄥ」，例如：

「戎絨容融榮」等字，不讀「ㄖㄨㄥ」而讀「ㄩㄥ」。

考：㈠中原音韻列東鍾部，音注爲「iuŋ」。㈡韻學驪珠列東同部，

反切之下一字爲「洪」「容」等字。㈢十三轍歸入東中轍。

第十類：國音中凡以韻母「ㄤ・ㄞ・ㄠ・ㄜ・ㄡ・ㄛ・ㄢ」單獨注

音之字，國劇均依據韻書上口，在其前加一聲母「兀」。例如：

「昂盎」等字，不讀「ㄤ」而讀「兀ㄤ」。

「哀愛」等字，不讀「ㄞ」而讀「兀ㄞ」。

「熬鏊」等字，不讀「ㄠ」而讀「兀ㄠ」。

「我餓」等字，不讀「ㄜ」而讀「兀ㄜ」。

「毆嘔」等字，不讀「ㄡ」而讀「兀ㄡ」。

「哦喔」等字，不讀「ㄛ」而讀「兀ㄛ」。

「安俺」等字，不讀「ㄢ」而讀「兀ㄢ」。

考：這類字在韻學驪珠裡，其反切之上一字為「額」或「扼」。

另有極少數的上口字，不能立類，祇有個別處理。例如：

「臉」字，國音讀「ㄌㄧㄢ」，韻書讀「ㄌㄧㄢ」亦讀「ㄌㄧㄢ」。

國劇通常上口讀「ㄐㄧㄢ」，有時也讀「ㄌㄧㄢ」，視劇詞而異。

「喊」字，國音讀「ㄏㄢ」，國劇則依據韻書上口讀「ㄒㄧㄢ」。

國劇中目前尚仍舊保留的上口字，就我所知，大概不出前述各類範圍。但就是在這幾類中，也有許多個別字已漸被淘汰，現在都不上口而改從北平音讀了，這是一個效果和習慣問題，不是錯不錯的問題，因為根據曲韻書音讀，或按照北平音讀，都不算錯。但為了加強唱念效果，使觀眾聽得懂和聽起來悅耳，就得隨着口語演進的趨勢，把這類字的讀法加以自然和適當的調整，既不必固執的非以韻書為據不可，也不必一味趨俗，拋棄在音節上確較動聽和有力的某些上口字，因為國劇究竟是我國的古典劇，不是時代歌曲或話劇。

至於在國劇中已完全被淘汰的上口字（即以前按韻書音讀上口而現

在按北平音讀不上口的字，則有下列幾類：

第一類：國音中凡以「ㄓ・ㄔ・ㄕ・ㄖ」四聲母和韻母「ㄜ」結合注音之字，依據韻書，「ㄜ」應變爲「ㄝ」例如.

「遮折者這」等字，不讀「ㄓㄜ」而讀成「ㄓㄝ」。

「車扯尺撤」等字，不讀「ㄔㄜ」而讀成「ㄔㄝ」。

「奢蛇舌射」等字，不讀「ㄕㄜ」而讀成「ㄕㄝ」。

「惹熱」等字，不讀「ㄖㄜ」而讀成「ㄖㄝ」。

這類字，雖然在十三轍中屬乜斜轍，但現代皮黃已不上口，完全按照北平音讀成「ㄓㄜ」「ㄔㄜ」「ㄕㄜ」「ㄖㄜ」與國音同。

第二類：中原音韻桓歡部所含全部字，如「端鸞官亂歡酸團丸彎潘番盤判盼搬班半」等字，如依據該書音注，其韻母均應爲「on」，但現代皮黃對這類字已完全不按韻書音讀上口，而照北平音將韻母讀爲「ㄨㄥ」或「ㄢ」與國音同。

第三類：中原音韻先天部及廉纖部所包括以聲母「ㄓ・ㄔ・ㄕ・ㄖ

」與韻母「一ㄢ」結合之字，如先天部的「甌禪然善」等字，廉纖部的

「瞻沾蟾閃染」等字，如依據書，韻母均應爲「一ㄢ、」但現代國劇對

這類字完全不按韻書音讀上口，而從北平音將韻母讀爲「ㄢ」與國音同。

右三類上口字，在平劇中雖已被淘汰，但在崑曲中，則仍多按韻書

來讀。

上口字問題，雖然比較複雜，但如將前述十類，再加以分析歸納，

可得出下列幾條大原則：

一、國音中凡以「ㄓ・ㄔ・ㄕ・ㄖ」四聲母單獨注音之字國劇中另

加韻母上口。

二、國音中凡收音爲「ㄨ」「ㄛ」「ㄜ」「ㄝ」「ㄟ」「ㄥ」之字

，有些字要改變韻母上口。

三、國音中凡以韻母「ㄤ・ㄞ・ㄠ・ㄛ・ㄜ・ㄡ・ㄢ」單獨注音之

字，要另加聲母「ㄤ」上口。

四、國音中以「ㄨㄟ」注音之字和少數個別字，要同時改變聲母韻

沙橋餞別唱詞
音注

母上口。

五、上口字多與中原音韻之齊微、魚模、皆來、歌戈、蕭豪、庚青
、東鍾等部之字有關，也就是多與十三轍中之一七，灰堆、姑蘇、懷來
、梭坡、遙條、人辰、東中等轍有關。

第二節　唱詞注音及分析舉例

為了證明國劇音讀可以以國音為標準，注音符號有助於國劇的審音
正讀，尖團音和上口音可從韻書中查出；現將「沙橋餞別」中一段老生
唱詞，依據國音常用字彙，逐字予以注音，然後再加以分析。

提龍筆。寫牒文。大唐國號。孤御第。唐三藏。替孤代勞。各國內
衆蠻王。休要阻道。到西天。取了經。即便還朝。孤賜你。錦袈裟
霞光萬道。孤賜你。紫金鉢。禪杖一條。孤賜你。藏經箱。僧衣僧
帽。孤賜你。四童兒。鞍前馬後。涉水登山。好把箱挑。內侍臣。
與孤王。將寶抬到。金鑾殿。王與你。改換法袍。

上面一段唱詞，現根據其字旁注音分析如下：

一、全段唱詞所用之韻脚為十三轍中之遙條轍。有「號勞道朝條帽

挑到袍」等字，其韻母為「ㄠ」或「一ㄠ」，按「ㄠ」係由「ㄚㄨ」構

成的複韻母，故唱念時，收音必歸於「ㄨ」。也由此可知凡屬於遙條轍

中之字，均歸韻於「ㄨ」。

二、全段中，聲母為「ㄗ・ㄘ・ㄙ」的有「三藏阻賜紫僧四」等字

。國音讀尖音（正確的說法，應稱舌尖前音）故可不必查韻書，逕從國

音讀尖音。

三、全段中，聲母為「ㄐ・ㄑ・ㄒ」之字，即國音讀團音之字（正

確的說法，應稱舌面音），在國劇中，應讀尖音或讀團音可依據韻略滙

通逐字查出如次：

(1)「寫（ㄒㄧㄝ）、西（ㄒㄧ）、箱（ㄒㄧㄤ）三字，韻略分列於

「遮蛇」「居魚」「江陽」三部之「雪」母下，故知為尖音，應

讀如「ㄙㄧㄝ」「ㄙㄧ」「ㄙㄧㄤ」。

(2)取（ㄑㄩ）、前（ㄑㄧㄢ）兩字，韻略分列於「居魚」「先全」

團音字

上口音字。

兩部「從」母之下，故知爲尖音，應讀如「ㄘㄩ」「ㄘㄧㄢ」。

(3)即（ㄐㄧ）、將（ㄐㄧㄤ）兩字，韻略分列於「眞尋」「江陽」兩部「從」母之下，故知爲尖音，應讀如「ㄗㄧ」「ㄗㄧㄤ」。

(4)「經」（ㄐㄧㄥ）、錦（ㄐㄧㄣ）、金（ㄐㄧㄣ）、袈（ㄐㄧㄚ）四字，韻略分列於「庚晴」「眞尋」「家麻」三部之「見」母下，故知爲團音，仍從國音讀。

(5)霞（ㄒㄧㄚ）字，韻略列「家麻」部「見」母下，故知爲團音，仍從國音讀。

四、全段中之上口字，依據本文前節所述之十類加以核對後，發現有下列各字：

「各」字，不讀「ㄍㄜ」而應上口讀「ㄍㄨㄛ」（理由見上口字第五類）。

「經」字，不讀「ㄐㄧㄥ」而應上口讀「ㄐㄧㄥ」（理由見上口字第七類）

「僧」字，不讀「ムㄥ」而應上口讀「ムㄥ」（理由見上口字第七類）

「登」字，不讀「ㄉㄥ」而應上口讀「ㄉㄣ」（理由見上口字第七類）

第四章　論四聲

第一節　國音的四聲

我國語言，在語言學中，屬於聲調語言（Tone Lnauage）一系。其單字的發音，在聲調上的上揚或下抑，有區別意義的重要作用。

董同龢氏說：「聲調就是一個字的音高（Pitch）的高低，有時與音的長短也有關係。在漢語以及與漢語同系的語言中，聲調是字音的要素之一，重要性和聲母韻母相等。例如國語『媽麻馬罵』的聲母都是 M，韻母都是 a，他們的不同，就全在音高方面。粗略的說，『媽』的聲調是高低不變的，『麻』是由低而高的，『馬』是先高後低再高的，『罵』是由高而低的。我們要注意的是：不是每個漢語方言恰好都有四個聲調；并且聲調的高低升降，也不是大家一律的。」（漢語音韻學）

鍾露昇氏說：「聲調（Tone）是指高低起降而說的，可分為本調，變調跟語調三種。通常我們所說的『聲調』是指本調，因為本調是辨

。鍾露昇釋聲調
。董同龢釋聲調

別意義的主要根據。」

「國語是分聲調的，聲母韻母都相同，如果聲調不同，意義就不同。例如『埋』『買』『賣』不同，『媽』『麻』『馬』『罵』不同。用這些詞造一個句型：

$$我 \begin{Bmatrix} 賣 \\ 買 \\ 埋 \end{Bmatrix} 了他的 \begin{Bmatrix} 馬 \\ 麻 \\ 媽 \end{Bmatrix}$$

交叉結果，可以讀成：①我埋了他的媽。②我買了他的媽。③我賣了他的媽。④我埋了他的麻。⑤我買了他的麻。⑥我賣了他的麻。⑦我埋了他的馬。⑧我買了他的馬。⑨我賣了他的馬。意思都不同。」

「說明聲調，應分清調類和調位。漢語的調類，通常分為平上去入四聲，然後各各分陰陽，成為陰平、陽平、陰上、陽上、陰去、陽去、陰入、陽入。各地方言調子多寡不一，大約從三個（如灤縣）到十個（如博白）。閩南語、客家話有七個。國語的聲調有四個。調類的名稱是：

趙元任的五度制。

聲調圖

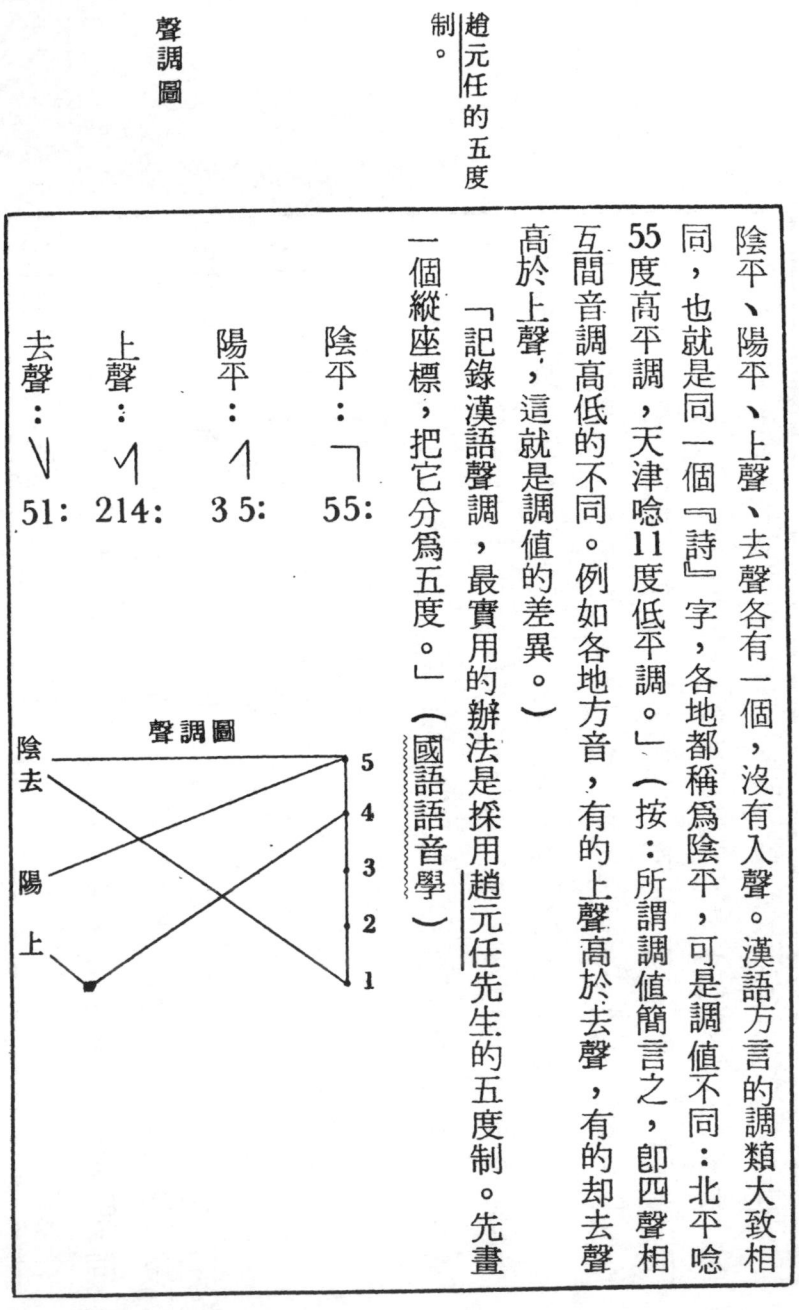

陰平、陽平、上聲、去聲各有一個，沒有入聲。漢語方言的調類大致相同，也就是同一個『詩』字，各地都稱爲陰平，可是調值不同：北平唸55度高平調，天津唸11度低平調。（按：所謂調值簡言之，即四聲相互間音調高低的不同。例如各地方音，有的上聲高於去聲，有的却去聲高於上聲，這就是調值的差異。）

「記錄漢語聲調，最實用的辦法是採用趙元任先生的五度制。先畫一個縱座標，把它分爲五度。」（國語語音學）

陰平：⌐ 55:

陽平：⟋ 35:

上聲：⩒ 214:

去聲：⟍ 51:

聲調圖

陰去

陽

上

5
4
3
2
1

所謂五度制，即「五點四格制的字母式聲調符號標調法」的簡稱。

趙氏的辦法是把發音調子的高低，分成四個等級，基度是一度，調子最低。頂度是五度，調子最高。中間再插進2 3 4三度。

戲劇語言和歌唱，是生活語言許多倍的「放大」，對於四聲的運用，失之毫釐，差之千里，所以國劇唱念中的四聲安排，乃成為一極重要的問題。

第二節　四聲的辨別

辨別四聲的方法，自六朝以下，言者不一。馬瀛氏所作國學概論一書中，載有一表，頗簡明，轉錄於後，以作揣摩前代四聲的參攷：

古代辨別四聲的口訣。

辨別四聲簡法

説者＼聲別	平聲	仄		
		上	去	入
唐元和韻譜	平聲哀而安	上聲厲而舉	去聲清而遠	入聲直而促
明釋眞空玉鑰匙歌訣	平聲平道莫低昂	上聲高呼猛烈強	去聲分別哀遠道	入聲短促急收藏
清代古音學家　顧炎武	輕遲	重		疾
江永	長空如擊鐘鼓	短實	土如擊	石木
張成孫	長言	短言	重言	急言
王鳴盛	長言舌頭	短言舌腹	急言之氣	閉言之氣

其實，四聲的辨別，一經口授，極為容易。現代的小學生，沒有不懂四聲的區別的。只是他們使用了一聲（陰平）、二聲（陽平）、三聲（上聲）、四聲（去聲）不同的名詞而已。

記得小時就讀私塾，老師教我分平仄，辨四聲。他的方法很簡單，把「陰、陽、上、去、入」五字寫成一排，教我先把這五個字的高低

劉半農論四聲的構成。

音念準，然後任舉他字，叫我按照「陰、陽、上、去、入」的高低音階唸出。和陰字音階相當的就是陰平，和陽字音階相當的就是陽平，依次類推。例如「媽」字，一經按照陰陽上去入五字音階來唸，就會產生「媽、麻、馬、罵、抹」五個不同的音來，「媽」和「陰」的音階相當，就知道「媽」字是陰平了。

第三節　四聲的構成

民國十三年，劉復（半農）氏在巴黎，用測音機器，測錄了十二個不同省籍人士的方音，把北京、南京、武昌、長沙、成都、福州、廣州、潮州、江陰、江山、旌德、騰越十二地區的方音，作一總比較，著有四聲實驗錄一書。他的結論是：

「平聲的音最平實，因為他的曲折最少。」

「上聲的音最高，因為大多數的上聲的全部或一部，都高出於中線之上。只有南京和北京的上，廣州和福州的下上是例外。」

「去聲的音最曲折，因為除潮州上去和廣州上下兩去之外，其餘都

王了一論聲調
的形成。

是曲折較多的線。」

「入聲的音最短，不短的只是武昌長沙。」

「北京是沒有入聲的，可是我用五方元音上所載的入聲來一試驗，結果雖然與下平相近，却也幷不全同。」

「我認定四聲是高低造成的，也是捏住他最不同的，最足以表現各聲性格的一點。此一點之外，其餘的不同，就不妨放過。」

王力（了一）氏說：「聲音的四大要素（按：指音色、音勢、音長、音高）中已經有三個被證明與聲調沒有很大關係。那麼，歸到末了，我們可以知道最能夠形成聲調的只是音高了。音高用普通話說，就是音的鈍銳，或音的高低（不是強弱）。」

「字調是一種相對的音高，沒有絕對音高的。老幼男女音高不相同，但每類聲調的形狀，還是一樣的。由此看來，漢語聲調的特徵乃只在平音高曲線的高低起伏的形狀了。」（中華音韻學）

第四節 湖廣音的四聲

湖廣音，又稱爲湖廣韻，是國劇界對武昌、漢口音的稱呼。不但在國劇老生的唱念中被運用得很明顯，就是在旦、淨等脚色的唱念中，也佔有相當大的比重。

湖北話的語言勢力很大。劉瀛氏說：「關於標準語，標準音問題，國內學者辯論紛紜，昔時一般國學家及音韻學家皆以爲宜探取湖北語。」（國學概論）可見湖北話在我國各地方言中，是屬於易懂、易學、和易說的一種。

武漢音的聲調，用五點制表示是：

陰平：┐ 55：

陽平：┘ 213：

上聲：√ 42：

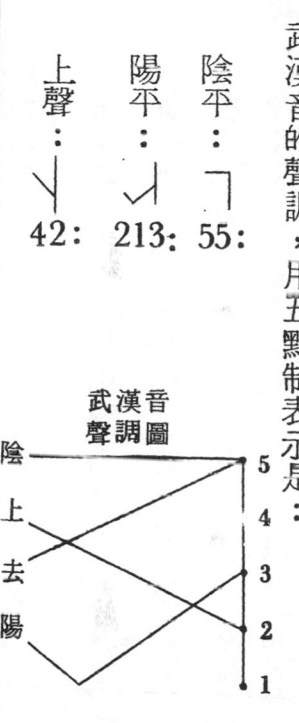

音調圖

武漢聲

陰 上 去 陽

5 4 3 2 1

湖廣音與北平
音調值的比較

武漢話聲調和北平話聲調最衝突之處，就是上去兩聲完全相反。湖廣音的去聲是由低而高（35），京音的去聲是則是由高而低（54）。湖廣音的上聲是由高向低（42），京音則是由低向高（213）。換句話講，京音的四音是「高、低、低、高」。

去聲：ㄟ 35：

湖廣音的四聲是「高、低、高、低」。京音的四音是「高、低、低、高」。

其次，湖廣音的陽平（213）比京音的陽平（35）為低，也就是湖廣音的陰平和陽平（55和213）的高低距離幅度，大於京音陰陽平（55和35）的高低距離幅度。

只有陰平，高起高收（55）兩地完全相同。

第五節　中州韻及其四聲調值

在談國劇四聲之前，為便於後文的敘述，這裡先談談中州韻。

我國戲劇種類雖然很多，但完全根據中州韻來唱念的，卻只有崑曲

和皮黃。其他地方戲，弋陽、梆子、徽、漢、川、滇湘等劇裡，則多用

方言鄉音來念白，而祇在唱中或多或少摻用中州韻。

「中卅韻」是幾百年來戲曲界中所常常提到的一個名詞。但它究竟

指那一種韻？却一直沒有明確的界說。

攷曲韻韻書，用「中州」兩字來作書名的，最早有元代卓從之氏的

中州樂府音韻類編，其後有明代王文璧氏的增訂中州音韻，范善臻氏的

中州全韻，清代王鵕氏的中州音韻輯要，周昂氏的增訂中州全韻等書。

這些韻書，雖分韻有繁簡之別，但却都是以元代周德清氏的中原音韻一

書爲主要藍本，屬於同一系統。所以近代張世祿氏說：「中州韻即指卓

從之的中州樂府音韻類編。（中國音韻學史）。董同龢氏也說：「中州

音韻，中州韻即中州樂府音韻類編的簡稱。」（漢語聲韻學）

再攷明清兩代的戲曲論著，如度曲須知、樂府傳聲等書，把「中原

音韻」，「中州音韻」、「中原韻」「中州韻」四詞，即在同一文中，

中州韻指北音一系之聲韻。

也常交換使用，究其所指，實指同一之韻，並無其他涵義。

周德清氏云：「言語一科，欲作樂府，必正言語，欲正言語，必宗中原之音。」又說：「韻共守自然之音，字能通天下之語。」故我認爲周氏所稱的「中原」以及卓從之等人所稱的「中州」，并非狹義的指某一特定地區（就地理意義言，可能指河南、河北、山東三省交界的平原地區），而是含有居天下之中，足爲天下法意味在內的一個廣義代名詞。也就是說，「中州韻」即是指中原音韻北音一系的聲韻。應該注意的是：此一聲韻系統，雖以北音爲基礎，但與北平方音是有分別的。

除開尖團和上口音以外，現代國語的字音，和國劇中的字音，可以說是完全吻合。也就是說，現代國語的聲韻兩母的發音，和中州韻的聲韻兩母的發音是相同而沒有問題的。令人困擾的是中州韻的四聲調值。

中州韻的四聲調值問題。

是否也和現代國語四聲的調值（即北平音調值）相同？或是另有所指？因爲前代的各種韻書，雖然把四聲分別得很清楚，但卻從來沒有一部，會把所探的調值表示出來。然則，中州韻是上聲高去聲低呢？還是上聲

低去聲高呢？

胡以魯氏（章太炎氏弟子）在所作國語學草創一書中，論及方言種類時，曾云：「開封以西，汝寧、南陽等處，今之河南，卽古之所謂荊裏錯壞也。自是沿江而下，至湖北鎭江爲一種，居中國之中，爾雅正大之夏音產地也。其中武昌漢陽之音，又爲醇中之醇。」

又從劉復氏所作四聲實驗的結果來看，在十二地的方音中，十地的上聲都是高調，只有南京和北平的上聲是低調。再又從舊說「上聲高猛烈強」「上聲厲而舉」兩語來揣摩，我們不妨大膽假定，中州韻的上聲是高調的。周德淸氏旣自詡「字能通天下之語」，而且他又是江西人，他所探取的四聲調值，應該是富於普遍性能被多數地區所能接受的。所以，我認爲中州韻的四聲調值，應近似武漢音的四聲調值，並且認爲國劇唱念以湖廣音爲本，主要原因是根據中州韻來唱念的結果。

上聲旣高，去聲必低，而陰平高於陽平，又爲各地一致的現象。

姑不論中州韻的四聲調值究竟如何，但國劇唱唸中，却的確有「湖

「湖廣音中州韻」及「北平音中州韻」。

〔廣音中州韻〕（用武漢語聲調念中州韻）和「北平音中州韻」（用北平話聲調念中州韻）兩種現象的存在。亦即是，就在同一齣戲中，聲母和韻母雖以中州韻爲根據，但四聲的安排，卻有時用湖廣音調值，有時用京音調值。是變動的而不是固定的。可因脚色行當而異，可因感情和語氣而異，可因唱腔而異，甚至可因人而異。這種特殊現象，從表面看來，似乎很不合理，實際上卻是國劇運用四聲的露活之處。戲曲語言，究竟不同於生活語言，固然要令人聽得懂，但產生藝術效果，使人聽起來美，卻更重要。如果拘泥不化，純取湖廣音聲調，或全用京音聲調，就會接近漢調或京音大鼓等調，不成其爲國劇了。可是原則上，我們仍然應該以湖廣音的聲調爲主。偶爾摻用京音聲調是可以的，但決不能讓它喧賓奪主，否則就會減少皮黃唱念中的那股特殊韻味和格調。一般來講，生行的唱念，所含湖廣音最重，幾佔九成以上，京音不到一成。至於旦、淨、老旦、小生等行的唱唸，京音雖較生行爲重，但也不過只佔二三成，也還是以湖廣音爲基礎的。

第六節　國劇中的四聲問題

研究國劇字音的四聲，應以韻白為對象。因為國劇的唱，全遵韻白

韻白。

，并不因脚色行當而有所分別。

此間閔守恆先生在所作國劇聲韻考原一文中，曾載有程祥祖氏所製

的國劇聲韻表，足以說明韻白之重要：

國劇聲韻
　一、唸白
　　　1. 京　白—即北平語，花旦、二花、三花參用之（例略）
　　　2. 地方白—如山、陝、崑、白偶而用之實非正格（例略）
　　　3. 韻　白—合於韻書的白
　　　　　甲韻—十三轍，押韻無訛，謂之合轍
　　　　　乙聲
　　　　　　一合於平音的
　　　　　　三不合平音的　尖字　　　應用
　　　　　　　　　　　　　上口字（亦涉及韻）　範圍最廣
　二唱的字音—全遵韻白（插演的崑曲例外），不因脚色而有別。

韻白就是合於韻書的白，即是，它的聲韻兩母的發音，以韻書的聲

韻為依據。十三轍是國劇的韻書，而十三轍產自五方元音等書，五方元

音等又產自韻略滙通等書，韻略滙通等又產自中原音韻等書，所以十三

值。

單念的四聲調

十三轍中單字

語音的「變調

」。

轍和中州韻是分不開的。根據前節所述，中州韻的調值和湖廣音調值最

接近，所以，十三轍的聲調也應當以湖廣音調爲依歸。那就是說，十三

轍中的單字單念的四聲，原則上應該按湖廣音的調值來處理。即：陰平

高念（55），陽平低念（213），上聲出高尾低（42），去聲出低尾高（

35）。

在國語中，單字和他字連念時，有時念本調，有時變成另外一個調

，要看它的語言環如何。這種現象，語音學上叫它爲「變調」或「連音

變化」。國語的變調，有四種情形：㈠上變半上（上聲的本調是214，如

果後面跟別的非上聲字相連時，就不念4度的部份，只念21度的部分，

這叫做半上）。㈡上連上，前上變陽平。㈢特別字變調（即一、七、八

、不、四個字的變調）㈣重疊形容詞或副詞的變調（兩個字重疊起來的

形容詞或副詞，第二個字都念陰平。例如「長長的」「慢慢的」第二個

「長」「慢」都念陰平）。各地方言，也都有變調的情形發生，這本是

語言上的自然現象，并不獨國語爲然。

因此，在國劇唱念中，由兩字相連到多字相連的連念，自然也會和
單字的單念發生差異。所以要把「詞」或「句」作單位而不是把孤立的
「字」作單位來處理。聲調是隨語氣而變動的，語氣則隨感情為轉移。
如果不顧感情和語氣，縱然把每個單字的聲調都念正了，也只是毫無感
情的語音。

單字相互間的連念即是四聲的配合。可以把二字相連和三字相連作
為基礎來研究。掌握了這二聲及三聲相連的原則後，就可類推引用到由
四字到多字的相連念法了。

兩字相連的四聲相互配合，共得十六個不同的組合。三字相連的四
聲相互配合，共得六十四個不同的組合。下面有兩張表，第一表是二字
相連和三字相連的四聲配合分析表，共有八十個不同的組合，各附以韻
白例句，尋求其四聲配合的規律。第二表是入聲字四聲配合分析表，尋
求入聲派入三聲的規律。

表中的「陰」代表陰平，「陽」代表陽平，「上」「去」「入」代

表上聲、去聲、入聲。「▲」表示相對的高調，「●」表示相對的低調。

二字相連及三字相連四聲配合分析表

四聲配合	舉　　例	分　　析
陰陰	紛紛　家書　驚天（動地）	前陰恆高於後陰，後陰不能高於前陰。兩陰亦可平念
陰陰陰▲	公孫兒▲　他夫妻▲　三將軍	中陰最高，前後陰可互為高低。
陰陰陽●	他三人●　奔天涯　將孤兒●	陽最低，兩陰可互為高低或平念。
陰陰上▲	親生子▲　周青等▲　三分眼▲	上最高，兩陰可互為高低或平念。
陰陰去●	滔天禍●　弓叉袋●	去最低，兩陰可互為高低或平念。

陽陽	陽陽陽	陽陽陰▲	陽陽上▲	陽陽去	陰▲陽·	陰陽陰·
前來 逃回 奴才	貧窮人 來來來	旁人家▲ 龍頭山▲ 寒窖中▲	回來了▲ 難為你▲	王丞相· 為媒證·	嬰孩· 秋胡· 軍爺· 天長·	先行官· 軍營中· 西涼州·
前陽高於後陽，後陽不能高於前陽。兩陽亦可平念。	可互為高低或平念。	陰最高，兩陽可互為高低或平念。	上最高，兩陽可互為高低或平念。	中陽最低，前陽後去可互為高低或平念。	陰高於陽。	陽最低，兩陰可平念或互為高低。

陰陽陽	陰陽上	陰陽去	陽陰	陽陰陰	陽陰陽	陽陰上
忠良臣　他無錢　生黃銅	宮娥女　冤魂鬼　番王寶	金鑾殿　西涼界　安排定	陳宮　愚兄　如今　全家	樊江關　來荒村　回家鄉	長安城　陳宮題　隨他人	王三姐　降妖者
陰最高，兩陽可互為高低或平念。	陽最低，陰上可互為高低或平念。	陰最高，陽最低。	陰高陽低。	陽最低，兩陰可互為高低或平念。	陰最高，兩陽可互為高低或平念。	陽最低。陰上可平念或互為高低。

調類	例字	說明
陽 陰去 ▲	唐三藏 才知道 ▲ 重相見 ▲	陰最高，陽去可互為高低或平念。
陰上	公主 沽酒 妃子	可互為高低或平念。
陰上陰	妻寶釧 三兩三	可互為高低或平念。
陰上陽 •	姜子牙 • 心膽寒 •	陽最低，陰上可互為高低或平念。
陰上上	孤與你 將你我 將老狗	可互為高低或平念。
陰上去 •	因此上 • 天保佑 •	去最低，陰上可互為高低或平念。
陽上 ▲	來了 ▲ 回馬 ▲ 言語 ▲ 無有 ▲	上高陽低。

調類	例字	說明
陽上陰	言語多　窮苦山	陽最低，上陰可互為高低或平念。
陽上陽	無恥徒　前影兒	上最高，兩陽可互為高低或平念。
陽上上	賠禮了　王與你	陽最低，兩上。可互為高低或平念。
陽上去	兒祖父　尋短見	上最高，陽最低。
陰去	天地　心下　參奏　知道	陰高去低。
陰去陰	青是山　三戲妻　歸舊宗	去最低，兩陰可互為高低或平念。
陰去陽	三大賢　奔宋營	陰最高，陽最低。

陰去上．	陰去去 ▲	陽去	陽去陰 ▲	陽去陽 ▲	陽去上 ▲	陽去去
知道了． 他父子． 將．大嫂	孤御弟 ▲ 天降下 ▲	賢弟 何事 年邁 良將	窯外邊 ▲ 爲丈夫 ▲	嚴大人 ▲ 拿過來 ▲	廻避了 ▲ 羅氏女 ▲	違將令． 明．亮亮
去最低，陰上可互爲高低或平念。	陰最高，兩去可互爲高低或平念。	可互爲高低。	陰最高，陽最低。	去高於兩陽。	上最高，陽去可互爲高低或平念。	陽低於兩去。

上上	上上陰	上上陽・	上上上	上上去・	▲上去・	上去陰・
請了　可惱　有請	可惱哇　把本參　取了經	你老爺　綁起來　也枉然	好悔也　好好好　我豈肯	那裡去　請稍待　你本是	老丈　小弟　款待　也是	老太師　你問他　把菜挖
後上常高於前上，有時亦可平念或前上高於後上。	三者可互為高低或平念。	陽最低。	三者可互為高低，但以中上較低之情形為多。	去低於兩上。	上高於去。	去最低，上陰可互　高低或

調型	例	說明
上去陽·	請▲過來·　老太▲爺·	上最高，陽最低。
上去去	起過了·　取笑了·　打罷了·	去最低。
上去上·	老太后　有道是	上最高。
去去	正是　罵道　上殿▲　妙計	前上常高於後上，但有時亦可平念或後上高於前上。
去去陰▲	大道邊▲　是內親▲　面帶春▲	陰高於兩去。
去去陽·	大義人·　內侍臣·	陽低於兩去。
去去上▲	衆大嫂▲　恨魏虎▲	上高於兩去。

調型	例	說明
去去去	義氣大　共大事　去去去	三者可互為高低或平念。
去・上▲	是了・▲　大嫂・・▲　過府▲	上高於去
去・上陰	宋巧姣・　到呂家　被・小官	去最低，上陰可互為高低或平念。
去上陽・	大老爺▲　到府門▲　勸梓童▲	上最高，陽最低。
去・上上	借了我・　賣與我　造了反	去低於兩上。
上上去▲	待小弟▲　竟有那	上高於兩去。
上陰	本宮　小官　有親	兩者可互為高低或平念。

聲調組合	例詞	說明
上陰陰	武家坡　捨親生　你夫妻	三者可互爲高低或平念。
上陰陽	兩分離　你因何　掌兵權	陽最低。
上陰上	閃開了　把兵點	上高陽低。
上陰去	把妻喚　小軍造	去最低，上陰可互爲高低或平念。
上陽 ▲	老爺　小人　滿門	上高陽低。
上陽陰 ▲	柳迎春　有良心	陽最低，上陰可互爲高低或平念。
上陽陽 ▲	彩樓前　買綾羅	上最高。

聲調	例句	說明
上陽上	有勞了　好言語	陽最低。
上陽去	柳林下　有仇恨	上最高，陽去可互爲高低或平念
去陰陰	趙高　進宮　是眞	陰高於去。
去陰	問蒼天　到西天	去低於兩陰。
去陰陽	二君侯　聽他言　是奸雄	陰最高，陽最低。
去陰上	見獅子　餓乾了	去最低，陰上可互爲高低或平念。
去陰去	在金殿　照窗下	陰高於兩去。

去陽　　大唐　大人　趙雲　　去高於陽。

去陽陰　住朝中　顧年兄　　陰最高，陽最低。

去陽陽　衆蠻王　亂如蔴　四童兒　　去高於兩陽。

去陽上　父和母　那王允　告辭了　　上最高，陽最低。

去陽去　看前面　自然是　　三者可互爲高低或平念。

入聲字四聲配合分析表

四聲配合	舉例	分析
入· ／ 陰▲	出·／兵▲　戚·／兄▲	陰高於入。
入▲ ／ 陽·	一▲／人·　出▲／錢·	入高於陽。
入· ／ 上▲	伯·／母▲　不·／可▲	上高於入。
入▲ ／ 去·	叔▲／父·　不▲／信·	入高於去。
陰▲ ／ 入·	都▲／督·　冤▲／屈·	陰高於入。
陽▲ ／ 入·	明▲／日·　磨▲／墨·	陽高於入。

上▲ 入•	魯▲ 蕭•	酒▲ 席•	上高於入。
去▲ 入•	獻▲ 出•	佩▲ 服•	去高於入。
入▲ 入•	十▲ 日•	北• 國	前入高於後入。

註：由上表可知「入」恆低於「陰」「上」，與「陽」「去」則可互爲高低。

根據前面兩表分析的結果，我個人對於國劇四聲的體認，可歸納爲下面的結論：

陰平高於陽平，上聲高於去聲，這是大原則。

陰平和上聲可同列一組，姑名之曰高音組。陽平和去聲可同列一組，姑名之曰低音組。高音組中的陰平和上聲，可互爲高低；低音組中陽平和去聲，可互爲高低；得視劇詞及腔調作不同的安排。

陰平字必須高唱高念，聲調近似湖廣音的陰平和北平音的陰平（55）。但在念白中，尤其在句末，有時為順口及遷就語氣，可把陰平低唸。這只是變格，不能常用。

陽平字以低念低唱為原則，聲調近似湖廣音的陽平（213）。但在其此情況下，為遷就語氣和唱腔，也可高念高唱，此即所謂「高陽平」或「陽平高唱」的唱法。聲調近似北平音的陽平（35）。

上聲字以高念高唱為原則，聲調近似湖廣音的上聲（42）由高向低。但有時也可以看情形來低念低唱，聲調近似北平音的上聲（214）。因為有這種唱法，所以上聲字多上滑，不但保留一些「上聲高呼猛烈強」的意味在內，而且容易討俏。

去聲字以低出為原則，但尾音須有向遠上方縱送之意（有人叫它為豁音）。也就是最後的尾音，清而不濁地提高一個音階，但是和上聲的急挑上滑完全不同，聲調近似湖廣音的去聲（35）由低向高。如偶需高出，其聲調應近似（45），不全同於北平音的去聲（51）。

入聲字多派入陽平或去聲，屬於低音組，以低唱為原則，可與陽平及去聲互為高低，不能高於陰平或上聲。所以，入派三聲的說法，在國劇中，似祇能派入陽平及去聲，而不該派入陰平和上聲。

「陰出陽收」的說法，只適用於部份陽平字，而非全部陽平字。如「絃、廻、黃、胡」等字都是陰出陽收，「言、圍、王、吳」等字則必須陽出陽收。明沈寵綏氏度曲須知一書中，有「陰出陽收考」一章，舉例極詳，可參攷。

「陽出陰收」的說法，在陰平字中，是不能成立的。如果把它當作低出高收來講，則可適用於前述的去聲字。

總之，所謂高低，是相對的而不是絕對的，是靈活的而不是呆板的。只要在骨子裡把四聲本調的意味顧到，表面上的稍高稍低，都不能算倒。只就腔不顧字，當然不可以，但過份的以腔就字，也有削足適履之弊。最理想的當然是：字既能正，腔亦能圓。如果兩者發生衝突，則不妨另換一字，因為美腔難得，字則較易尋找。若逢實在沒有辦法更動的

字，那就不得不把腔變動，因爲「以腔就字」是我國古典戲曲唱法中極

高明的一點。如果字音念不準，唱不正，腔格就高不了。

可是，運用四聲還要掌握另一重要的原則，那就是聲調的抑揚呼應

，要能充分表達感情和符合語氣。要以詞句作單位，切忌明足以察秋毫

之末，而不見輿薪，把單字念死唱死。那怕是在日常生活中，一個人當

感情過份激動時說話，也常會發生語音的變化，使人有時不知所云，可見

在戲劇中，爲表達感情和符合語氣而把四聲作特殊的安排，也是說得過

去的。

曾在北平戲劇學校敎授音韻的杜穎陶氏（此間內行中不乏杜氏的學

生），對於上去聲的看法，大致相同，對於陰陽平的看法，則頗有出入

。特錄後以作參攷：

他說：「京音大鼓八角鼓各種調子，採用北平的四聲。至於崑曲皮

黃則不然，其陰平彷彿北平的陽平，陽平却彷彿北平的去聲（有時尾一

挑，好像北平上聲）。上聲却彷彿北平的陰平，去聲則絕對北平上聲。」

唱腔工尺配合
四聲之分析。

總括起來講，國劇中的四聲調值，總不出湖廣音和北平音的範圍，

除開陰平相同外，陽平也有點距離（湖廣音較低），最衝突之處，就是

上去兩聲，完全相反。不過，這種矛盾雖然存在，但從過去名演員的唱

片中，可以發現湖廣音還是遠佔上風，所以，我們對於四聲的安排，應

該仍以湖廣音的調值為主，只有在不得已時，才可採用京音的調值為輔

。如果我們試把許多舊戲，純按京音調值來唱念，聽起來，就會失去皮

黃中那股傳統的韻味了。所以，「用湖廣音來唱中州韻」這句話，可以

說是國劇唱念的特色之一。這是大原則，我們應當掌握住它。

以下，我根據唱片，把余叔岩所唱洪羊洞中的唱詞和行腔，逐句逐

字加以分析，用實例來說明國劇中行腔和四聲的配合問題。

這段洪羊洞只包括三句二黃慢板和一句原板（都是十字句），雖然

不是大塊文章，卻是非常精彩，唱詞的內容是：「嘆楊家，投宋主，心

血用盡。真可嘆，焦孟將，命喪番營。宗保兒，攙為父，軟榻靠枕。怕

只怕，逃不過，尺寸光陰。」

這段唱詞共四十字，現按各字的四聲分類如下表（嘆怕兩字會重複
出現故表內實列三十八字），并按湖廣音調值分為高音組及低音組（同
組的字可互為高低）：

		陰平上聲	陽平	去聲	入聲
高音組	陰	家心真焦 主可保軟	楊投營兒	嘆宋用盡 孟將命喪	血榻不尺
低音組	陰	番宗攙光 枕只	為熬	父靠怕過 寸	

余氏的唱腔是：

$$2\cdot1\ \overset{5}{\underline{30}}\ \mid\ \underline{6\cdot161}\ \mid\ 3\ 3\ \mid\ 2\ \underline{\underline{2223}}$$

嘆　　　　楊　　　　家

「嘆、楊」兩字屬低音組，「家」字屬高音組，故「家」字應高於

「嘆楊」兩字。

「嘆」為去聲字，用了 $\underline{2 \cdot 1}$　$\underline{30}$，符合去聲字由低向高的正格。

「楊」為陽平字，故用 $\underline{6 \cdot 16i}$ 低唱，$\dot{6}$ 比「嘆」字之2 差了四度，

「家」為陰平字，故用 $\underline{33}$　2 高唱。這裡的「高」是指高於「嘆

尤其使它的低格突出。

、楊」兩字的腔調而言，是比較性的。

$$\underline{\overset{.}{5}\overset{.}{5}}\ \underline{\overset{t}{\dot{6}}\ 0}\quad \underline{1\dot{6}\dot{5}}\quad \underline{3\ \dot{2}\ 1}\ \Big|\ \underline{2\overset{\pm}{2}}\ \underline{2\ 6}\quad \underline{7\dot{6}\dot{5}}\ \underline{3\dot{5}\dot{6}}\ \Big|\ i$$

投　　　宋　　　王　　（嚷）

「投、送」兩字屬低音組，「主」字屬高音組，故「主」字應高於

「投、送」兩字。

「投」為陽平字，故用 $\underline{\overset{.}{5}\overset{.}{5}}$ 低唱，比「主」字的 3 差了六度，比「

〔宋〕字的一差了三度，低音特別突出。

「宋」爲去聲字，用了 165，完全符合去聲字由低向高的正格。

「主」爲上聲字，用 321｜2，符合上聲字由高向低的正格。

宋　2 2　765　3‧5　675　1‧3　221　6
　　　　　　　　　　　　　（656）　　　　（15）

心　　　血　　　　　　用（呃）

主　2 1　32　11　12　｜5　60　212　32｜

廉　6 7 1　7276　56　65　66　6

「心」字屬高音組，「血、用、盡」三字均屬低音組，故「心」字應高於其餘三字。

「心」為陰平字，雖只用 22 ，但比它最鄰近的「血」字 3 ，却差了七度，陰平高唱的特色被充分地顯露了出來。

「血」為入聲字，故用 3·5 低出，符合入聲字派陽平或去聲的正格。

$$\underline{33}\ \underline{20}\ \widehat{\underline{26}\,\underline{1}}\ |\ \underline{13}\ |\ \underline{22}\ \widehat{\underline{2\cdot5}}\ |\ \underline{32}\ ?$$

眞(吶)　　可　　嘆

「眞，可」兩字屬高音組，「嘆」字屬低音組，故「眞，可」兩字應均高於「嘆」字。

「眞」為陰平字，故用 33 高唱，而且墊了一個「吶」(ㄋㄜ)音，使陰平聲調更加顯明。

「可」爲上聲字，用了 2·61，低於「眞」，却高於去聲的「嘆」，完全符合上聲字由高向低的正格。

「嘆」爲去聲字，用了 13，符合去聲字由低向高正格，至腔尾用了由高向低的 327，是爲了緊接着來的「焦孟將」三字中的「焦」字必須高唱的緣故。在此腔末尾一「抑」，然後「焦」字才能「揚」了起來。

$$\overset{\frown}{2\cdot76}\quad 5\cdot2\quad 70$$

焦　　　　孟（呢）　　將

「焦」字屬高音組，「孟、將」兩字屬低音組，故「焦」字應高於「孟、將」二字。

「焦」爲陰平字，故用 2·76高唱，焦字的 2 比相鄰的去聲字一孟」的 5·差了五度。

「孟、將」均為去聲字，故用5和7兩個低音。在「孟」字後墊了一個「呃」（兀さ）音，一方面使焦孟兩姓和將字分開，免得意義含混，一方面使「孟」字的聲調符合了去聲字由低向高的正格。

「番」字屬高音組，「命、喪、營」三字均屬低音組，故「番」字

應高於其餘三字。

「番」為陰平字，故用2高唱，而且行腔長達兩板半（十拍）之多

，前一板半只是一個2音的延長，後一板才作了一些波浪式的起伏，使

人聽起來不但不會感到枯直無味，反而感到一種蒼涼和無可奈何的意味。

「命、喪」均為去聲字，故均用5低唱。

「營」為陽平字，故用3.低出，較「番」字的2，差了七度。較命

喪兩字也差了三度。

$$\overline{4\ 3}\quad 4\ \Big|\quad \underline{3\cdot 2}\ \Big|\quad \underline{1\ 2}\ \Big|\quad \overset{3}{\underline{2\ 0}}$$

宗　　　　保　　　　兒

「宗、保」兩字屬高音組，「兒」字屬低音組，故「宗、保」二字

均應高於「兒」字。

「宗」為陰平字，故用 4 高唱，「保」為上聲字，故用由高向低之

3・2，「兒」為陽平字，故用 12 低唱，均符正格。

攙　為　父

$$\frac{7}{635}\ 5\ \overline{37}\ |\ 6\cdot3\ |\ 5\cdot6\ |（一）$$

「攙」字屬高音組，「為、父」二字屬低音組，故「攙」字應高於

「為、父」兩字。

「攙」為陰平字，此處雖用 7，但仍比「為」字（6 35）及「父

」字（5）為高，仍屬正格。「為」為陽平字，故用 6，「父」為去聲

字，故以 5 出，以 5・61，收，符合去聲字由低向高的正格。

軟　　　福　　　華　　　枕

$$\frac{7\,7}{635}\ |\ \overline{35}\ 6\ |（\overline{666}\ \overline{561}）\ 3\cdot5\ |\ 6$$

6̣6̣ 6̣6̣ 6̣6̣ 5̣·6̣ | 7̇6̇7̇ | 7̇·1̇ | 7̣6̣

5̣0 0 6̣ 7̣6̣ 2 | 6̣·7̣ | 6̣5̣ | 3 3̣5̣

6̣ 7̇ 6̣ 5̣ | 6̣ 7̇ 6̣ 5̣ | 6̣6̣

「軟、枕」兩字屬高音組，「楊、靠」兩字屬低音組，故「軟、枕

」二字應高於「楊、靠」二字。

「軟」爲上聲字，故用由高向下之腔 7̇7̇ 6·35。是正格。

「枕」字爲上聲字，故用 6̣，只比「軟」字差二度。亦屬正格。可

是余氏不把枕字按常格放在板上（即次一小節的第一拍），而把它放在

末眼（即前一小節的第四拍），是結構上的變格。這樣處理，不僅較爲

生動，而且和後面的身段鑼鼓結合得更嚴密。

八二

「榻」為入聲字，可派入陽平或入聲，故用 5 3̣ 5̣ 6 低唱，屬正格。

「靠」為去聲字，故用由低向高之腔 3 · 5，亦屬正格。

（轉原板）

$$\widehat{6532} \quad \underline{1\ 2} \mid \stackrel{+}{3} \stackrel{+}{2} \stackrel{+}{2} \mid \underline{1\ 2\ 6\ 0}$$

怕　只　怕

「怕」字屬低音組，「只」字屬高音組，故「只」字應高於兩個「怕」字。

「只」為上聲字，故用了由高向低的 32。是正格。

「怕」為去聲字，前一個怕字用 65，後一個怕字用 12，均符合去聲字由低向高的正格。

$$(\underline{\dot{6}\ \dot{5}}) \dot{5} \mid \dot{5}\ \underline{2\ \widehat{7\ 2}} \mid \underline{6\ 7\ 6\ 5}\ \underline{3\ 5\ 6}\ (\dot{7} \mid \underline{\dot{6}\ \dot{5}})\ 2 \mid$$

熬　不　過　　　尺　寸　　　　光

陰

$$1 \cdot \underline{2} \mid \underline{7 \cdot 7} \ \underline{7 \cdot 7} \mid \underline{7 \cdot 7} \ \underline{7 \cdot 7} \mid \underline{6 \cdot 5} \ \underline{7 \cdot 6} \mid$$

$$\underline{6} \quad \underline{5 \cdot 3} \quad 5$$

（陰）

「光、陰」二字屬高音組，「熬、不、過、尺、寸」五字屬低音組

「光、陰」二字應高於其餘五字。

，故「光、陰」二字均爲陰平字，用21·2把兩字連起來一口氣唱出，

顯比「熬不過尺寸」五字之腔調爲高，符合陰平字高唱正格。

「熬」爲陽平字，故用5低唱。「不、尺」均爲入聲字，故分別用

5跟6765低唱。均屬正格。「過、寸」均爲去聲字，「寸」字用了由

低向高的456，是正格。「過」字却用了「高低高」的272腔，是

因為「熬不過尺寸」五個低音組字放在一塊，如均用低腔唱出，將平淡

呆板，所以把位置在當中的「過」字一揚，並馬上用．72補上去，保留

了去聲字由低向高的意味，故不但沒有把這個「過」字唱倒，反而使其

餘四個低音字生動起來。

此外，我們再來看看名鬚生中以講究音韻著稱的言菊朋是怎樣來安

排腔調和字音的。

在言氏所唱的法門寺唱片中，二六裡有幾句唱詞是：

「……遇傅朋丟玉鐲暗地調情，劉媒婆你不該從中勾引，轉面來罵

劉標膽大的畜生……」

下面是這幾句唱詞各字的四聲分類表：

高音組		低音組		
陰平	上聲	陽平	去聲	入聲
該勾標生	你引轉	朋調情劉	遇傅玉暗	鐲不畜
中丟	膽的（註）	媒婆從來	地面罵大	

註：「的」字，作「目的」「中的」用，音「ㄉㄧˋ」。作「的確
用，音「ㄉㄧ」。作介詞用，音「˙ㄉㄜ」。但此字在韻學
驪珠中列機微韻上聲內，與底抵邸字同列，丼註：「語辭
本音滴」，國劇從韻書讀，故列入上聲內。

言氏的唱腔是：

（簡譜唱腔）

第一行：0 2̇2̇ | ·7 6̣5̣ | 3·5 | 6̣ 1̣ | 5 (1̇36 | 5·6·) | 6̇7̇6̇5̇
　　　　遇　　　　傳（哇）　朋　　　　調　　　　　美

第二行：3·65 | 535 | 6765 | 3535 | 672 | 6276
　　　　王鑲　暗　　　地

第三行：5·6 | 1 (26 | 116) | 3535 | 3(6) | 5 35
　　　　嘗　　　　　　　　　　劉　　　　媒

$\underset{.}{6}\cdot\overset{\frown}{\underset{.}{3}}\ \underset{=}{5}$ ($\overset{.}{1}\underset{.}{3}6$ | $\underset{.}{5}\ \underset{.}{6}$) | $\underset{.}{6}\underset{.}{7}\underset{.}{6}\underset{.}{5}$ | $\underset{.}{5}\underset{.}{7}\ \overset{\frown}{6}\cdot$ (2) |

婆　　　　　　　　你　　不該

$\underset{.}{5}\cdot\underset{.}{6}\ \overset{.}{1}\underset{.}{6}$ | ($\underset{.}{1}\underset{.}{1}\underset{.}{6}$) | $3\cdot3$ | 2 | $2\ \overset{\frown}{2}$ |

從　　中　　　　　　勾(哇)　引　轉

$\underset{.}{7}\underset{.}{6}\ \underset{.}{5}\underset{.}{3}\underset{.}{5}$ | $\underset{.}{6}\underset{.}{7}\underset{.}{6}\underset{.}{3}\ \underset{=}{5}$ ($\overset{.}{1}\underset{.}{3}6$ | $5\cdot\overset{.}{6}\overset{.}{1}$) | $\underset{.}{5}\underset{.}{2}\underset{.}{7}\underset{.}{6}$ |

面　　來　　　　　　　　　　罵

這幾句唱詞中最難譜腔的是：「遇傳朋丟玉鐲暗地調情，劉媒婆…

劉媟　　瞻(吶)　大的　　畜　　生

$$5\ \underline{2} \mid \dot{\underline{7}}\ \dot{\underline{6}}\ \underline{5} \mid \underline{6}\ \underline{5} \mid \underline{3}\ \underline{2} \mid \underline{1}\ \underline{6} \mid \dot{\underline{6}}\ \dot{\underline{1}}\ \underline{6}\ \underline{1} \mid \underline{3}\ \underline{3}\ \underline{2} \mid \underline{1}\ 0$$

…」十三字。因為在這十三字中，除了「丟」字可高唱外，其餘十二字
都應低唱才符合湖廣音調，我們略加體味，就可看出言氏對它們的安排
是非常精彩的。

「遇傳朋」三字是「去去陽」三低聲相連，言氏把「遇」字用了 $\underline{2}\ \underline{2}$
高唱，從單字出發來看，聽來接近北平音調，但根據連念變調的規律來
看，「遇、傳」兩去聲字在這裡是可以互為高低的。一般的處理，可能
把中間的「傳」字高唱而把前後的「遇、朋」兩字低唱，言氏却把首字
高揚，且加了一個 $\underline{7}\ \underline{65}$ 小腔，使得「傳朋」這個人名成為一個小單位

八八

一氣唱出，聽來特別清楚。

「丟玉鐲」一詞是「陰去入」三聲相連，它的調律是「高低低」。

在這裡，「丟」字雖然是用 $\underline{6765}$，但仍比「玉」字的3和「鐲」字

的5高，是正格；同時把「玉鐲」這件飾物作為一小單位用三個簡單的

3·65唱出，也使人一聽即知。

「暗地調情」四字是「去去陽陽」四低音相連，所以他把這四個字

都用低腔唱出，但為避免平淡呆板，却在「調」字3535腔之後加了一

個比較花梢的 $\underline{672}$ $\underline{6276}$ 腔，使得四個低音字都生動起來，而且也和

「調情」兩字的涵義相合。

「劉媒婆」三字是「陽陽陽」三低聲相連，它只是一個稱呼，沒有

其他涵義，所以用了 $\underline{3535}$ 3，5，35 和6·3 $\underline{50}$ 三個低腔唱出，僅使

「劉」字和「媒婆」兩字稍稍分開，使人聽起來容易明白。

「你不該」三字是「上入陰」三聲相連，調律是「高低高」，故「

不」字用 比「你，該」兩字都低，是正格。

「從中勾引」四字是「陽陰陰上」四聲相連，調律是「低高高高」，故「從」字用　比「中、勾、引」三字都低，是正格；而且把「勾引」和「從中」用琴音隔開，使詞意名顯。

「轉面來」三字是「上去陽」三聲相連，調律是「高低低」，故「轉」字用 22，比「面」字隔五度，比「來」字隔四度，高了許多，是正格。

「罵劉標」三字是「去陽陰」三聲相連，調律是「低低高」，所以「罵、劉」兩字都用 5，「標」字用 2，相隔五度，而且在「標」字後面加了一個小腔 $\frac{7}{65}$ 用一口氣連帶推出下面那句罵人的話。

「膽大的畜生」五字是「上去上入陰」五聲相連，調律是「高低高低高」，「的」字用 2，「生」字用 6，高低顯著，都對。但他把「膽」字用了一個 6 而在後面接上一個墊音「吶」（ㄋㄜ）用5翻高，却顯得不自然，同時，「大」字是去聲字，應低唱，他却用了一個高音 3，比相鄰的上聲字「的」字2還高，有欠斟酌，可能使人把

「膽大的」聽成「彈打的」，如果把「膽（吶）大的」三字改成「大（一也）膽的」，仍用原腔，就字正腔圓沒有一點問題了。可是，我們也不能說他把字唱倒，因爲他對於這二字的工尺安排，雖不符合湖廣音調值，但却符合北平音調值。

注音符號之實用及學術價值

。

第五章　論注音符號及文字反切

第一節　注音符號發音表之分析

台灣推行國語運動的成功，證明了注音符號的實用價值。從現代語音學的立場來看，雖然它還不是一套盡善盡美的漢語音標，但比起舊反切注音，却確實簡便和高明得多。它不但是學習現代標準國語的優良工具，而且有功於舊音韻學的整理。比如：介紹現代發音學理於舊音韻學，說明等韻學的原理及其謬誤，雙聲疊韻的說明，反切的改良等（詳見方毅氏國音沿革一書），都已證明注音符號在音韻學上的學術價值。

國劇對於「字正」的要求，非常嚴格。對於字音的尖團上口，五音四呼，陰陽清濁，平仄四聲等有關音韻學的問題，沒有一項不效究。過去一向利用反切來注音，不容易使一般人透徹瞭解。如果採用注音符號這一工具，不僅可把從許多神秘和虛玄的說法簡明化，而且初學的人掌握了它，更可收事半功倍之效。所以本書對於注音符號的內容和發音

方法將一再詳盡地闡述，無非希望初學唱念者，能從這套符號中，掌握到漢字的發音規律，從而學會國劇吐字歸韻等技巧。

民國三十六年台灣省國語推行委員會編印的國音標準彙論，載有民國三十一年五月重訂的注音符號發音表，簡單明瞭，很有參攷價值。

把它分析一下，我們對於注音符號的發音，可迅速地獲得一明確概念。

現轉載如下，幷將表內的專門名詞和有關問題，加以解釋和說明：

注音符號發音表

民國三十一年五月重訂
臺灣省國語推行委員會印
九四

（一）聲　母（二十四個）（附注）有（ ）國音不用

發音方法（聲）＼發音部位（阻）		兩唇	唇齒	舌尖前（平舌）	舌尖	舌尖後（翹舌）	舌面	舌根
塞爆聲	不送氣	ㄅ 伯 B			ㄉ 德 D			ㄍ 格 G
	送氣	ㄆ 迫 P			ㄊ 特 T			ㄎ 客 K
塞擦聲	不送氣			ㄗ 資 TZ		ㄓ 知 J	ㄐ 基 J（一）	
	送氣			ㄘ 雌 TS		ㄔ 癡 CH	ㄑ 欺 CH（一）	
鼻聲（帶音）		ㄇ 墨 M			ㄋ 訥 N		（广）尼 GN（蘇音）	（兀）額 NG（蘇音）
邊聲（帶音）					ㄌ 肋 L			
擦聲	不帶音		ㄈ 佛 F	ㄙ 思 S		ㄕ 詩 SH	ㄒ 希 SH（一）	ㄏ 赫 H
	帶音		（万）物 V（蘇音）			ㄖ 日 R		

先讀ㄅ（及ㄈㄉㄍ三行）次迴向右讀ㄐㄓㄗ三行

撮口呼	合口呼	齊齒呼	開口呼	呼＼韻
迂 ㄩ 十魚 IU	烏 ㄨ 十模 (WU)	衣 Y一 七齊 (Y)I	師 帀 五支 Y（不拼用音）	（二）韻母（十六個）　單韻母
	蛙 ㄨㄚ UA	鴉 一ㄚ IA	啊 ㄚ 一麻 A	
	窩 ㄨㄛ UO	唷 一ㄛ IO	喔 ㄛ 二波 O	
			痾 ㄜ 三歌 E	
約 ㄩㄝ IUE		噎 一ㄝ IE	哀蘇 埃 ㄝ 四皆 E(E)	
	歪 ㄨㄞ UAI	崖 一ㄞ IAI	哀 ㄞ（Yㄧ）AI 九開	複韻母 收「一」
	威 ㄨㄟ UEI		欸 ㄟ（ㄜㄧ）EI 八微	收「ㄨ」
		妖 一ㄠ IAU	凹熬 ㄠ（Yㄨ）AU 十三豪十一肴	
		憂 一ㄡ IOU	ㄡ（ㄜㄨ）OU 十二候	
冤 ㄩㄢ IUAN	彎 ㄨㄢ UAN	烟 一ㄢ IAN	安 ㄢ（Yㄋ）AN 十四寒	聲隨韻母
暈 ㄩㄣ IUN	溫 ㄨㄣ UEN	因 一ㄣ IN	恩 ㄣ（ㄜㄋ）EN 十五痕	
	汪 ㄨㄤ UANG	央 一ㄤ IANG	昂盎 ㄤ（Yㄫ）ANG 十六唐	
雍 ㄩㄥ IONG	翁 ㄨㄥ UENG ／甕 ONG（十八束 ㄨㄥ一ㄨㄥ）	英 一ㄥ ING	哼 ㄥ（ㄜㄫ）ENG（無音國）十七庚	
			兒 ㄦ 六兒 EL	捲舌韻母

結合韻母

（三）結合韻母（二十二個）
先讀ㄚ一行次向左橫讀
一ㄨㄩ又次結合韻母三行

（附注）

凡所注的國字都要照國音讀（與國音不合者有□）。國字下所注的西文字母，就是譯音符號的基本形式。又本表練習時，直讀後，並須橫讀。

改良的反切。

保存了傳統面目及精神。

語音的發聲

(一)幾點基本認識

注音符號只是改良的反切——漢文的注音，最初是採用同音字彼此互注的，以後進步，才用兩個字合成一個音的反切。但是漢字的讀音，由於古今音的變遷，方言的歧異，常常切不出準確的字音來，所以我國近代的專家學者，依據語音學的原理，製定了這套注音符號，用來拼讀我國的標準語音。它只是一套作注音用的音標，並不代表漢字的本身，簡單地說，注音符號的拼音，就是改良的反切。其作用正如同國際音標並不是一種語言，只是被用來表示各國語言的正確發音一樣。

注音符號仍舊保存了我國文字上和音韻學上的傳統面目和精神——而且是合於我國雙聲疊韻的語言現象的。例如「ㄅ」，就是「包」的ㄅㄆㄇㄈ等符號，都是採自說文上的簡筆漢字，並不是憑空創造出來的本字，與「幫」雙聲，用以代表舊音韻學上幫母各字的聲母。又如舊音韻學的開齊合撮四呼和清濁聲等，都可以從符號上看出來。

語言的發聲，靠發音器官對於氣流的阻力——語言的發音動力，是

從肺部裡出來的一股氣流。這股氣流，通過氣管，聲帶、喉管，再轉從口腔或鼻腔外洩。在它洩出時，若和發音器官任何部份接觸或摩擦，便會發出聲音來。這種聲音，要經過有意識的控制，才能發揮有意識的作用。

韻母的發音，由於聲帶的振動──氣流通過聲門，振動了聲帶而發出來的聲音，引起口腔共鳴，但却沒有遭受到其它發音器官的阻攔，都是元音。元音是現代語音學上的名稱。我國舊音韻學稱它爲韻母。用來代表韻母的符號，叫做韻符，如ㄚㄧㄨㄩㄝㄛ等。

聲母的發音，由於口腔裡的阻力──氣流通過聲門（不論振動聲帶或不振動聲帶），到了口腔裡，碰到某兩部份發音器官的阻攔而造成的聲音，叫做輔音，輔音是語音學上的名稱，我國舊音韻學稱它爲聲母。

聲母獨立發音時，不大響亮，要靠韻母的拼合才能使人聽得清楚。代表聲母的符號，叫做聲符，如ㄅㄆㄇㄈ等。

字音由聲符韻符和調符來表示──例如「來」字的注音用「ㄌㄞˊ」

<div style="text-align:right">

韻母的發音

聲母的發音。

</div>

聲符、韻符、調符。

聲母發音表內術語簡釋

發音部位

來表示，「ㄌ」是聲母，「ㄞ」是韻母，「ˊ」表示第二聲（即陽平）來的。

。這樣的處理，也是依照舊反切上字表聲母下字表韻母的方法而來的。

(二)術語簡釋

上面的表內，有許多關於發音的術語。要先把它們弄清楚，才能透徹瞭解表的內容。讓我們先從聲母發音表開始：

發音部位——發音部位，指在口腔裡甚麼地方發生的阻礙，換句話說，就是指對氣流發生阻攔作用的器官部位。

兩唇阻——氣流受上唇和下唇阻攔而造成的音，叫做雙唇音（古稱重唇音），國音裡有ㄅㄆㄇ三個。

唇齒阻——氣流受下唇和上齒阻攔而造成的音叫做唇齒音（古稱輕唇音），國音裡有ㄈ一個，和另一個國音不用的万。

舌尖前——（平舌）阻——氣流受舌尖跟下齒齒背或上齒齒背的阻攔而造成的音，叫做舌尖前音（古稱齒頭音），國音裡有ㄗㄘㄙ三個。

舌尖阻——氣流受舌尖跟上齒齒齦的阻攔而造成的音叫做舌尖（

古稱舌頭音）。國音裡有ㄅ、ㄊ、ㄋ、ㄌ四個。

舌尖後（翹舌）阻——氣流受舌尖背後（就是舌尖下面的一端）跟前硬顎（就是在齒齦後面的那塊硬骨板）的阻攔而造成的音，叫做舌尖後音（古稱正齒音），國音裡有ㄓ、ㄔ、ㄕ、ㄖ四個。

舌面阻——氣流受舌面前（舌面的前部份）跟前硬顎的阻攔而造成的音叫做舌面前音（古稱喉音），國音裡有ㄐㄑㄒ三個，和另一個國音不用的ㄣ。

舌根阻——氣流受舌面後（舌面的後部分）跟軟顎（上顎後部柔軟的那部分）阻攔而造成的音，叫做舌根音（古亦稱喉音），國音裡有ㄍ、ㄎ、ㄏ三個。和另一個國音不用的ㄫ。

發音的方法——這個名詞，在語言學裡有特別意義，并不是普通所謂「發音的方法」。它是指氣流如何打破阻攔而出來的方法，也可以說是氣流調節的方法，共分塞爆聲，塞擦聲，鼻聲，邊聲，擦聲五種。例如ㄅㄚ（答）和ㄋㄚ（那），同是受舌尖阻（舌尖跟上齒齒齦）而造成

九九

的音，也就是兩個音的「發音部位」完全相同。但ㄅㄚ音是氣流受到完全阻攔出不來、經過少許時間，等到阻塞部分打開以後（即舌尖跟上齒齦齦分開）才從口腔裡爆發出來的音（塞爆聲）。ㄋㄚ音是氣流雖受到同樣的阻攔出不來，但卻不肯在口腔裡等待阻塞部分打開，馬上就改道從鼻腔而出所造成的音（鼻聲）這種情形，就是因爲「發音方法」不同，而造成了ㄅㄚ和ㄋㄚ兩個不同的音。

塞爆聲——氣流受到口腔裡某兩部分的完全阻塞，同時軟顎擡起使通鼻腔的孔道閉塞，氣流一直要等到阻塞部分完全打開以後，才能從口腔裡出來。例如「他」字的開頭「ㄊ」便是舌尖先抵住上齒齦齦，氣流出不來，等舌尖離開上齒齦後，氣流才能出來。在這種情形下所造成的音叫做塞爆聲，又稱塞音，國音裡有ㄅ、ㄆ、ㄉ、ㄊ、ㄍ、ㄎ六個。

塞擦聲——氣流受到口腔裡某兩部分的阻塞，氣流并不等待阻塞部分完全打開以後才出來，卻在阻塞部分緩慢打開之際，同時從狹縫裡摩擦出來。例如「資」字，就是舌尖和齒背接觸先造成阻塞，使氣流出不

來，隨卽舌尖慢慢離開齒背但在尙未完全離開前氣流就馬上從那狹縫裡摩擦而出，這種情形下造成的音叫做塞擦聲，又稱塞擦音，因爲塞跟擦是同時發生的，所以把它們當作一個簡單的音素看待。國音裡有ㄗ、ㄘ、ㄓ、ㄔ、ㄐ、ㄑ六個。

鼻聲——氣流在口腔裡被阻塞住，不能夠出來，就利用軟顎的下垂，改從鼻子裡鑽了出來。例如「摸」字，就是兩唇閉住，氣流從鼻子裡出來所造成的音，這種音叫做鼻聲，又稱鼻音，國音裡有ㄇ、ㄋ兩個。

和另外兩個國音不用的ㄣ跟ㄫ。

邊聲——氣流在口腔裡雖被阻塞住，但舌體的兩邊，留有空隙，氣流就從那兩邊的空隙出去，例如「來」字，舌尖跟上齒齦只阻塞住氣流從中間通過，却沒有阻止它從舌體的兩邊出去，在這種情形所造成的音，叫做邊聲，又稱邊音。國音裡只有ㄌ一個。

擦聲——口腔裡某兩部分互相接近，把通道變得很窄，形成一種半阻狀態，氣流就從這狹縫裡摩擦而出。例如「詩」字就是氣流從舌尖捲

巴與硬顎接近的那道狹縫中摩擦出來的音，這種音叫做擦聲，又稱擦音，或摩擦音。國音裡有ㄈ、ㄙ、ㄕ、ㄖ、ㄒ、ㄏ六個。和另一個國音不用的万。

送氣、不送氣——任何語音都由氣流造成，所謂不送氣并不是沒有氣流出來，只是比送氣的氣流弱些吧了。送氣可以說是強的氣流不送氣是弱的氣流。例如「坡」和「玻」兩個字，坡比玻出氣就強一些。坡是送氣，玻是不送氣。在國音裡，送氣和不送氣，是重要的辨義因素。比方：「你說得太快」（送氣）和「你說得太怪」（不送氣），意義就不同了。

帶音（濁音）、不帶音（清音）——氣流通過聲門，由於聲帶的顫動或不顫動，就有帶音跟不帶音的區別：聲帶靠攏時，氣流出來使聲帶顫動，發出的聲音是帶音的被稱為濁音；聲帶鬆弛，聲門敞開時，氣流可自由出來，并不使聲帶顫動，發出的聲音是不帶音的，被稱為清音。例如「ㄕ」跟「ㄖ」同是翹舌擦聲。可是不同，因為「ㄕ」不帶音，是清音，「ㄖ」帶音，是濁音。

上面已經把聲母表內的各術語逐一詳釋，現在讓我們來看看韻母發音表內的各專門名詞。

在解釋各名詞以前，我們要先瞭解不同的韻母（元音）是由不同的口腔形式造成的。而口腔的形式又跟嘴唇和舌頭的狀態密切地聯繫着。口腔的開閉，舌頭的高低前後，嘴唇的圓扁等不同程度的變化，造成不同式樣的共鳴器，於是形成各種韻母（元音）。

一、舌位的前後：例如ㄩ跟ㄨ，嘴唇同是圓形舌頭都升高，所不同的只是舌位前後不同，發ㄩ時，舌向前伸；發ㄨ時舌向後縮。

二、舌頭的高低：例如一跟ㄝ。同是扁唇，同是舌前伸，所不同的只是舌頭的高低不同：發一時嘴比較合，舌頭向上升；發ㄝ時，嘴略開，舌頭向下降。

三、嘴唇的圓扁：例如一跟ㄩ，同是舌上升，舌前伸，所不同的只是嘴唇的圓扁不同：發一時，嘴唇展成扁平；發ㄩ時嘴唇撮歛成圓形。

單韻母——一個從開始到結束，舌位的前後，舌頭的高低，嘴唇的圓

扁都不變的元音叫做單韻母。國音裡有 一、ㄨ、ㄩ、ㄚ、ㄛ、ㄜ、ㄝ七

個。語言學叫它們為舌面元音。另還有一個舌尖元音帀，通常注音時省略。

複韻母──由兩個單韻母組合而成的韻母叫做複韻母。國音裡有 **ㄞ**

（ㄚ＋一）、ㄟ（ㄝ＋一）、ㄠ（ㄚ＋ㄨ）、ㄡ（ㄛ＋ㄨ）四個。複韻

母是從響度大的元音移到響度小的元音例如「ㄞ」是由「ㄚ」到「一」

，「ㄚ」元音的舌位低所以響度大，「一」元音的舌位高，所以響度小

。響度的大小跟舌位高低成反比例。複韻母的響度是從大變小，語音學

稱它為下降的複元音，「ㄚ」是主要元音，「一」是韻尾。

聲隨韻母──由一個單韻母，後面跟隨一個聲母組合而成的韻母，

叫做聲隨韻母。國音裡有ㄢ（ㄚ＋ㄋ）、ㄣ（ㄛ＋ㄋ）、ㄤ（ㄚ＋兀）

、ㄥ（ㄛ＋兀）四個。這四個聲隨韻母的聲母ㄋ（ㄋ跟兀）都是帶音的鼻

聲，所以叫做「鼻聲隨」。聲隨韻母的發音是從元音的位置移到輔音的

位置。例如「ㄢ」，是先發「ㄚ」然後滑到「ㄋ」，這個「ㄋ」其實已

經元音化了，語音學稱它為韻化音。如果韻母後面跟隨一個塞聲聲母就

叫做塞聲隨，但是國音裡沒有塞聲跟隨的韻母。

捲舌韻母——把舌的中部下垂，舌尖上捲而成的元音，叫做捲舌韻母，國音裡只有一個「ㄦ」。它單獨應用的時候很少，也不跟任何聲母或韻母組合，但是它作為詞尾的用途却很廣，一個詞兒加了「ㄦ」以後就成為儿化韻（就是把原來韻母加入了捲舌成分）。

「帀」韻——在單韻母欄內的那個「帀」韻母，不能單獨使用，必須跟ㄗ、ㄘ、ㄙ或ㄓ、ㄔ、ㄕ、ㄖ等聲母拼，通常省略不標，由聲母兼負韻母的職務所以被稱為「空韻」。

結合韻母——凡是用「ㄧㄨㄩ」三個單韻母中的任何一個和其他韻母組合而成的韻母叫做結合韻母，例如結合韻母「ㄧㄠ」（妖），是「ㄧ＋ㄚ＋ㄨ」，「ㄧ」被稱為介音或韻頭，「ㄚ」是主要元音，「ㄨ」是韻尾。換言之，結合韻符的前面一個符號一定是ㄧ、ㄨ、ㄩ。結合韻母跟複韻母不同：複韻母的發音響度是由大到小，例如「ㄞ」是由大「ㄚ」到小「ㄧ」，結合韻母的響度是由小到大，例如「ㄧㄚ」，是由小「ㄧ」到大「ㄚ」，由於韻頭的不同，國音中的韻母被分為四大類，各

隨口腔形狀而稱爲開口呼、齊齒呼、合口呼和撮口呼。

開口呼——凡是沒有「一、ㄨ、ㄩ」做介音的韻母，屬於開口呼，國音中有ㄚ、ㄛ、ㄜ、ㄝ、ㄞ、ㄟ、ㄠ、ㄡ、ㄢ、ㄣ、ㄤ、ㄥ、ㄦ十三個和一個通常不用的ㄭ。這十三個韻母直接和聲母拼成的音，以及由聲母兼負韻母任務的ㄓㄔㄕㄙ等音都是開口呼。

齊齒呼——凡是有「一」做主要元音或介音的韻母，屬於齊齒呼。發音的時候，牙齒并齊。國音裡有單韻母「一」一個和結合韻母「一ㄚ、一ㄛ、一ㄝ、一ㄞ、一ㄠ、一ㄡ、一ㄢ、一ㄣ、一ㄤ、一ㄥ」十個。

合口呼——凡是有「ㄨ」做主要元音或介音的韻母，屬於合口呼。發音的時候，口腔合攏。國音裡有單韻母「ㄨ」一個和結合韻母「ㄨㄚ、ㄨㄛ、ㄨㄞ、ㄨㄟ、ㄨㄢ、ㄨㄣ、ㄨㄤ、ㄨㄥ」八個。

撮口呼——凡是有「ㄩ」做主要元音或介音的韻母，屬於撮口呼。發音的時候，撮（蹶）着嘴。國音裡有單韻母「ㄩ」一個和結合韻母ㄩㄝ、ㄩㄢ、ㄩㄣ、ㄩㄥ」四個。

由上面齊齒，合口，撮口三呼來看，可知結合韻母共有二十二個。

那就是：齊齒呼十個，合口呼八個，撮口呼四個。

韻目──韻母表內各韻母旁附註的一麻二波三歌等字，是指中華新韻一書內的韻目。中華新韻是教育部在民國三十年公佈的現代國音韻書。將國音常用字彙分佈在十八韻內，即：一麻（ㄚ）、二波（ㄛ）、三歌（ㄜ）、四皆（ㄝ）、五支（˙ㄭ）、六兒（儿）、七齊（ㄧ）、八微（ㄟ）、九開（ㄞ）、十模（ㄨ）、十一魚（ㄩ）、十二侯（ㄡ）、十三豪（ㄠ）、十四寒（ㄢ）、十五痕（ㄣ）、十六唐（ㄤ）、十七庚（ㄥ）、十八東（ㄨㄥ）。也就是，這十八韻是根據國音的八個單韻母、四個複韻母、四個聲隨韻母和一個捲舌韻母來分部的。

國語羅馬字──表內聲母和韻母下附列的羅馬字母是表示和注音符號相同音素的羅馬字。我國歷來用符號來表示國音的方式有好幾種。最通行的有注音符號、國語羅馬字、威安瑪式（麥氏漢英字典用此式，一般拼寫人名地名也用此式）耶魯大學式（外國人所用中文教材多用此式

）和國際音標（學術論文多用此式），經過政府公佈採用的却只有兩式：

一是注音符號，一是國語羅馬字。

採用羅馬字拼寫國音，從明末就已開始，是耶穌教會人士東來傳教，為教士學習華語所設計的，有泰西字母，西字奇蹟，西儒耳目資等書。

民國以後，經過教育部召開多次會議研究，先後於民國十五年，十七年公佈，并於二十九年把「國語羅馬字」名稱改為「譯音符號」。這套符號，也很簡便，現代許多字典辭典，都採用注音符號和國語羅馬字並列注音。

第二節　反切淺釋

我國前代古典戲曲論著和曲韻韻書，都以反切法注音，為便利讀者參攷舊藉起見，特專寫此節。

反切就是用兩個字來切出一個音。古人或稱為反，或稱為翻，或為切，都無非是反覆切摩以成音的意思，并沒有什麼分別。

在未知道用反切來注音的時候，古人用「讀若」法，例如說文：「

珣、讀若宣。」後來又有直音法，例如爾雅郭璞注：「誕音但，許音吁」等。

大約東漢時人已知道用反切，到了漢魏以後才盛行起來。在我國製定注音符號以前，歷代典籍都是用反切來注音的。

要瞭解反切，先須瞭解「雙聲」和「疊韻」。

凡是兩個或多個字的字音，起首部分相同，而末尾部分相異的，即聲母相同而韻母相異的字，叫做「雙聲」。例如：髣跟髴，消跟息，蜘跟蛛都是雙聲字。

凡是兩個或多個字的字音，末尾部分相同而起首部分相異的，即韻母相同而聲母相異的字，叫做「疊韻」。例如：螳跟螂，徘跟徊，窈跟窕都是疊韻字。

雙聲疊韻，本是語言中的自然現象，而反切也源出天籟，所以反切的上聲下韻，就不期而和雙聲疊韻碰對了頭。

反切原理，簡單地講，就是用來切成一音的兩個字，上一字的聲母

，一定和切成之字的聲母相同；也就是，上一字和切成之字的

聲字；下一字的韻母一定和切成之字的韻母相同，也就是，下一字和切

成之字是疊韻字。更簡單地講，就是：上一字只採用它的聲母，而不用

它的韻母；下一字只採用它的韻母，而不用它的聲母。例如：

「東德紅切」（康熙字典）：德字取其聲母ㄉ去其韻母ㄜ；紅字取

其韻母ㄨㄥ去其聲母ㄏ就切出東字的ㄉㄨㄥ音了。東跟德是雙聲字，東

跟紅是疊韻字。

「公姑紅切」：姑字取其聲母ㄍ，去其韻母ㄨ；紅字取其韻母ㄨㄥ

，去其聲母ㄏ，就切出公字的ㄍㄨㄥ音了。公跟姑是雙聲字，公跟紅是

疊韻字。

「堆德暌切」：德字取其聲母ㄉ，去其韻母ㄜ；暌字取其韻母ㄨㄟ

，去其聲母ㄎ，就切出堆字的ㄉㄨㄟ音了。堆跟德是雙聲字，堆跟暌是

疊韻字。

「圭姑暌切」：姑字取其聲母ㄍ，去其韻母ㄨ；暌字取其韻母ㄨㄟ

，去其聲母ㄅ，就切出圭字的ㄍㄨㄟ音了。圭跟姑是雙聲字，圭跟睽是疊韻字。

反切既是用上下兩字來切出一個音，而上下兩字，又各有其聲母和韻母，所以兩個字實有四音。在此四音之中，因為僅用首尾兩音，故發音收音之間，口舌部位須常變換，例如東字的德紅切，在德紅之間，就有一個ㄜ和一個ㄏ在作祟（ㄉ・ㄜ十ㄏ・ㄨㄥ）。如果僅就上下兩字急讀而成一音，往往發生錯誤。

反切法雖然比讀若法直音法為進步，但實有窒礙之處，所以明代呂新民氏作交泰韻，清初潘稼堂氏作類音，都是想把舊反切法加以改良，希望做到連續二字即成一音。後來，清雍正時人李光地氏創合聲切法，撰音韻闡微一書，反切方法才有了很大的進步。李氏的方法，就是上一字都用支微魚虞歌麻等韻中的字，下一字都用各韻中影喻二紐的字。用李氏合聲反切法把兩字連讀，無須變更口舌的部位，已和現代的拼音法接近。例如公字，舊反切是姑紅切，在ㄍ跟ㄨㄥ之間夾了一個ㄏ，李氏

反切之缺點

改為姑翁切，在《《メム之間去掉了那個雜音厂，所以連讀起來，就便利

多了。現代仍用反切注音的字典辭書像辭源、辭海等都是採用這種合聲

反切法。李氏此法的缺點是用來作反切的字不夠用，因此有時要「借用

」法或逕用僻字以濟其窮。借用則音有未合，僻字則人多不識。

反切是我國切韻系韻書的精髓所在，就音韻研究立場言，全部反切上

下字的歸納和分析，是探求我國中古聲韻的唯一途徑。如果沒有反切，

中古時代的音讀，是沒有辦法考知的。但就一般實用立場而言，反切是

有許多缺點的：

第一，反切的用字，實在太繁。錢玄同氏說：「廣韻反切用字，上一

字有四百餘，下一字有千餘，合之有一千五百。是欲知反切，非先熟記

此一千五百之反切用字不可。」

第二，反切兩字自身的讀音，也跟着方言改變，沒有客觀的標準。因

此，古反切既不適用於今，甲地人所定的反切也不能適用於乙地。

第三，上下兩字連讀，仍有窒礙之處。合聲切法，雖然比廣韻的舊反

切法進步，但各母各呼，在支微魚虞歌麻諸韻中，未必定有其字，而各韻中，更不必悉有影喻二紐的字，雖有字，而隱僻難識，所以並不能從基本上解決問題。注音符號只包括聲母二十四個，基本韻母十七個，容易學，容易認，容易念，容易拼，實在不是過去反切所能望其項背的。現略舉數字，列表比較如下，可以看出舊反切和注音符號的難易和優劣：

反切和注音符號舉例比較表

例字	反切（音韻闡微）	注音符號	聲符並表示	韻符調符並表示
夫膚抱附	福紆切	ㄈㄨ	清、不送氣、唇齒、擦音	合口呼　陰平
徒途塗荼	同吾切	ㄊㄨ	清、送氣、舌尖、塞音	合口呼　陽平
羽禹瘐斔	余乳切	ㄩˇ		撮口呼　上聲
意薏臆懿	衣記切	一ˋ		齊齒呼　去聲

（註：反切是以下一字的四聲來表示切成字的四聲）

一二四

中篇　唱念法

第一章　前代聲樂論著要籍舉目

我國歌劇雖起源很早，但古代的巫覡，春秋的俳優，都是沒有故事結構的。一直到了北齊，才有故事性的歌劇出現（如蘭陵王入陣曲、踏搖娘等）。其後經過唐之歌舞劇，宋之雜劇，金之院本，歌劇日益進步。發展到元的雜劇（北曲）終於獲得了穩固的藝術基礎。元代除雜劇以外，還有一種南戲（南曲），傳到明代，又稱之爲傳奇。在嘉靖間，天才音樂家魏良輔氏創造了崑腔，風行我國劇壇竟達三百餘年之久（自明嘉靖年間至清道光年間）。迨洪楊一役以後，皮黃才起而代之，一直到今天。

在皮黃發展成爲現代國劇以前，崑曲可以說是我國過去集大成的古典戲曲，它結合了南北曲以及海鹽、餘姚、弋陽諸腔。在明清兩代，人

才輩出，對於唱念的研究，達到了極細膩精微的境界。在現存的我國古典戲曲論著的豐富遺產中，凡是涉及聲樂方面的論述，都是以崑曲為對象的。可以這麼說：如果沒有崑曲，過去就可能不會產生這方面的論著。

皮黃在成長發展的過程中，曾經和崑曲同台演出多年，潛移默化，在不知不覺中承繼了崑曲的許多優良傳統。尤其是咬字歸韻的唱念法和四聲的的精研，和崑曲一脈相承，遠較其他任何地方戲為講究。雖然皮黃的唱念教學，過去純靠口耳相傳，一直缺乏有系統的文字論著，但在探討崑曲度曲法的前代論著中，我們可以發現大部份的唱念原則，都可適用於皮黃。下面是幾部論及度曲方法的舊籍書名和要目：

唱論──作者署名燕南芝菴，元朝人，真實姓名不詳。這祇是一篇短文，僅有三十一條。是我國現存最早的一篇講唱曲法的文字。但文句過於簡約，且雜用宋元方言和術語，意義比較晦澀。

太和正音譜──作者朱權，他是明太祖朱元璋的第十六子，別號丹邱先生，是明代的大戲曲家，著作豐富，瓊林雅韻就是他作的。太和正

音譜共二卷，內容以北「雜劇」的曲譜爲重心，旁及戲曲理論、史料及品評。其中「詞林須知」一章會涉及唱曲技巧。全書目次如下：

樂府體式

古今英賢樂府格勢

雜劇十二科

羣英所編雜劇

善歌之士

音律宮調

詞林須知

樂府

曲律——明萬曆間王驥德（伯良）著。王是當時有名的譜曲家，著作豐富。此書共四卷，分爲四十章。詳論南北曲的作法，從宮調、音韻乃至於科諢、部色。門類詳備，議論精湛。其中有七章專論唱法、目錄如次：

論平仄

魏著曲律

度曲須知

論陰陽

論　韻

論閉口字

論腔調

論板眼

論須識字

曲律 —— 明嘉靖間魏良輔著。他是崑腔的創始人，也是當最有名的度曲家。為了研究新聲，據傳：「足跡不下樓十年」。此文極簡潔扼要，僅一千多字，共分為十八條，都是唱曲經驗之談。極值一讀，全文已錄入下章中。

度曲須知 —— 明萬歷時人沈寵綏著。沈是一個對聲韻學極有研究的度曲家。這部書是我國古典戲曲聲樂論著中最有價值的一部精湛作品。除了有幾章係討論南北曲聲腔源流及絃律存亡等問題外，其餘各章都是解說唱曲中念字的格律、技巧和方法的。他所講的，不但根據聲韻學的

原理，而且有很多從實際經驗中所獲得的獨見。在三百多年前，就會有這樣的傑作出現，證明那時的唱念水準已相當高。此書內容豐富，錄不勝錄，我只摘錄了「收音問答」一章中論頭腹尾發音法一節載於本書「字音分頭腹尾」一章中，聊示片羽。

全書二卷，共分二十六章，目次如下：

同聲異字考　　　異聲同字考

文同解異考　　　音同收異考

陰出陽收考　　　方音洗冤考

律曲前言　　　　亨屯曲遇

沈氏和魏良輔爲同時同省人（江蘇），沈雖年次於魏，但兩人可能常在一塊研究。沈氏在「絃律存亡」一章中曾云：

「按良輔水磨調，其排腔配拍，權字釐音，皆屬上乘，卽予編中諸作，亦就良輔來派，聊一描繪，無能跳出圈子。……」

沈氏又在序言中云：

「吾吳魏良輔，審音而知清濁，引聲而得陰陽，爰是引商刻羽，循變合節，判毫杪於翕張，別玄微於高下，海內翕然宗之。顧鴛鴦繡出，金針未度，學者見爲然，不知其所以然；習舌擬聲，沿流忘初，或聲乖於字，或調乖於義；刻意求工者，以過泥失眞；師心自解者，以臆斷遺理；予有嘅焉！小窗多暇，聊一拈出，一字有一字之安全，一聲有一聲

之美好，頓挫起伏，俱軌自然，天壤元音，一綫未絕，其在斯乎？世有秦青薛譚，將無嗤予強作曉事，亦曰消我長夏，公彼同好云爾。」

又沈氏在作此書之前，還著了一部絃索辨訛，係專門為絃索歌唱者（絃索是北曲清唱的名稱）指明字音和口法的。書中列舉了三十一套曲子，用圈、點、三角、方塊等符號，把重要字的開口、穿牙、撮口、閉口、陰出陽收等音註出，也是一部極具實用價值的著作。

魏沈兩氏，可以說是過去研究戲曲腔調和唱念法最有成績的人，不但超越古人，就是清代後來的許多關於這方面的著作，也始終跳不出他們的範圍。

閒情偶寄——清康熙時人李漁（笠翁）著。他的著作很多，笠翁十種曲會風行一時。閒情偶寄一書，則是講究飲食、玩好、花木、居室、聲音、詞曲等的一部著作。在「詞曲部」中，他談到作曲的結構、詞采、音律、賓白、科諢、格局。在「演習部」中所談的，都和唱念法有關

「演習部」的目次如下：

教白第四 計二款 （本書「念白」章中，曾引錄全文）

高低抑揚

緩急頓挫

脫套第五 計四款

衣冠惡習

聲音惡習

語言惡習

科諢惡習

樂府傳聲——清雍乾時人徐大椿（靈胎）著。他懂的東西可眞不少，除了會度曲以外，「凡星經地志，九宮音律，以至舞刀奪塑，勾卒贏越之法，靡不宜究。而尤長於醫，每視人疾，穿穴膏盲，能呼肺腑與之作語。」（袁枚徐靈胎先生傳）。這本書是專講度曲方法的。

全書共分三十五章，目次如下：

源流

元 曲家門

一字高低不一　　出音必純

句韻必清　　定板

底板唱法

徐氏的父親徐軌，即詞苑叢談的著者，所以詞曲之學，夙有家傳，但徐氏所長却在度曲方面。樂府傳聲這部書雖以沈寵綏度曲須知一書為藍本，但也有他個人的創見，可惜徐氏對於聲韻學沒有深入的研究，在聲韻方面，所說時有錯誤，尤其是把聲音分為有形和無形兩種，又以大、小、潤、狹、長、短、尖、鈍、粗、細、圓、扁、斜、正等來描繪聲音的形態，且自認為是「千古未發之微義」，真是漫無根據的驚人之論。所以在閱讀時，應知所選擇（梅蘭芳氏曾云他由這部書中得到很多啓示）。

黎園原——此書原名原心鑑，是清乾嘉時一有名的老藝人黃旛綽所著的。後經莊肇奎葉元清兩氏加以修正增補，改名為黎園原刊行。此書重點係講舞台表演技術，但亦涉及唱念。原文不太長，多屬經驗之談。

據我所知，這本書是我國前代唯一的一部談表演方法的書，值得一閱，故附舉於此。

全書精粹部份，有下列各目：

藝病十種

曲踵（腿灣）

錯字（認字不眞）

口齒浮（口齒無力）

扛肩（聳肩）

大步（行步太忙）

曲白六要

音韻（發字須審脣、齒、喉、舌、鼻部位）

句讀（說白須句讀分明）

文義（須瞭解曲白文義，避免訛字、訛音）

典故（須查明曲白中典故之處，使心中了然）

白火（說白過火）

訛音（將字音念訛）

強項（項頸不動）

腰硬（腰不活動）

面目板（臉上不分喜怒）

中篇　唱念法

五聲（須辨別每字之五聲）

尖團（須辨別每字之尖團）

身段八要

辨八形（身段中有貴者、富者、貧者、賤者、痴者、瘋者、病者、醉者八形，須細心分清）

分四狀（四狀為喜、怒、哀、驚，須現於面）

眼先引（凡作各種狀態，須用眼先引）

頭微慌（頭微慌方顯靈活）

步宜穩（台步須大小適中，以穩為要）

手為勢（形容情狀，全賴以手指示）

鏡中影（對大鏡演習，自觀得失）

無虛日（日日用功，不可間斷）

顧誤錄——清道光時人王德暉、徐元澂合著。全書共分四十章，其中十三章講律呂宮調。其餘二十七章講度曲方法。大體上是綜合了度曲

須知和樂府傳聲兩書而成。但寫得很扼要和具體,並且作了相當的補充,內容豐富,值得一讀(程硯秋氏曾云受益於此書)。書中有關度曲的要目如下::

韻學源流　　　　　　　陰去聲摘錄

北曲入聲字　　　　　　南北韻逕庭字

俗唱正訛

　此外，近代也有兩部談論崑曲的書，曾涉及度曲方法，但都是歸納

前人之說，沒有什麼創見，一併介紹如下：

　顧曲塵談——近人吳梅（瞿安）氏著，全書分原曲、製曲、度曲、

談曲四章。度曲一章，探自樂府傳聲，但曾加分段及標目，較便閱讀（

本書曾引錄全文，見下章）。吳氏并另著有詞餘講義一書，討論譜曲填

詞的方法，是此書的姉妹篇。

　戲曲叢談——近人華連圃氏著。全書分十章，其第九章為「度曲法

」，把古人所論歸納為八要點，子目如下：

　　五音四呼與四等　　　四聲唱法

　　出字　　　　　　　　收音　　　　　合樂

　　唱得曲情

別陰陽　　分南北

第二章　前代聲樂理論要旨

在本章中，首先我引錄了吳梅氏所作顧曲塵談中度曲一章的全文，既沒有旁採他人之說，也沒有作提要式的敍述。因為吳氏此文內容，係綜合古人沈徐兩家之說，已經夠濃縮，如再加刪節，就難免有遺漏。而且吳氏文中涉及舊音韻學的地方很多，如不錄全文，也不容易瞭解。再說，也可從吳氏文看出前人討論度曲問題所使用的方法，可不時拿來和本書所使用的方法作一比較，以決定我們今後研究這一問題的途徑。

其次我再引錄了顧誤錄一書中，論度曲十病、八法、六戒等文及魏良輔氏曲律以作補充。

吳氏說：

「今人之能歌崑曲者，百人中殆不滿二三。卽此二三人中，眞能歌曲者且鮮一見也。昔之習曲者，大抵淹雅博洽之士，其於詞章之學，探索素深。平仄四聲陰陽之際，辨別清晰，偶遇曲中詞句，稍有不甚了然

處，即能翻檢而知之，故別字總不出之於口。今則學校教授，音韻廢而不講。學者年至弱冠，而於平仄且瞢如焉，遑論四聲，遑論陰陽清濁乎？以之習曲，自然難之又難矣。其有一二好事者流，慕詞曲之美名，窮欲自附於風雅，其視度曲之道，僅等諸博奕遊戲之具。旋宮未喻，安問宮商，正犯未明，謬然點拍。推其居心，以為我輩祇求自適，原非邀人賞鑒，即有乖誤，本自無妨也。積此二因，於是度曲者遂不復探頤索隱，而元音日以晦滅。且近曲師，率多不識丁字，每折底本，總有幾十別字。學者既無家藏院本，足以校對，不過就文理之通否，略加修正，而好曲遂為俗工教壞矣。抑知清客之與賤工，文人之與技師，所以區別者在何點？不揣其本，而衆楚群咻，無怪乎為有識者所笑也。當乾隆時，長洲葉懷庭先生，曾取臨川四夢及古今傳奇散曲，論文校律，訂成納書楹譜，一時交相推服。乃至今日，習此譜者，迄無一人。問之，則曰：『此譜習之甚難，且與時譜不合耳。』余曰：『非習之者畏其難，恐教之者畏其難也。』夫為學之道，苟因其難能，而別求一易也者，以期合

乎前哲，吾知古今以來，未有若是者也。度曲且難，又安論他學哉？且懷庭之譜，分別音律，至精至微。其高足鈕匪石，曾云有哀秘之聲，不輕傳授，略見龔琵人定庵集中。然則欲求度曲之妙，舍葉譜將何所從乎？而今之俗工，偏視爲畏途也，則尚何研究之足云。元音未沒，牙曠難期，願與海內君子，一爲商榷焉。

（一）五音：喉、牙、舌、齒、唇，謂之五音，此審字之法也。詳見等韻切韻諸書。最深者爲喉音，稍出者爲舌音，再出在兩旁牝齒間爲齒音，再出在前牝齒間爲牙音，再出在脣上爲脣音。雖分五層，其實萬殊。喉音之深淺不一，舌音之淺深亦不一，餘三音皆空。故五音之正聲皆易辨，而於交界之處則甚難，顧其界限，則又井然不紊，一口之中，幷無此疆彼界之別，而絲毫不可相混也。每字之聲，必有一定之格，而字形又有大小濶狹長短尖鈍之分。故每字皆有口訣，則大非大而小非小，出聲之際已偏，引長其音，遂不知所歌何字，而五音紊亂矣。鍊準口訣，則字字皆有歸束，如東鍾韻，東字之聲長，鍾字之聲

國劇音韻及唱念法研究

短，縱字之聲尖，翁字之聲鈍。又如江陽韻，江字之聲濁，臧字之聲狹，堂字之聲大，將字之聲小，細心分別，其形顯然。要在口訣不差。口訣雖不外喉舌齒牙脣，而細分之則無盡。有喉出脣收者，有喉出齒收者，不可勝計。此外又有落腮、穿牙、覆脣、挺舌、透鼻諸法。總要將此字識眞念準，審其字音在口中何處着力，則知此字必如何念法方確，而於大小濶狹長短尖鈍之內，犁然居爲何等矣。人之聽此字者，無不知其何字，雖絲竹嗷嘈，仍復一絲不走也。

（二）四呼：開、齊、撮、合，謂之四呼。此讀字之法也。開口謂之開，其用力在喉。齊齒謂之齊，其用力在齒。撮口謂之撮，其用力在脣。合口謂之合，其用力在滿口。欲讀此字，必得此字之讀法，則其音始眞，否則終不能合度，顧此非喉舌齒牙脣之謂也。蓋喉舌齒牙脣者，字之所從生，開齊撮合者，字之所從出。喉舌齒牙脣五音，各有開齊撮合，故五音爲經，四呼爲緯，經緯既明，斯綱舉目張，音正調合矣。例如西樓記樓會第一句，慢整衣冠步平康七字，慢字是陽去聲，爲脣出齒

四聲

收音，四呼中屬開。整字是陰上聲，為齒音，四呼中屬齊。衣字是陰平聲，為齒音，四呼中屬開。冠是陰平聲，為喉音，四呼中屬撮。步字是陽去聲，為脣音，四呼中屬齊。平字是陽平聲，為脣出齒收音，四呼中屬齊。康字為陰平聲，為舌音，四呼中屬開。每一曲中，必須如此分析明白，縱無別字，蓋工尺旁譜，僅分四聲陰陽，而出字讀字之法，全在度曲之人。五音四呼一有紊亂，則所歌非其字矣。願世之學者，勿畏其難，一任俗工之零落夾雜，而奉為全科玉律也。

（三）四聲：平上去入謂之四聲，每聲各有陰陽，共有八聲，此八聲唱法各異，偶有不慎，往往毫釐千里之誤。聽曲者當在此注意，不可以喉音清亮而遂擊節歎賞也。四聲之中，平聲最長，入聲最短，故長者平聲之本象也。惟上去皆可唱長，即入聲派入三聲，亦可唱長。然則平聲之長，何以別於三聲乎？蓋平聲之音，自緩、自舒、自周、自正、自和、自靜，若上聲必有挑起之象，去聲必有轉送之象，入聲之派入三聲者，各隨所派成音，故唱平聲，其訣尤重在出聲之際，得舒緩周正和靜

之法，自與上去迴別，乃爲平聲之正音耳。至於陰陽之分，全由自行辨

別，大抵陰平之腔，必連續而清，歌時須一氣呵成。陽平之腔，其工譜

必有二音，其第一腔須略斷，切不可連下第二腔；若至第二腔，則又須

一氣接下，直至腔格交代清楚爲止，此平聲唱法之道也。

　上聲唱法，亦只在出字時分別，方開口時，須略似平聲，字頭半吐

，即須向上一挑，方是上聲正位。蓋上聲本從平聲來，故上聲之字頭，

必須平起，若竟從上聲起，則其聲一響已竭，不能引長，迨聲竭而復拖

下，則反似平聲矣。故唱上聲甚難，一吐即挑，挑後不復落下。雖其聲

長唱微近平聲，而口氣總皆向上，不落平腔，乃爲上聲之正法，此言陰

上聲也。；若陽上則出聲宜稍重耳。

　去聲唱法，總以有轉送爲主。何謂轉送？蓋出聲時不卽向高，漸漸

泛上而㧂轉平聲，如橄圓之式是也。以北曲論，則用凡字音者，大半皆

在去聲。以南曲論，則凡屬去聲字，總皆於收音處略高一字，俗謂之豁。凡豁

之一法，必在去聲上用之。故北曲於去聲上有六五六凡工，或五伬仩仜

五者，南曲則用四尺上，或上工尺上四者，皆是也。故唱去聲，須沉着，無論陰陽，總當以轉送為主也。

入聲唱法，以斷為最宜。所謂斷者，於字之第一腔，即鏨斷勿連，所以別於三聲也。惟陰入宜輕，陽入宜重，此須辨別而已。但北曲無入聲，而以入聲諸字，俱派入三聲。蓋以北人言語，本無入聲，故唱曲亦無入聲也。然必分派入三聲者何也？北曲之妙，全在於此，蓋入聲本不可唱，唱而引長其聲，即是平聲。南曲唱入聲無長腔，出字即止。其間有引長其聲者，皆平聲也。何則？南曲唱法，以和順為主，出聲拖腔之後，皆近平聲，不必四聲鏨鏨，故可稍為假借。至北曲則平自平，上自上，去自去，字字淸眞。出聲、過聲、收聲，分毫不可假借。故唱入聲，亦必審其字勢，該近何聲及可讀何聲？派定唱法。出聲之際，歷歷分明，亦如三聲之本音不可移易。然後唱者有所執持，聽者分明辨別，此眞探微之論也。

欲求字音之準，而一時或認不明晰者，則用范昆白中州韻，或周少

霞中州全韻，王鵷之音韻輯要，皆可檢查而知，周韻又每字有出口之法

，更易尋討者也。

（四）出字：出字之法，分爲頭、腹、尾三種。世間有一字，即有

一字之音，其音初出口時謂之頭，音既延長而不走其聲者謂之腹，及後

收整本音，歸入原韻之音謂之尾。例如簫蕭二字，本音爲蕭，然其出口

之字頭，與收音之字尾，并不是蕭。若出口作蕭，收音作蕭，其中間一

段正音，并不是蕭，而反爲別一字之音矣。且出口作蕭，其音一洩而盡

，曲之緩者，如何接得下板？故必有一字爲之頭，以備出口之用，有一

字爲之尾，以備收音之用。又有一字居其中間，爲聯絡頭尾之音，即所

謂腹音也。字頭爲何？西字是也。字尾爲何？天字是也。字腹爲何？兮

字是也。合西兮天三字，而蕭字之音出矣。字字皆然，不能枚舉。絃索

辨訛等書，載此頗詳，閱之自得。要知此等字頭字尾及腹音，乃天造地

設，自然而然，非由扭揑而成者也。其實即是反切之法而多一腹音而已

。篇海字彙等書，逐字載有註脚，以兩字切成一字，其兩字之上一字，

即為字頭，下一字即為字尾，惟不及腹音者，以切音為識字之用，非如歌曲之必延長其聲，故不及此也。無此上下二字，切不出中間一字，其為天造地設可知，此理不明，如何唱曲？出字一錯，則一曲之中，所歌皆別字矣。語云：『曲有誤，周郎顧。』茍明此道，即遇最刻之周郎，亦不能拂情而左顧焉。又頭腹尾三音，皆須隱而不露，使聽者聞之，但有其音，幷無其字，方為上乘，若一有痕跡，反鈎輈格磔矣。

（五）收聲：世皆知出字之法為重，而不知收聲之法為尤重。蓋出一字而四呼五音四聲無誤，則其字已的確可辨，此猶人所易知也。惟收聲之法，則不當審之極清，尤必守之有力。自出聲之後，其口法一定，則過腔轉腔，音雖數折，而口之形與聲，所從出之氣，俱不可分毫移動。蓋聲雖同出於喉，而所着力之處，在口中各有地位，字字不同。如開口之喉音，其聲始終從喉着力，其口始終開而不闔。閉口之舌音，其聲始終從舌着力，其口始終閉而不開。其餘字字皆然，斯已難矣。至收足之時則尤難，蓋放吭出聲之時，氣足而聲縱，尚可把定，至收末之時，

歸韻

則本身之氣將盡，而他字之音將發，必再換口訣，略一放鬆，而咿啞嗚

叱之聲隨之，不知收入何宮矣。故收聲之時，必須將此字交代清楚。何

謂交代？一字之音，必有頭腹尾三音，必將此三音洗刷已盡，然後再出

下一字，則字字清楚，若一字之音未盡，或已盡而未收足，而於交界之

處未能劃斷，而下字之頭未能矯然，皆為交代不清，況聲音愈響，則聲

盡而音未盡。猶之叩百石之鐘，一叩之後，即鳴他器，則鐘聲方震，則

器必若無聲。故聲愈響，則音愈長，必尾音盡而後起下字；而下字之頭

，尤須用力，方能字字清楚，否則反不如聲低者之出口清楚也，凡響亮

之喉宜省焉。

（六）歸韻：唱曲能令人字字可辨，不但平上去入四聲準，開齊撮

合四呼清而已也。四聲四呼，止能於出聲之時，分別字頭，使人明曉。

至出字之後，引長其聲，即屬公共之響，況且絲竹一和，尤易混人。譬

如簫管之音，雖極天下之良工，吹得音調明亮者，祇能分別工尺，使聽

者一聆而知其為何調。斷不能吹出字面，使聽者知其為何字也。蓋簫管

止有工尺無字面，此人聲之所以可貴也。四聲四呼清，則出口之字面已正，苟不知歸韻之法，則引長之字面，仍與簫管同，故尤以歸韻爲第一。歸韻之法如何？如東鍾字，則使其聲出喉中，氣從上齶鼻竅中過，令其聲半入鼻中，半出口外，則東鍾歸韻矣。江陽則聲從兩頤中出，舌根用力，漸開其口，使其聲朗朗如叩金器，則江陽歸韻矣。支思則聲從齒縫中出，而收細其喉，徐放其氣，勿令上下齒牙相遠，則支思歸韻矣。能歸韻、則雖十轉百轉，而本音始終一線。聽者即從出字之後，驟聆其音，亦確然知其爲某字也。四聲四呼者，出字之時用之。歸韻者收字之時用之。度曲者不可不遵也。

（七）曲情：唱曲之法，不但聲之宜講，而得曲之情爲尤重。蓋聲者，衆曲之所盡同；而情者一曲之所獨異。不但生旦丑淨，口氣各殊，凡忠義奸邪，風流鄙俗，悲歡思慕，事各不同。使詞雖工妙，而唱者不得其情，則邪正不分，悲喜無別，即聲音絕妙，而與曲文相背，不但不能動人，反令聽者索然無味矣。然此不僅於口訣中求之也。樂記曰：『

凡音之起，由人心生也』。必唱者設身處地，摹倣其人之性情氣象，宛若其人之自述其語，然後形容逼眞，使聽者心會神怡，若親對其人，而忘其爲度曲矣。故必先明曲中之意義曲折，則啓口之時，自不求似而自合。若世之止能尋腔依調者，雖極工亦不過樂工之末技，而不足語以感人動神之微義也。

以上諸條，度曲之大旨如此矣。若妙契筌魚，而尋味於酸鹹之外，則神而明之，存乎其人，要亦不外乎此也。」

孜吳氏此文所述，除「出字」一節係採自明沈寵綏之度曲須知外，其餘各節，係節錄清徐徐靈胎氏之樂府傳聲而成。

清王德暉及徐沅澂同著之顧誤錄一書中，曾論及度曲十病、度曲八法、及學曲六戒。係爲初學不求甚解者針砭，所說極切實，引錄如下：

「度曲十病」

「方音──天下之大，百里殊音，絕少無病之方，往往此笑彼爲方言，彼嗤此爲土語，實因方音乃其天成，苦於不自知耳。入門須先正其

一四二

所犯之土音，然後可與言曲。西北方音之陋，犯字更不可僕數；南方吳音，所稱犯字最少，而庚青盡犯眞文。其餘各處土音，亦難枚舉。愚竊謂中原實五方之所宗，使之悉歸中原音韻，當無僻陋之誚矣。

犯韻——同一方音，又有各人單犯某韻。如北人多犯支思，南人多犯江陽，只須較正數字，其餘盡可隅反。未經道破時，更正似難，一經指明，易於反掌也。

截字——一字出口，無論幾許工尺，必得唱完，口不改樣，至尾方收囘本字之韻，方是此字音節。若中間略一張合，已將字截爲兩處，單字唱成叠字矣。或工尺未完，收口太早，下餘工尺，僅有餘腔，並無字面，此病最易忽略，亟宜審究。

破句——句法乃文理所關，切忌誤聯誤斷，割裂詞旨，稍不經意，識者笑之。

誤收——某字收某韻，乃一定之理，人所盡知。常有出字并不舛誤，及至行腔，自恃喉音清亮，縱情使去，遂至往而莫返，收音時信口所

之，不知念成何字。此為曲中第一大病，雖名優老伶，皆所不免。

不收——一字唱完，須交代清楚，再唱下字，方是本字之音。如出而不收，張而不閉，是僅有上半字，無下半字，欲其入聽，不亦難乎？

此病與上誤收，犯者極多。然最易治，一經道破，即可立改，稍為留意，即不再犯。

爛腔——字到口中，須要留頓，落腔須要簡淨。曲之剛勁處，要有稜角；柔軟處，要能圓湛。細細體會，方成絕唱，否則稜角近乎硬，圓湛近乎縣，反受二者之病。如細曲中圓軟之處，最易成爛腔，俗名『縣花腔』是也。又如字前有疣，字後有贅，字中有信口帶腔，皆是口病，都要去淨。

包音——即音色字是也。出字不清，腔又太重，故字為音所包，旁人聽去，有聲無辭，竟至唱完，不知何曲。此係僅能用喉，不能用口之病。喉音到口，須用舌齒唇鼻，別其四聲，判其陰陽，全在口上用勁，方能字清腔正。若聽喉發音，不用齒頰，雖具繞梁，終成笑柄。

尖團——北方純用團音，絕鮮穿齒之字，少成習慣，不能自知。如讀湘爲香，讀清爲輕，讀前爲乾，讀焦爲交之類，實難備舉。入門不爲更正，終身不能辨別。然而不難，要知有風卽尖，無風卽團，分之甚易易。

陰陽——四聲皆有陰陽，惟平聲陰陽，人多辨之。上聲陰陽，判之甚微，全在字母別之，曲家多未議及。入聲陰陽，中州音韻分之甚細，可以逐類旁通。至於去聲陰陽，最爲要緊，輕淸爲陰，重濁爲陽，如凍、洞、壯、狀、意、義、帝、地、到、道之類，不可不審。」

「度曲八法」

「審題——曲有曲情，卽曲中情節也，知其中爲何如人，其詞爲何等語，設身處地，體會神情而發於聲，自然悲者黯然魂銷，歡者怡然自得，口吻齒頰之間，自有分別矣。觀今之度曲者，大抵背誦居多，有一生唱此曲，而不知所言何事，所指何人者，是口中有曲，心內無曲，此謂無情之曲，與童蒙背書無異。縱令字正音和，終未能登峯造極，此題

之不可不審也。

叫板——曲牌不同，故起板各異。如集賢賓、二郎神、傾盃序、繡帶兒、小桃紅等曲，起板在一二句之後。如桂芝香、解三程、鎖南枝、駐馬聽等曲，一二字卽起板。其未起板之前，無論幾字，萬不可拖長，務須連唱、快唱，使之一氣呵成，緩則節奏散漫，上板處不能扼要矣。須於上板之前一字，蓄勢叫板，庶緩急可以自操，不受管弦束縛，否則爲和我者所制，緩急焉爲能自主？

出字——每字到口，須用力從其字母發音，然後收到本韻，字面自無不準。如天字則從梯字出，收到焉字；巡字取從徐字出，收到雲字；小字則從西字出，收到咬字；東字則從都字出，收到翁字之類。可以逐字旁通，尋繹而得，久之純熟，自能啟口卽合，不待思索，但觀反切之法，卽知之矣。若出口卽是此字，一洩而盡，如何接得以下工尺？此乃天籟自然，非能扭揑而成者也。

做腔——出字之後，再有工尺則做腔。濁口曲腔須簡淨，字要留頓

，轉灣處要有稜角，收放處要有安排，自然入聽，最忌粗率村野。小口

曲腔要細膩，字要清眞。南曲多調緩，須於靜處見長。北曲字多調促，

須於巧處討好。最忌方板，更忌乜斜。大都字爲主，腔爲賓。字宜重，

腔宜輕。字宜剛，腔宜柔。反之，則喧客奪主矣。至於同一工尺，有宜

大宜小，宜聯宜斷，宜伸宜縮之處，則在歌者之自爲變通，隨時理會。

收韻——何字歸何韻，乃一定之理，往往一不經意，信口開合，則

歸入別韻，不成此字，實爲笑談。此條最易忽略，犯者十居八九，差之

毫釐，失之千里，歌者盲心，聽者棘耳。常有名優老伶，以此貽羞而不

自覺者，皆苦於無人道破也。

換板——曲之三眼一眼，本係一體，原可無須頭末眼，如納書楹僅

載中眼，已足爲法。蓋緣頭末眼本無定處，可以聽人自用，今譜爲初學

立法，故增之爲容易地步。至換板之說，乃配宮調者，此牌板數不足，

須加板方合格局，或板數已足，須撤板以符定數，度曲至此，須將氣勢

搬足，順其自然節奏，褪成一板，方無拗折之患。凡尾聲疊板之下，接

學曲六戒

唱處皆然。

散板——曲之有板者易，無板者難。有板者，聽命於板眼，尺寸自然合度。無板者，須自己斟酌緩急，體會收放，過緩則散慢無律，過急則短促無情，須用梅花體格，錯綜有致；有停頓，有連貫，有抑有揚，有伸有縮，方能合拍。

擻聲——曲之擻處，最易討好。須起得有勢，做得圓轉，收得飄逸。即善於用擻者，亦不可太多，多則數見不鮮矣。

「學曲六戒」

「不就所長——人聲不同，須取其與何曲相近，就而學之，既易得口氣，又省氣力。往往有絕細喉嚨，而喜濶口曲冠冕，嫌生旦曲扭揑者。又有極洪聲音，而喜生旦曲細膩，嫌濶口粗率者。舍其所長，用其所短，焉能盡善？是首戒也。

手口不應——初學入門，必宜手拍板眼，口隨音節，方易純熟。且

板路一順，日後不致有舛。若自負口有尺寸，竟不拍板，或信手亂拍花點，最爲誤事，經久必有板眼模糊之病。又有手雖拍板眼，而與口中不合，不能手口如一者，須先令其將手習準，不致爲口之累，然而再爲授曲。

貪多不純——此人之通病，穎悟者爲尤甚。曲詞幷未成誦，板眼亦未記淸，卽要看譜上笛。略能記憶，卽想再排二支，此套未完，又想新曲。如此學法，焉能盡善？且轉眼卽忘，必至一生之曲，並無一套完全者，切宜戒之。

按譜自讀——此穎悟者之病。略解工尺之高下，卽謂無須口授，自己持曲按讀，於細膩小腔，纖巧唱頭，不知理會，縱能合拍，不過背誦而已。甚至有左腔別字，缺少工尺之處，罔不自覺。而於曲情字眼，節奏口氣，全然未講，不知有何意味。

不求盡善——今人聲歌，雖屬陶情之事，然既性就於此，爲何不求甚解？苟能曲盡其妙，亦人生快事也。何以半生所好，猶不解四聲，莫

辨陰陽；甚至油口爛腔，俗伶別字，俱不更正，同流合汙，有何樂趣？識者告之，反覺多事，吾不解其何心也。

自命不凡——亦人之通病。恃自己聲音稍勝於人，加以門外漢贊揚，箇中人事故，遂其覺此中之能事必矣。其實并未入門。此等人，於人之長處，必漠不關心，己之短處，更茫不自解。又復逢人技癢，不肯藏拙，從此學盡詞山曲海，永無進境，實為可惜！」

明魏良輔氏所著曲律一卷，全屬內行經驗之談，因原文僅一千多字，故全錄於下：

「一、擇具最難，聲豈能兼備？但得沙喉響潤，發於丹田者，自能耐久。若發口拗劣，尖麄沉鬱，自非質料，勿枉費力。

一、初學，先引發其聲響，次辨別其字面，又次理正其腔調，不可混雜強記，以亂規格。如學集賢賓，只唱集賢賓，學桂枝香，只唱桂枝香，久久成熟，移宮換呂，自然貫串。

一、五音以四聲為主，四聲不得其宜，則五音廢矣。平上去入，遂

一五〇

一考究，務得中正。如或苟且舛誤，聲調自乖，雖具繞梁，終不足取。其或上聲扭做平聲，去聲混作入聲，交付不明，皆做腔賣弄之故，知者辨之。

一、生曲貴虛心玩味，如長腔要圓活流動，不可太長；短腔要簡徑找絕，不可太短。至於過腔接字，乃關鎖之地，有遲速不同，要穩重嚴肅，如見大賓之狀。

一、拍、迺曲之餘，全在板眼分明。如迎頭板，隨字而下；徹板，隨腔而下；絕板，腔盡而下。有迎頭慣打徹板，絕板，混連下一字迎頭者，此皆不能調平仄之故也。

一、曲須要唱出各樣曲名理趣，宋元人自有體式。如：王芙蓉、玉交枝、玉山供、不是路要馳驟。針線箱、黃鶯兒、江頭金桂要規矩。二郎神、集賢賓、月雲高、念奴嬌序、刷子序要抑揚。撲燈蛾、紅繡鞋、麻婆子雖疾而無腔，然而板眼自在，妙在下得勻淨。

一、雙疊字，上兩字，接上腔，下兩字，稍離下腔。如字字錦『思

思想想，心心念念」，又如素帶兒『他生得齊齊整整，裊裊停停』之類

。至單疊字，比雙疊字不同，全在頓挫輕便。如尾犯序『一日冷清清』

之類，要抑揚。於此演繹，方得意味。

一、清唱，俗語謂之『冷板櫈』，不比戲場藉鑼鼓之勢。全要閒雅

整肅，清俊溫潤。其有專于磨擬腔調，而不顧板眼；又有專主板眼而不

審腔調，二者病則一般。惟腔與板兩工者，乃為上乘。至於面上發紅，

喉間筋露，搖頭擺足，起立不常，此自關人器品，雖無與曲之工拙，然

能免此，方為盡善。

一、琵琶記迺高則誠所作，雖出于拜月亭之後，然自為曲祖，詞意

高古，音韻精絶，諸詞之綱領，不宜取便苟且，須從頭至尾，字字句句

，須要透澈唱理，方為國工。

一、北曲以遒勁為主，南曲以宛轉為主，各有不同。至於北曲之弦

索，南曲之鼓板，猶方圓之必資於規矩，其歸重一也。故唱北曲而精於

呆骨朵、村里迓鼓、胡十八；南曲而精于二郎神、香編滿、集賢賓、鶯

啼序；如打破兩種禪關，餘皆迎刃而解矣。

一、北曲與南曲，大相懸絕，有磨調、弦索調之分。北曲字多而調促，促處見筋，故詞情多而聲情少。南曲字少而調緩，緩處見眼，故詞情少而聲情多。北方在弦索，宜和歌，故氣易粗。南方在磨調，宜獨奏，故氣易弱。近有弦索唱作磨調，又有南曲配入弦索，誠為方底圓蓋，亦以座中無周郎耳。

一、曲有三絕：字清為一絕；腔純為二絕；板正為三絕。

一、曲有兩不雜：南曲不可雜北腔；北曲不可雜南字。

一、曲有五不可：不可高；不可低；不可重；不可輕；不可自做主張。

一、曲有五難：開口難；出字難；過腔難；低難；轉收入鼻音難。

一、曲有兩不辨：不知音者不可與之辨；不好者不可與之辨。

一、聽曲不可喧嘩，聽其吐字、板眼、過腔得宜，方可辨其工拙。

不可以喉音清亮，便為擊節稱賞。大抵矩度既正，巧由熟生，非假師傳

，實關天授。

一、絲竹管弦，與人聲本自諧合，故其音律自有正調，簫管以尺工儷詞曲，猶琴之勾剔，以度詩歌也。今人不知探討其中義理，強相應和，以音之高而湊曲之高，以音之低而湊曲之低，反足淆亂正聲，殊爲聒耳。陳可琴云『簫有九不吹，不入調；非作家；唱不定；音不正；常換調；腔不滿；字不足；成群唱；人不靜，皆不可吹。』正有鑒於此也。

本書以下各章，尚有引錄古人聲樂理論之處，如頭腹尾念字法、節奏問題、念白方法等。本章不錄，以免重複。

第三章　音的常識

從科學上專門研究音的知識的學問，叫做音響學（Acoustics）。這裡雖不必細究。但在聲樂和語音的研究中，却常會牽涉到一些和音響學有關的原理和術語，所以我們最好也要曉得一些關於「音」的科學常識。

音的發生——不論任何聲音，都是由物體的振動而發生的。例如京胡、二胡等，要使弦線振動，才能發出聲音。人類的發音，是由於聲帶的振動。

音的傳達——音的傳達，普通算空氣。空氣傳音的波動，如同投一小石子於平靜的水面。發音體是小石子，波動的空氣，就像水了。空氣受到音的振動，一部份壓縮（密），他部分就成為稀薄（稀）。這樣的壓縮，稀薄，稀薄，壓縮，在同週期中反覆的交互的向四方擴大前進，就使聲音傳達到各處。

音的傳達

音的發生

音的性質

音的種類

音的感受

音的感受——從物體的振動，周圍空氣受到鼓盪，生出疏密的波來（音波），由空氣傳達到我們的聽覺機關，刺激聽神經，再由聽神經傳到腦中樞，才生出各種感覺和意識來。這種音的感覺，可說是一種靈妙的心的作用，非常複雜。所以聽覺的銳敏和遲鈍的不同，所感受音的範圍也就各異。有些人聽覺不良，或因先天遺傳，或因後天疾病。但程度上的差異，可由練習得到多少的補救和改善。

音的種類——一切聲音，可分為「樂音」跟「噪音」兩種。樂音是有規律的音波（振動有規則），是有一定的頻率的（如琴笛之音等）。噪音是同時傳來許多振動不規則的音波的混合，是沒有一定的頻率的（如馬路上車輪之聲等）。普通的說法，能給人快感的聲音，叫做樂音；反之叫做噪音。但也不可一概而論，過份強調的樂音，也能使人感到不快。把噪音相當的連續起來，也能使人感到愉快。所以發噪音的大鼓，大鑼、和鐃鈸，都仍被採用為樂器。

音的性質——辨認音的性質有四個要素：①音高（指聲音的高低，

根據發音體振動次數的多少來區辨，振動次數多的音高，少的音低。）

②音勢（又叫做音量，就是聲音的強弱，根據發音體振動的幅度來區辨，振幅大的音強，小的音弱。）

③音長（指聲音在時間上的長短，根據發音體振動繼續時間的長短來區辨，振動時間長的音長，短的音短。）

④音色（指聲音的品質或色彩。我們把胡琴、笛子調成同樣的音高，按照同樣的旋律，同樣的音勢來合奏，聽起來雖然是一個調子，可是仍然分辨得出哪是胡琴的聲音，哪是笛子的聲音。不同樂器所發出的聲音的「個性」，就是它們的音色。）

這四種性質，音色是各種樂器或人聲所固有的，可算得是絕對的性質。高低、強弱、長短三種，是音和音相互比較出來的，是相對的性質。從這種相對的性質的對照和組合，就形成了音樂。

音的共鳴——同樣兩支音叉發音，帶共鳴匣的音叉比不帶共鳴匣的音叉響。因為共鳴匣裡的空氣隨着音叉顫動，這叫做共鳴。人類的發音顫動體是聲帶，語音的高低是由聲帶顫動造成的，可是語音裡各個音素

一五七

的音色還得靠共鳴器的節制。人類發音的共鳴器是口腔、鼻腔、跟喉管

。

第四章　發音的生理基礎

呼吸器官——呼吸的氣流是我們發出聲音的原動力。呼吸器官是一連串的管道，從鼻腔、口腔開始，經過咽頭，通到喉頭，再向下由氣管、支氣管到達肺部。肺是呼吸氣流的總倉庫。在發音方面的作用相當於風琴裡的風袋。肺部不能自動，要靠胸部肋骨和腰部橫隔膜的上下伸縮的推動（由於筋肉作用），才能使胸腔擴大或縮小，因而吸氣或呼氣。

呼吸的時候，聲門是張開的，但在發聲時，兩條聲帶就會緊張起來，左右互相合攏，使聲門變窄，呼出的氣流經過聲門，就會發出聲音來。聲音的高低，因聲帶的長短、厚薄和緊張的程度而不同。女人和孩子的聲帶短而薄，所以聲音較高。成年男人的聲帶較長較厚，所以聲音比較低沉。

發音器官（參看附圖）——人類因有完整的發音器官，才能發出各種複雜的語音。世界上雖有各種不同的國家和民族，不同的文字和語言

，但每個人發音器官的生理構造，却沒有什麼根本的差異。

把各發音器官的名稱和位置弄清楚，可幫助我們能更正確地發出每一個音來。

①發音器官可以移動的，只有舌、雙唇（上唇和下唇）、牙床（下顎）、軟顎、聲帶和喉軟骨。

②聲帶是由兩條具有彈性的纖維膜所構成，能張能合，狀似嘴唇，位於喉頭。聲帶中間能夠張開的部份叫做聲門，聲門也就是氣流（即由氣管中出來的空氣）的出口。

③舌放平時，舌前正對硬顎，舌後正對軟顎，舌尖正對下齒，舌端正對上齦（齦是指齒根有肉的部份）。

④舌根是舌的最後部份。舌前與舌後相接的部份可說是舌中。

⑤上齦、硬顎、軟顎三者合起來俗稱口蓋。硬顎就是口蓋有骨板的部份。軟顎則無骨板，軟顎的後端就是小舌；軟顎能升能降（上下移動），并能操縱鼻咽的開關。

⑥牙床是指下顎，像是牙齒的床；口的張開與合攏全靠牙床的上下移動，故口的開合卽指牙床的開合。

⑦鼻咽是鼻腔的入口，鼻孔是鼻腔的出口。

⑧咽頭好比是一個三叉口，上通口腔及鼻腔（與鼻咽相接），下通氣管及食道。喉頭卽氣管中聲帶所在的部份。

⑨喉軟骨在呼吸和說話時向上豎起，但在嚥吞食物時能自然放下將氣管遮蓋，使食物不致進入氣管。

發 音 器 官 圖 解

鼻腔

鼻咽

小舌

上唇

硬顎

軟顎

口腔

上齦

舌尖

舌端

舌前

舌中

舌後

舌根

咽頭

上齒

上齒齦

下齒齦

下唇

牙床

喉軟骨

聲門

聲帶

食道

喉氣

聲管

喉頭

此外，在本章中要附帶一提的是：「變聲期」的歌唱問題，也就是內行所謂「倒嗆」問題。

任何人在由童年進入成年時，由於生理上發生種種自然的變化，脆弱的聲帶那時也常會有充血、腫脹、發炎等現象，因此音域逐漸發生變化，聲帶振動無力，聲音嘶嗄，一定要經過相當時期（約三個月至一年，視性別及體質而異），才能讓變化完成而逐漸恢復正常。這一段時期，叫做「變聲期」。一般來說，女性在這方面的變化不太顯著，也不太嚴重，男性在這方面的變化卻是非常顯著和值得重視的。

如果缺乏生理常識，在變聲期間仍舊勉強作大聲的或長久的歌唱，會使聲帶遭受到嚴重的損害而影響一生。所以，在這一段期間內，年輕的朋友，必須千萬注意：只能輕聲歌唱或哼唱，決不可用過高的聲音來唱，也不可用太大的聲音來唱，更不可唱得太久，尤其要避免作舞台上的演出。祇有讓聲帶作充分的休息，才是渡過變化期最安全的辦法。過去，有人在變聲期間反而更加用力調嗓，是絕對錯誤的。

第五章　聲母發音剖析

戲曲語言雖然不能和生活語言脫節，但兩者之間還是有距離的。戲曲語言的音長較久，音勢較強，音高較高，音色也產生變化。何況國劇的唱念是無聲不歌，具有濃厚的音樂性。對於咬字吐字，不但要求高度的準確和清晰，而且要求吐出來的字有彈力，有韻味。嘴上沒勁和掛不上味，是國劇唱念中的大忌。這固然是工力問題，但根據語音學理來把它分析一下，也還是有幫助的。

漢字字音，離不開聲母韻母和聲調三要素。在生活語言中，語音用不着加工，氣流的阻礙和調節，都是順其自然，只有在情緒波動說話時，氣阻過程才會發生變化，因之語音也隨着發生粗細強弱的變化。戲曲語言是藝術語言，一定要經過加工和修飾，才能產生藝術效果，所以對於字音的聲韻兩母的發音和拼合，四聲的處理，必須要有較深入的瞭解，才能獲得較高程度的掌握。除開四聲問題，已在音韻篇裡詳細分析過

不必贅述外，現在把聲母韻母的發音方法和有關問題，再作進一步的研究。首先，我們來剖析聲母的發音。

聲母的發音既然是因為氣流在口腔裡遭到某兩部分發音器官的阻攔而造成的，我們要控制它，要使它出聲清晰和有力，一方面就得把發音原動力（氣流）加強，一方面要同時把口腔裡發音部位的阻力作等量的加強。說個笑話比喻，如果把日常談話發音中的氣阻過程比作兩個兒童的衝突和嘶打，那麼戲曲唱念發音中的氣阻過程就好像兩個壯年人的衝突和互毆。也就是說，吐字的勁頭，取決於聲母的發音，而聲母發音的力道，又取決於肺部氣流衝出力的大小和口腔裡發音部位阻力的大小，以及兩者勢均力敵的一觸。所以國劇唱念，在每一個字音發生時，必先提氣，然後把字「噴」「咬」出來。自然，換言之，即加強氣流和發音器官間的摩擦，把字音用力地反切出來。這裡面還包括着如何使字音宏亮達遠的問題，它和韻母的發音有關，後文另有專章討論。這裡暫且不提。

應該注意的是：國劇的吐字雖然講究勁頭，但這種勁頭是巧勁，不是拙勁，是含蓄有保留和有彈力的，不是沒有彈性的直放和一洩無餘的。如果體會或掌握不到這種巧勁，就會發生口沬橫飛兩腮亂扭的可笑現象。還有一點也值得注意，就是勁頭的大小要配合劇情和劇中人的身份來靈活運用，如果洪羊洞一劇中的楊延昭唱到最後一句：「無常到，萬事休，去見先人」時嘴裡還是勁頭十足，內行就認爲這齣戲是眞的給他唱「完」了。

程硯秋氏說：「從前有位許蔭棠先生，他唱打金枝中『金鐘三響把王催』一句的『催』字時，把鬍子都吹了起來。當時的鬍子又厚，可見他噴口的勁頭有多大。聽人說，他唱起來聲音大極了，連瓦都能震動。」這話雖然誇張，但國劇界前輩藝人嘴裡勁頭之足，工力之深，是不難想像的。

總括一句，在唱念中，聲母的發音技巧，一方面是要能掌握發音器官的正確部位和動作，另方面要同時能掌握氣阻過程中的調節。說起來

容易，做起來却不簡單，其成就的高下，決定於苦練和工力。

關於國音二十四個聲母的發音部位和發音方法，在論注音符號及反切注音一章中，已作過分析。但那只是一般性的闡述。在戲曲唱念中，還得把這一問題作較深入的研究。現在讓我們另用分組對比的方法把這二十四個聲母作進一步的分析。

首先，讓我們重複一下聲母的發音過程，它大致是這樣的：氣流從肺部裡出來，在口腔裡被某兩部分阻塞住不能出來，有時它要等阻力完全移開後才能出來，有時它在阻力移動時就同時鑽了出來，有時它不從口腔出來，改道從鼻腔而出。氣流出來以後，發音過程便告結束。它是一種輔音，獨立發音時不大響亮，必須借助於韻母的拼音，才能讓人聽清楚。

「ㄅ」跟「ㄆ」可同列一組——這兩個聲母的發音情形都是：「氣流從肺部裡出來，經過喉頭，聲帶不顫動（清音），聲門因而大開，氣流很自由地通過，不受任何調節作用。氣流到了口腔，這時候通鼻腔的

ㄅ、ㄆ組

ㄉ、ㄊ組

孔道關閉着，於是氣流全部進入口腔裡，下唇向上移動，碰到了上唇，關閉住通路（即雙唇緊閉），等到下唇離開上唇時，氣流才衝了出來（塞爆音）。兩者發音的唯一區別，就是發「ㄅ」時氣流較弱（不送氣），發「ㄆ」時氣流較強（送氣）。

「ㄉ」跟「ㄊ」可同列一組——這兩個聲母的發音情形都是：「氣流從肺部裡出來，經過喉頭，聲帶不顫動（清音），聲門因而大開，氣流很自由地通過，不受任何調節作用，氣流到了口腔，這時候通鼻腔的孔道關閉着。氣流全部進入口腔後，舌尖向上升起，碰到上齒齦（即嘴裡緊靠上齒齦根處稍有微凸出的部分俗稱牙肉），關閉住通路，等到舌尖離開上齒齦，氣流才一衝而出（塞爆音）。」兩者發音的唯一的區別，只是發「ㄉ」時，氣流較弱（不送氣），發「ㄊ」時氣流較強（送氣）。

「ㄋ」跟「ㄌ」可同列一組——長江一帶如四川、湖北、湖南、江西、安徽、南京等地人要特別注意這兩個聲母的發音區別。這兩個聲母

《、ㄎ組

的發音情形，在開始時都是：「氣流從肺部裡出來，聲帶顫動（濁音）」，聲門一開一關，氣流通過時受到調節作用，成為斷斷續續狀態」接着兩者就發生了不同的情形。發「ㄋ」時是：「氣流到了口腔，這時候通鼻腔的孔道開放着，流流進入口腔後，舌尖向上升起，碰到了上齒齦，關閉了通路，於是氣流就改從鼻腔裡出去（鼻音）」。發「ㄌ」時是：「氣流到了口腔，這時候通鼻腔的孔道關閉着，氣流進入口腔後，舌尖向上升起，碰到了上齒齦，關閉住通路，氣流改從舌體的兩邊出去（邊音）」。

簡單地講，「ㄋ」是鼻音，氣流從鼻子裡出去，「ㄌ」是邊音，氣流從舌體的兩邊出去。例如「無奈」跟「無賴」是一對最小差別詞。這兩個音都是「不送氣」。

「ㄍ」跟「ㄎ」可同列一組——這兩個聲母的發音，都是「氣流從肺部裡出來，經過喉頭，聲帶不顫動（清音），聲門因而大開，氣流很自由地通過，不受任何調節作用。氣流到了口腔，這時候通鼻腔的孔道關閉着。氣流進入口腔後，舌面的後面（舌面分為前、中、後三部分）

ㄈ、ㄏ組

ㄐ、ㄓ、ㄗ組

向上升起，碰到了軟顎，關閉住通路，等到舌面後部向下移動，氣流才

衝了出來（塞爆音）。兩者發音的唯一區別，是發「ㄍ」時氣流較弱

（不送氣），發「ㄎ」時氣流較強（送氣）。

「ㄈ」跟「ㄏ」可同列一組——湖南、江西、閩廣等省人，要特別

注意這兩個聲母的發音區別。這兩個聲母的發音情形，在開始時都是「

氣流從肺部裡出來，經過喉頭，聲帶不顫動（清音），聲門因而大開，

氣流很自由地通過，不受任何調節作用」，接着兩者就發生了不同的情

形，發「ㄈ」時是「氣流到了口腔，這時候通鼻腔的孔道關閉着，於是

氣流全部進入口腔裡，下唇向上移動，接觸上齒，氣流從中間擠了出去

（擦音）」。發「ㄏ」時是「氣流到了咽頭，這時候通鼻腔的孔道關閉

着，氣流進入口腔後，舌面後部向上升起，接近小舌，氣流從中間擠了

出去（擦音）」。簡言之「ㄈ」是唇齒音，「ㄏ」是舌根音，例如「花

生」跟「發生」是一對最小差別詞。這兩個音都是「不送氣」。

「ㄐ」「ㄓ」「ㄗ」可同列一組——山東、廣東、寧波、揚州等地

人要注意「ㄐ」跟「ㄓ」發音的區別。四川、湖北、浙江、江蘇等地人，要注意「ㄓ」跟「ㄗ」發音的區別。廣東人要注意「ㄐ」跟「ㄗ」發音的區別。這三個聲母的發音，在開始時，都是「氣流從肺部裡出來，經過喉頭，聲帶不顫動（清音），聲門因而大開，氣流很自由地通過，不受任何調節作用，氣流到了口腔，這時候通鼻腔的孔道關閉著」接著它們三個就發生了下述三種不同的發音情形：

發「ㄐ」時是「氣流進入口腔後，舌面的前部向上升起，碰到了前硬顎（上口蓋前部堅硬的部分叫做硬顎，硬顎前面部分叫做前硬顎），關閉了通路，等到舌面前部向下緩慢移動，氣流前半衝了出去，後半擠了出去」，於是前半成為塞音，後半成為擦音（塞擦音），不送氣，塞音跟擦音是同部位的，國音裡的「ㄐ」舌面前部跟前硬顎接觸比較軟。

發「ㄓ」時，是「氣流進入口腔後，舌尖向上升起，舌尖背後碰到了前硬顎，關閉了通路。等到舌尖向下緩慢移動，氣流前半衝了出去，後半擠了出去」。於是前半成為塞音，後半成為擦音（塞擦音）。不送

氣。塞音跟擦音是同部位的。不送氣。

發「ㄗ」時是「氣流進入口腔後，舌尖向前抵住上齒背或下齒背，

關閉住通路，等到舌尖向後（或向下）移動，氣流前半衝了出去，後半

擠了出去」。於是前半成了塞音，後半成了擦音。不送氣，國音裡的「

ㄗ」舌尖跟齒背的接觸比較軟。

張先生」跟「江先生」是一對最小差別詞。

面前部跟前硬顎接觸。發「ㄓ」時，是舌尖背後跟前硬顎接觸。例如「

「ㄐ」跟「ㄓ」的不同，只是發音部位的差異。發「ㄐ」時，是舌

舌尖背後跟前硬顎接觸。發「ㄗ」時，是舌尖跟齒背的接觸。例如「張

小姐」跟「髒小姐」是一對最小差別詞。

「ㄐ」跟「ㄗ」的不同，也只是發音部位的差異。「ㄐ」是舌面的

前部跟前硬顎接觸。「ㄗ」是舌尖跟齒背接觸。例如「基本」跟「資本

」是一對最小差別詞。

「ㄑ」「彳」「ㄘ」可同列一組——山東、廣東、寧波、揚州等地人要注意「ㄑ」跟「ㄘ」的發音區別。四川、湖北、浙江、江蘇等地人要注意「彳」跟「ㄑ」的發音區別。廣東人要注意「ㄑ」跟「ㄘ」的發音區別。這三個聲母的發音情形，在開始時，都是「氣流從肺部裡出來，經過喉頭，聲帶不顫動（清音），聲門因而大開，氣流很自由地通過，不受任何調節作用，氣流到了口腔，這時候，通鼻腔的孔道關閉着」。接着它們三個就發生了下面三種不同的發音情形：

發「ㄑ」時是「氣流進入口腔後，舌面的前部向上升起，碰到了前硬顎，等到舌面的前部向下緩慢移動時，氣流前半衝了出去，後半擠了出去」於是前半成為塞音，後半成為擦音（塞擦音）。送氣。

發「彳」時，是「氣流進入口腔後，舌尖向上升起，舌尖的背後碰到了前硬顎，關閉了通路，等到舌尖向下緩慢移動時，氣流前半衝了出去，後半擠了出去。」於是前半成為塞音，後半成為擦音（塞擦音）。送氣。

發「ㄊ」時，是「氣流進入口腔後，舌尖向前伸，碰到上齒背或下齒背，關閉住通路；等到舌尖向後（或向下）緩慢移動時，氣流前半衝了出去，後半擠了出去」。於是前半成了塞音，後半成了擦音（塞擦音）。送氣。

「ㄑ」跟「ㄔ」的不同，只是發音部位的差異。「ㄑ」是舌面的前部跟前硬顎接觸。「ㄔ」是舌尖的背後跟前硬顎接觸。例如「奇恥」跟「遲起」，其中「奇」跟「遲」，「起」跟「恥」各成對立字。

「ㄔ」跟「ㄘ」的不同，也只是發音部位的差異。「ㄔ」是舌尖的背後跟前硬顎接觸。「ㄘ」是舌尖的前部跟齒背的接觸。例如「長處」跟「藏處」是一對最小差別詞。

「ㄑ」跟「ㄘ」的不同，也只是發音部位的差異。「ㄑ」是舌面的前部跟前硬顎接觸。「ㄘ」是舌尖跟齒背接觸。例如「七雄」跟「雌雄」是一對最小差別詞。

「ㄒ」「ㄕ」「ㄙ」可同列一組——山東、寧波、揚州、廣東人要

注意「ㄒ」跟「ㄕ」的發音區別。安徽人和廣東人要注意「ㄒ」跟「ㄙ」的區別，這三個聲母的發音情形在開始時，都是「氣流從肺部裡出來，經過喉頭，聲帶不顫動（清音），聲門因而大開，氣流很自由地通過，不受任何調節作用。氣流到了口腔，這時候鼻腔的孔道關閉着」。接着它們三個就發生了下面三種不同的發音情形：

發「ㄒ」時是「氣流進入口腔後，舌面的前部向上升起，接近前硬顎，氣流從它們的中間擠了出去（擦音）」。不送氣。

發「ㄕ」時是「氣流進入口腔後，舌尖向上升起，舌尖的背後接近前硬顎，氣流從它們的中間擠了出去（擦音）」。不送氣。

發「ㄙ」時是「氣流進入口腔後，舌尖向前伸碰到了上齒背或下齒背，氣流從中間擠了出去（擦音）」。不送氣。

「ㄒ」跟「ㄕ」的不同，只是發音部位的差異。「ㄒ」是舌面前部跟前硬顎接近。「ㄕ」是舌尖背後跟前硬顎接近。例如「做戲」跟「做事」是一對最小差別詞。

「ㄕ」跟「ㄙ」的不同，也只是發音部位的不同。「ㄕ」是舌尖背後跟前顎接近；「ㄙ」是舌尖跟齒背接觸。例如「史記」跟「死記」是一對最小差別詞。

「ㄒ」跟「ㄙ」的不同，也只是發音部位的差異。「ㄒ」是舌面的前部跟前硬顎接近。「ㄙ」是舌尖跟齒背接觸。例如「你洗不洗」（ㄋㄧㄒㄧㄅㄨㄒㄧ）跟「你死不死」（ㄋㄧㄙㄨㄅㄨㄙ）是一對最小差別詞。

「ㄇ」自成單位不列組——發音的情形是：「氣流從肺部裡出來，經過喉頭，聲帶顫動（濁音）聲門一開一關，氣流通過時，受到調節作用，成為斷斷續續的狀態。氣流到了口腔，這時候通鼻腔的孔道開放着，所以氣流被雙唇阻塞以後，就從鼻腔裡出去（鼻音）」。不送氣。

「ㄖ」自成單位不列組——發音的情形是：「氣流從肺部裡出來，經過喉頭，聲帶顫動（濁音），聲門一開一關。氣流通過時，受到調節作用，成為斷斷續續的狀態。氣流到了口腔，這時通鼻腔的孔道關閉着。氣流進入口腔後，舌尖向上升起，舌尖背後接近前硬顎，氣流從中間

擠了出去（擦音）」。不送氣。

江北、湖北、山東西部等處人要注意「ㄖ」跟「ㄌ」的區別。它們的發音有兩點不同。一是：「ㄖ」的發音是舌尖跟上齒齦接觸。「ㄌ」的發音是舌尖背後跟前硬顎接近。其次是：「ㄖ」是「擦音」，氣流從狹縫裡擠了出去。「ㄌ」是「邊音」，氣流從舌體的兩邊出去。例如「讓人」跟「浪人」是一對最小差別詞。

以上所說，包括了國音中所用的二十一個聲母。但注音符號中還另有三個聲母，國音雖然不用，但某些地方的方言中跟國劇中，却會用到，現分述如下：

「广」——這個聲母的發音情形是：「氣流從肺部裡出來，經過喉頭，聲帶顫動（濁音），聲門一開一關。氣流通過時受到調節作用，成爲斷斷續續的狀態。氣流到了口腔，這時候通鼻腔的孔道開放着。氣流進入口腔後，舌面的前部向上升起，碰到了前硬顎，關閉了通路，於是氣流就改從鼻腔裡出去（鼻音）」。不送氣。這個音和蘇州的「ㄋ」

字發音相同。國音中的「ㄋㄧ」（如倪、膩、泥、逆等字），「ㄋㄧㄝ」（如捏、湼、孽等字），「ㄋㄧㄠ」（如鳥、嫋等字），「ㄋㄧㄡ」（如牛、、扭等字）「ㄋㄧㄢ」（如年、拈、輦、念、唸等字）「ㄋㄧ」（如娘、釀等字）「ㄋㄧㄥ」（如寧、凝、凝等字）。在國劇中通常把這些字的「ㄋ」聲母改作「、ㄣ」聲母念出。例如「ㄋㄧㄢ」念作「、ㄣㄧㄢ」等。可是「ㄋ」跟「ㄣ」念作「ㄋ」時是「舌尖向上升碰到上齒齒齦」；而發「、ㄣ」的唯一區別，只是發「ㄋ」時是「舌面的前部碰到前硬顎」。所謂「舌面的前部」也就是「緊隨着舌尖後的那一部分，而「前硬顎」也就是「緊隨着齒齦後的那一位部分」。發音的部位雖然不同，但聽起來，并不算錯。也就是兩種念法都對。但根據韻書，應念「ㄋ」。「ㄣ」跟「ㄣ」的區別很微，所以把這些字仍舊按照國音念出，并不算錯。

「ㄦ」──這個聲母的發音情形是：「氣流從肺部裡出來，經過喉頭，聲帶顫動（濁音），聲門一開一關，氣流通過時受到調節作用，成為斷斷續續的狀態，氣流到了口腔，這時候通鼻腔的孔道開放着，氣流

万

進入口腔後，舌面的後部（舌根）向上升起，碰到了軟顎，關閉了通路，於是氣流就改從鼻腔裡出去（鼻音）。不送氣。這個音和蘇州「額」字發音相同。國音中雖然不用這個聲母，但在國劇中的上口字裡，却有這個音，例如「我」字，不念「ㄨㄛ」而念作「兀ㄛ」。

「万」——這個聲母的發音情形是：「氣流從肺部裡出來，經過喉頭，聲帶顫動（濁音）聲母因而大開，氣流很自由地通過，不受任何調節作用，氣流到了口腔，這時通鼻腔的孔道關閉着，於是氣流全部進入口腔裡，下唇向上移動，接觸上齒，氣流中間擠了出去（擦音）」。這個音和蘇州「物」字的發音相同。「万」跟「ㄈ」發音部位完全相同，唯一的區別，是「万」是濁音，聲帶顫動，帶音。「ㄈ」是清音，聲帶不顫動，不帶音。國音中不用這個音，但國劇中上口字裡却有這個音，例如「未」字在國劇中不念「ㄨㄟ」而念成「万ㄟ」。

下面是詳細的聲母發音表：

部位 方法			上阻	上唇	上齒	上或下齒背	上齒齦	前硬顎	軟顎	
			下阻	下唇	舌	尖		舌尖後	舌面前	舌面後
狀態	聲帶	簡稱 氣流		雙唇	唇齒	舌尖前	舌尖	舌尖後	舌面前	舌根
塞	清	不送氣		ㄅ			ㄉ			ㄍ
		送氣		ㄆ			ㄊ			ㄎ
塞擦	清	不送氣				ㄗ		ㄓ	ㄐ	
		送氣				ㄘ		ㄔ	ㄑ	
鼻	濁			ㄇ			ㄋ		(ㄬ)	(ㄫ)
邊	濁						ㄌ			
擦	清				ㄈ	ㄙ		ㄕ	ㄒ	ㄏ
	濁				(万)			ㄖ		

中篇　唱念法

關於聲母的發音理論，還有一點應加說明：

戲曲中的「清濁」跟語音學中的「清濁」意義不同——語音學中的清濁，是指聲帶的顫動或不顫動，已見前述。但我國前代戲曲聲樂論著以及曲韻韻書中所指的清濁，只是指「送氣」或「不送氣」。送氣的叫做「濁」，不送氣的叫做「清」。例如「王」跟「黃」不同；「王」是清音，「黃」是濁音。「吳」跟「胡」不同，「吳」是清音，「胡」是濁音。有少數字是可以清濁兩用的，例如「波」字念作「ㄅㄛ」又可念作「ㄅㄜ」，所以御碑亭一劇中王有道所唱「又誰知半途風波生」一句中的「波」字，念清音（不送氣）或濁音（送氣）都不算錯。有些人在唱念時，因過份使用「口勁」或「噴口」，以致把清音字唱成了濁音字，是錯誤的。在崑曲跟國劇中，非常注重清濁的分別（也就是送氣跟不送氣的分別）。這個問題，現在很容易解決，根據注音符號念，準錯不了。

「ㄅ」為何現在念作「ㄅㄜ」而過去念作「ㄅㄛ」——聲母是一種

以順便在這裡一提。

因為有位年輕朋友，會問我為什麼「ㄅㄛ」過去念成「ㄅㄛ」？.所

，叫做空韻。讀出來的ㄓㄔㄕㄖ，ㄗㄘㄙ等音加以延長，聲後所

(3) ㄓㄔㄕㄖ，ㄗㄘㄙ七個聲符，各加「ㄭ」韻——「ㄭ」拼音不用

餘的音，就是「ㄭ」韻。

(2) ㄐㄑ（、ㄏ）ㄒ四個聲符，各加「ㄧ」韻念成「ㄐㄧ」等。

韻念成「ㄅㄛ」等，其實是沒有什麼必然的道理的）。

(1) ㄅㄆㄇㄈ（ㄞ），ㄉㄊㄋㄌ，ㄍㄎ（ㄜ）ㄏ十三個聲符係加「ㄛ」

「」韻，念成「ㄅㄛ」等（二十多年前，這十三個聲符各加「ㄛ」

清楚。為便於學習，每個聲母都分別加韻，起一個名稱：

輔音，獨立發音時，不大響亮，必須借助韻母（元音），才能讓人家聽

第六章　韻母發音剖析

第一節　韻母的分組對比

國音韻母的分類和發音，以及四呼等等，在論注音符號及文字反切一章中，已作初步討論。現在另用分組對比的方法，再把國音中的韻母作進一步的分析。

我們已知道，韻母是氣流振動聲帶發出來的聲音，即氣流通過聲門以後，不再受到其他發音器官的阻攔而發出的聲音，是發音的主要部分。

所有韻母的發音情形，在開始時，都是：「氣流從肺部裡出來，經過喉頭，聲帶顫動，聲門一開一關，氣流通過時，受到調節作用，成為斷斷續續的狀態。氣流到了口腔，這時候通鼻腔的孔道關閉着」。接着，因為唇舌的變動，就產生了不同的聲音。

以下是七個單韻母的分組對比：

「ㄧ」「ㄨ」「ㄩ」可同列一組——發「ㄧ」時是：「氣流進入口

腔後舌面的前部向上升起，升到最高位置，但并不和硬顎發生摩擦。嘴唇是扁的」換言之，就是：「把舌面對着硬顎的部分，儘量擡高，只留一點空隙，嘴略開，成扁形」是齊齒呼。

發「ㄨ」時是：「氣流進入口腔後，舌面的後部向後，向上升起，升到最高不摩擦位置。嘴唇是圓的」。換言之，就是：「把舌面正對着軟顎的那部份擡高，嘴唇合起來成圓形」是合口呼。

發「ㄩ」時是：「氣流進入口腔後，舌面的前部，向前，向上升起着硬顎的那部份擡高，嘴唇撮成一小圓洞」。換言之，就是：「把舌面正對，升到最高不摩擦位置。嘴唇是圓的」。是撮口呼。

「ㄧ」跟「ㄩ」的區別：雲南、浙江、湖北、福建、台灣等地人要注意這兩個韻母的不同發音。這兩個單韻母都是前、高、舌面元音，所不同的只是嘴唇圓扁的不同。發「ㄧ」時，嘴唇展成扁平。發「ㄩ」時嘴唇撮歛成圓形。例如「茄子」跟「瘸子」是一對最小差別詞。「月夜」「夜月」「夜夜」「月月」的差別，只是「ㄧ」「ㄩ」的不同。

「ㄚ、ㄛ、ㄜ、ㄝ組

「ㄨ」跟「ㄩ」的區別：這兩個單韻母都是高、圓唇、舌面元音。所不同的只是舌位的前後不同。例如「完蛋」跟「元旦」是一對最小差別詞。發「ㄩ」時舌頭向前伸。發「ㄨ」時，舌頭向後縮。

「ㄚ」「ㄛ」「ㄜ」「ㄝ」可同列一組——發「ㄚ」時是「氣流進入口腔後，嘴張開，舌面向下降，降到最低。嘴唇成自然形狀」。換言之，就是：「把嘴張開較大，舌面下降，嘴唇成自然形狀」。是開口呼

照西洋聲樂理論的講法，「ㄚ」「a」是眾聲之母，如果把「ㄚ」音練好，其他韻母的發音都不成為問題。

發「ㄛ」時是：「氣流進入口腔後，舌面的後部向上升起，升到正中位置，嘴唇是圓的」。換言之，就是：「把舌面對着軟顎的部分上升，上下齒離開，嘴唇合起來成圓形」。是開口呼。

發「ㄜ」時是：「氣流進入口腔後，舌面的後部向上升起，升到中高位位置嘴唇是扁中帶圓」。換言之，就是：「把舌面對着軟顎的部分上升，嘴唇成自然形狀。」是開口呼。

發「ㄝ」時是：一氣流進入口腔後，舌面的前部，向下降，降到正中位置，嘴唇扁中帶圓。」換言之，就是：「把舌面對着硬顎的部分稍降，上下齒半開，嘴唇成自然形狀，舌尖抵住下齒。」是開口呼。

「ㄛ」跟「ㄜ」的區別：江蘇、浙江等地人，要注意這兩個韻母的發音不同。這兩個單韻母都是後、中高（ㄛㄜ高低略有差別）、舌面元音。所不同的只是「ㄛ」圓唇，「ㄜ」扁唇帶圓。「ㄛ」在國音裡，通常跟介音「ㄨ」結合成為「ㄨㄛ」，例如「出國」ㄔㄨㄍㄨㄛ跟「出閣」ㄔㄨㄍㄜ是一對最小差別詞。

以上七個韻母，都是單韻母。所謂單韻母就是：「一個韻母，從開始發音到結束，舌位的前後，舌頭的高低，嘴唇的圓扁都維持不變。」這七個單韻母，都是舌面元音。還另有一個舌尖元音「帀」通常注音時不用。

單韻母發音表

注音符號	舌的情形	牙床開合	唇的形狀
一	舌前上升	合	扁
ㄩ	舌前上升	合	圓
ㄝ	舌前半降	半開	扁
ㄨ	舌後上升	合	圓
ㄛ	舌後半升	半合	圓
ㄜ	舌後半升	半合	自然
ㄚ	舌面下降	開	自然

ㄞ、ㄟ組

以下是四個複韻母的分組對比：

「ㄞ」跟「ㄟ」可同列一組——「ㄞ」是單韻母「ㄚ」加單韻母「一」組合而成（ㄚ一）。「ㄟ」是單韻母「ㄝ」加單韻母「一」而成「ㄝ一」。這兩個複合韻母都是開口呼，尾音都收「一」。

發「ㄞ」時是：「氣流進入口腔後，嘴張開，舌面的前部，向前，

向下降，降到最低發「ㄚ」，然後向前，向上升，升到次高位置發「ㄧ

端，從「ㄚ」滑到「ㄧ」密切結合。」換言之，就是：「舌的前部先放

下，口腔打開，再把舌頭擡高，嘴由大而小。」唇由自然到扁平。「ㄚ

」是主要元音「ㄧ」是韻尾。

發「ㄟ」時是：「氣流進入口腔後，舌面的前部向上升，升到中高

的位置發「ㄝ」，然後繼續向前，向上升，升到最高不摩擦的位置發「

ㄧ」，從「ㄝ」滑到「ㄧ」，密切結合。」換言之，就是：「舌面的前

部半升，然後再把舌頭擡高起來。」唇扁平。「ㄝ」是主要元音。「ㄧ

」是韻尾。

「幺」跟「又」可同列一組——「幺」是單韻母「ㄚ」加單韻母「

ㄨ」而成（ㄚㄨ）；「又」是單韻母「ㄛ」加單韻母「ㄨ」而成（ㄛㄨ

）。這兩個複韻母都是合口呼，尾音都收「ㄨ」。

發「幺」時是：「氣流進入口腔後，舌面的後部，向後，向下降，

降到最低位置發「ㄚ」；然後向上升起，升到最高不摩擦的位置發「ㄨ

「ㄧ」，從「ㄚ」滑到「ㄨ」密切結合。換言之，就是：「嘴先張開，舌

下降，然後把嘴合起，舌後部擡高。」唇由自然到圓形。「ㄚ」是主要

元音，「ㄨ」是韻尾。

發「ㄡ」時是：「氣流進入口腔後，舌面的後部向上升起，升到中

高位置發「ㄛ」，然後再向上升，升到最高不摩擦的位置發「ㄨ」，從

「ㄛ」滑到「ㄨ」密切結合。」換言之，就是：「嘴先成爲圓形，舌的

後部向上擡高，然後把嘴合攏起來。」唇成圓形。「ㄛ」是主要元音，

「ㄨ」是韻尾。

從上述四個複韻母的發音情形來看，可知複韻母是由兩個單韻母組

合而成的，它包含兩個元音，一個是主要元音（韻腹），一個是次要元

音（韻尾）。簡單地講，就是由甲元音移到乙元音，也就是由響度大的

元音移到響度小的元音。例如：「ㄞ」是從「ㄚ」到「ㄧ」，「ㄚ」元

音的舌位低所以響度大，「ㄧ」元音的舌位高所以響度小。響度的大小

跟舌位的高低是成反比例的。

複韻母發音表

複韻母發音表（註）　卜 號表示稍前，丁 號表示稍後

注音符號	元　音	舌的動作	牙床開合	唇的形狀
ㄞ	Ｙ(卜)＋一(丁)	舌前下降	開	自然
		舌前上升	開一合稍較	扁
ㄟ	ㄝ(‥)＋一(丁)	舌前半升	半合	扁
		舌前上升	開一合稍較	扁
ㄠ	Ｙ(丩)＋ㄨ(丁)	舌後下降	開	自然
		舌後上升	開ㄨ合稍較	圓
ㄡ	ㄛ＋ㄨ	舌後半升	半合	圓
		舌後上升	開ㄨ合稍較	圓

丁 號表示稍降，‥ 號表示移至中央

以下是四個聲隨韻母的分組對比：

「ㄢ」跟「ㄣ」可同列一組──「ㄢ」是單韻母「ㄚ」加聲母「ㄋ」

而成（ㄚㄋ）；「ㄣ」是單韻母「ㄜ」加聲母「ㄋ」而成（ㄜㄋ）。

這兩個聲隨韻母都是開口呼，尾音都收「ㄋ」。因為「ㄋ」是聲母，隨

在韻母之後，所以叫做聲隨韻母。

發「ㄢ」時是：「氣流進入口腔後，嘴張開，舌面的前部向下降，

降到最低發「ㄚ」，然後上升，使舌尖碰到上齒齦，擋住氣流的通路

，這時鼻腔的孔道開放，氣流改從鼻腔出去發「ㄋ」。從「ㄚ」滑到「

ㄋ」，密切結合。」換言之，就是：「張嘴，降舌，發ㄚ，然後唇略閉

，擡舌使舌尖抵齒背，前半氣流從嘴裡出來，後半氣流從鼻子裡出來。

「ㄚ」是元音，「ㄋ」是韻尾。唇為自然形。

發「ㄣ」時是：「氣流進入口腔後，舌體上升，升到正中位置發「

ㄜ」，然後再上升，使舌尖碰到上齒齦，擋住氣流的通路，這時鼻腔

的孔道開放，氣流改從鼻腔出去發「ㄋ」。從「ㄜ」滑到「ㄋ」，密切

尢、ㄥ組

結合。」換言之，就是：「升舌發「ㄜ」，然後推舌尖抵齒背發「ㄋ」

，前一半氣流從嘴裡出來，後一半氣流從鼻子裡出來。」「ㄜ」是元音

，「ㄋ」是韻尾。唇爲自然形。

這兩個聲隨韻母都是開口呼，尾音都收「兀」。

「尢」跟「ㄥ」可同列一組——「尢」是單韻母「ㄚ」加聲母「兀」

」而成（ㄚ兀）；「ㄥ」是單韻母「ㄜ」加聲母「兀」而成（ㄜ兀）。

發「尢」時是：「氣流進入口腔後，嘴張開，舌面的後部向後降，

降到最低發「ㄚ」，然後上升，使舌面的後部碰到軟顎，擋住氣流的通

路。這時通鼻腔的孔道開放，氣流改從鼻腔出去發「兀」。從「ㄚ」滑

到「兀」密切結合。」換言之，就是：「舌後部先下降，然後上升抵住

軟顎，使氣流前一半從嘴裡出來，後一半從鼻子出來。嘴唇由大變得小

一點。」「ㄚ」是元音，「兀」是韻尾。

發「ㄥ」時是：「氣流進入口腔後，舌面的後部上升，升到正中位

置發「ㄜ」，然後再上升，使舌面的後部碰到軟顎，擋住氣流的通路。

這時，通鼻腔的孔道開放，氣流改從鼻腔出去，發「兀」。從「ㄜ」滑到「兀」，密切結合。」換言之，就是：「舌後部先向上擡高，舌尖下降，再用力抵住軟顎，使氣流前一半從嘴裡出來，後一半從鼻子出來，嘴唇由大變小。」「ㄜ」是元音，「兀」是韻尾。

「ㄢ」跟「尢」的區別：湖南人要特別注意這兩個音的不同。「ㄢ」跟「尢」都是聲隨韻母，前頭的單韻母都是「ㄚ」，所不同的，只是「ㄢ」收尾是舌尖音「ㄋ」，「尢」收尾是舌根音「兀」。例如：「丹徒」跟「當塗」是一對最小差別的詞。

「ㄣ」跟「ㄥ」的區別：「ㄣ」跟「ㄥ」都是聲隨韻母，前頭的單韻母都是「ㄜ」，所不同的，只是「ㄣ」收尾是舌尖音「ㄋ」，「ㄥ」收尾是舌根音「兀」。例如：「陳先生」跟「程先生」是一對最小差別的詞。其他如「木盆」跟「木棚」，「地震」跟「地政」。

從上面四個聲隨韻母的發音情形來看，可知聲隨韻母是由一個單韻母，後面跟隨一個聲母結合而成的。它包含一個元音和一個輔音（韻尾

聲隨韻母發音表

一）也就是由元音位置移到輔音的位置。國音的聲隨韻母，都是鼻聲隨。例如：「ㄢ」是先發「ㄚ」然後移滑到「ㄋ」，其實輔音「ㄋ」已經元音化了。語音學稱它爲韻化音。

這四個聲隨韻母，很不容易發音正確，要特別注意。

聲隨韻母發音表

注音符號	音素	舌的動作	附聲的種類
ㄢ	ㄚ(卜)+ㄋ	舌前下降	
		舌前上升	（舌尖）鼻音
ㄣ	ㄜ+ㄋ	舌央半升	
		舌前上升	（舌尖）鼻音
ㄤ	ㄚ(一)+ㄤ	舌後下降	
		舌後上升	（舌後）鼻音
ㄥ	ㄜ+ㄤ	舌後半升	
		舌後上升	（舌後）鼻音

以下是「儿」跟「ㄦ」兩個特別韻母的發音分析：

「儿」——這是一個捲舌韻母，在國音裡是一個特別韻符。它單獨使用的時候，只限於幾個少數的字，也不跟任何聲母或韻母結合拼音，但在北平口語中，它作爲詞尾的用途卻很廣，有時候表示小，有時候是詞性變化或具有特殊意義。例如：「烟捲儿」，「滴溜儿圓」，「小丫頭儿」，「你歇歇儿」，「你的名儿」等。在紅樓夢和兒女英雄傳兩部小說中，有很豐富的例子。

趙元任氏說：「捲舌韻就是儿韻跟上字相連成爲一個音節的韻。」

換言之，就是一個語詞的末尾加上一個「儿」音，使上一個字原來的韻母加入了捲的成分，也可以說儿化韻了。

這個「儿」的發音情形是：「氣流進入口腔後，舌體上升，升到正中位置，發「さ」，同時舌尖上捲對着中顎，發不帶摩擦的「ㄏ」。換言之，就是：「把舌中部下垂，舌尖捲起來，讓氣流自由通過。」唇成自然形狀。

結合韻母的發音

「ㄭ」──這是一個空韻，在國音裡不單獨使用，必須跟ㄗㄘㄙ或ㄓㄔㄕㄖ等聲母拼，但却省略不標。由聲母兼管「ㄭ」韻母的職務。

在用於ㄗㄘㄙ時，「ㄭ」的發音情形是：「氣流進入口腔後，舌尖向前，到發「ㄜ」而不摩擦的程度。」嘴唇為扁形。

在用ㄓㄔㄕㄖ時，「ㄭ」的發音情形是：「氣流進入口腔後，舌尖向上升起到發「ㄜ」而不摩擦的程度。」嘴唇為扁形。

其實，我們只要把ㄗㄘㄙ跟ㄓㄔㄕㄖ七個聲母念好，就已經包括這個「ㄭ」的正確發音了。

以下，我們來看看二十二個結合韻母的發音情形：

結合韻母是為了減少拼音的麻煩，便利學習而製定的。它只是把「一、ㄨ、ㄩ」當作介音和其他韻母結合而成，也就是「介音＋主要元音＋韻尾」。例如「妖」字，「一」是介音，「ㄚ」是主要元音，「ㄨ」是韻尾（ㄠ＝ㄚㄨ）。

結合韻母跟複韻母不同：複韻母響度是由大而小，例如「ㄞ」是由

「Y」到「ㄧ」，結合韻母的響度是由小而大，例如「ㄧY」是由「ㄧ」到「Y」。

簡單地講，結合韻母，就是兩個韻母的結合，只要把原來的兩個韻母念準就可以了，用不着來逐個詳細討論。

國音裡的結合韻母共有二十二個。跟「ㄧ」結合的有十個，跟「ㄨ」結合的有八個，跟「ㄩ」結合的有四個。響度都是由小到大。發音情形，可參考下表：

表　甲骨文數目字表

計算方法	字形圖	演變程序圖（隸書）	通釋名稱	隸書通釋（原篆）	甲骨文通釋（甲）	卜辭	字例	
		一、明顯	壹	「一」明顯	明、中、清	「一」明顯 明、楚	人	一
		「二」明顯	貳	「二」明顯	中、卡	「二」明顯 明、楚	2	二
一二＝三，三＝三，三＝三。	參	「三」明顯 隸、作	「三」明顯	中、卡	「三」明顯 明、楚	千	三	
一二一三＝三，三＝三，三一三。	肆	「亖」明顯 隸、作	「亖」明顯	中、卡	「亖」明顯 明、楚	亖	亖	
一二一三一亖＝五，五＝五。	伍	「五」明顯 隸、作	「五」明顯	中、卡	「五」明顯 明、楚	乂	五	
	陸	「六」明顯	「六」明顯	中、卡	「六」明顯	人	六	
	柒	「七」明顯	「七」明顯	清、卡	「七」明顯	十	七	
	捌	「八」明顯	「八」明顯	中、卡	「八」明顯)(八	
	玖	「九」明顯	「九」明顯	中、卡	「九」明顯	?	九	
十二＝十二，十＝十。	拾	「十」明顯	「十」明顯	中、卡	「十」明顯	丨	十	
		「十」明顯	「十」明顯		「十」明顯	人	廿	
		「十」明顯	「十」明顯		「十」明顯	2	卅	
十二十三＝四十，四十。		「卌」明顯	「卌」明顯	中、清	「卌」明顯	乂	卌	
五十＝五十。		「五十」明顯	「五十」明顯	中、清	「五十」明顯	乂	五十	
		「六十」明顯	「六十」明顯	中、清	「六十」明顯	人	六十	
七十＝七十，七十＝七十。		「七十」明顯	「七十」明顯	中、清	「七十」明顯	十	七十	
		「卩」明顯	「卩」明顯	中、卡	「卩」明顯	亖	百	
二百＝二百，二百＝二百。		「卩」明顯	「卩」明顯	中、卡	「卩」明顯	亖	二百	
三百＝三百，三百＝三百。		「卩」明顯	「卩」明顯	中、卡	「卩」明顯	千	三百	

附註：(1)趙元任氏曾經指出：結合韻母的讀法和它兩個單韻母本來

的讀法，頗有不同的地方：

「ㄧㄢ」裡的「ㄢ」音，單念時近於「ㄚㄢ」，現在要把「ㄚㄝ」音念得更近「ㄝ」音些。

「ㄧㄣ」裡的「ㄣ」音單念時近於「ㄜㄣ」，現在要把「ㄜ」音去掉，把「ㄧㄣ」念成「ㄧㄋ」。

「ㄨㄥ」裡的「ㄨ」音要念得開些（有點ㄜ的意味），「ㄥ」母單念是「ㄜㄤ」，現在去掉「ㄜ」音，念作「ㄨㄤ」「ㄜㄤ」之間。

「ㄩㄣ」裡的「ㄣ」也去掉「ㄜ」音，念作「ㄩㄋ」。

「ㄩㄥ」要念成「ㄧㄨㄥ」音。

(2)全部韻母的發音總表，見論注音符號及文字反切一章。

第二節　注音符號的拼讀

把聲母、韻母和聲調（四聲）緊密地結合起來構成一個正確的語音，這個過程，叫做拼音，在國音中兩拼字（即用兩個符號注音的字）有

兩拼字拼讀法

三拼字拼讀法

兩種拼音法：

音值拼讀法：直接按照聲母、韻母、聲調的「音值」來拼讀。例如

∴ㄅ、ㄚ—ㄅㄚ（巴），只把雙唇接觸以ㄚ音發出，不把ㄅ先讀成ㄅ

ㄜ再以ㄚ音發出。

名稱拼讀法：按照聲母的名稱跟帶調的韻母拼讀。例如：∴ㄅㄚ念成

ㄅㄜ、ㄚ—一ㄅㄚ。

上面兩種拼讀法，以音值拼讀法比較正確。但為便於教學，一般多

採用名稱拼讀法。如用此法拼讀，必須要把聲母裡非聲母的元音去掉。

例如：∴ㄅㄜ、ㄚ不能念成ㄅㄜㄚ，要去掉ㄜ剩下ㄅㄚ才對。

以上是一個聲母跟一個韻母相拼的兩拼法，如果是附有介音的韻母

和聲母的相拼（三拼法），則有下述方法：

普通拼讀法：把介音先跟韻母拼成結合韻然後再跟聲母拼。例如：

ㄅ一ㄠ（標），先念一・ㄠ—一ㄠ，然後念ㄅ・一ㄠ—ㄅ一ㄠ。

變通拼讀法：這是一種三拼化兩拼的變通辦法，先把聲母跟介音結

中篇　唱念法

合起來當作一個符號看，然後跟韻母拼。例如：ㄅㄧ，先把「ㄅㄧ」

認爲是一個聲介合符，然後跟ㄠ拼，ㄅㄧˋㄠ—ㄅㄧㄠ。

關於聲調的念法，從前是先念第一聲（陰平），然後念其他三聲。

例如ㄅㄧㄢˋ。先念ㄅㄧˋㄢ—ㄅㄧㄢ（班），再念ㄅㄧㄢ（有音無字

），ㄅㄧㄢˇ（板），ㄅㄧㄢˋ（伴）。爲了節省呼調時間，現在改爲韻母連調法

。ㄅㄧㄢ就念ㄅㄧˋㄢ—ㄅㄧㄢ，簡單多了。

過去還另有一種拼讀法，就是把介符連上連下。連上就是聲介合符

，連下就是結合韻符。這樣，聲介合符跟結合韻符連著一念，就念成一

個音了。例如ㄅㄧ（逼），ㄧㄠ（腰）一連就是ㄅㄧㄠ（標）：

```
        逼
        ㄅㄧ
          \
           ㄅㄧㄠ（標）
          /
        ㄧㄠ
        腰
```

這種拼讀法最要緊的一點就是連著念下去，ㄅㄧ（逼）跟ㄧㄠ（腰

二〇一

）之間千萬不要停，不要斷開，否則就變成了一個介音用兩次了。

第七章　字音分頭腹尾

字音分頭腹尾的說法，創自明末沈寵綏氏。他在所著度曲須知一書中說：（文中注音符號和按語是我加註的）。

「凡敷演一字，各有字頭、字腹、字尾之音。頭尾姑未鏖指，而字腹則出字後，勢難遽收尾音，中間另有一音爲之過氣接脈，如東翁之腹，厥音爲翁陰腹爲翁，陽音爲紅下做此先天之腹，厥音爲煙言；皆來之腹，厥音哀孩；尤侯之腹，厥音卽侯歐；寒山桓歡之腹，厥音爲安寒。餘卽有音無字，未便描寫，皆所謂字腹也（按：從沈氏所舉例字中，可知他所指的字腹，就是單韻母，複韻母，結合韻母中的主要元音）。由腹轉尾方有歸束。今人誤認腹音爲尾音，唱到其間，皆無了結，以故東字有翁之腹，無鼻音之尾，則似乎多（按：ㄥ爲ㄜ＋兀，韻尾是兀，要收鼻音）；先字有煙音之腹，無舐腭音之尾，則似乎些（按：ㄢ爲ㄚ＋ㄋ韻尾是ㄋ，要收鼻音）。種種訛舛，鮮可救藥。至於支思（ㄭ、儿），齊微（一

），魚模（ㄨ，ㄩ），歌戈（ㄛ，ㄜ），家麻（ㄚ），數韻，則首尾總是

一音日更無腹音轉換，又是極逕極捷，勿慮不收者也（按：ㄧㄨㄩㄛㄜ

ㄚㄞㄦ等都是單韻母，從開始到結束，都是一音不變，也就是古人所謂

直音）。若夫江陽諸韻之不收尾音，（按：ㄤ為ㄚ＋ㄥ，韻尾是ㄥ，要

收鼻音），有兩種人犯之，一種自負喉音嘹亮，縱情使去，往而莫返，

如是者不收。又黎園子弟當場，務欲四筵聳聽，一味浩歌澗唱，如是者

不收」。（按：此段強調腹音及尾音之重要，是否要收音或直放，要以

韻母為根據）。

「聲調明爽，全係腹音，且如蕭豪二字ㄒㄧㄠ ㄏㄠ，何等高華，若不用字腹，

出口便收嗚音（按：ㄠ是ㄚ＋ㄨ），則幽晦不揚，而字欠圓整，故尾音

收早，亦是病痛，而閉口韻尤忌犯之」（按：在國劇中，閉口韻現已不

存在），是字腹誠不可廢也。（按：這段講不要收音過早，例如蕭豪二

字，不要出口就收ㄨ音，而應該在最後收韻時才歸入ㄨ音）。

「凡字音始出，各有幾微之端，似有似無，俄呈忽隱，於蕭字則似

西音；於江字則似幾音；於尤字則似奚音；此一點鋒鋩乃字頭。由字頭輕輕吐出，漸轉字腹，徐歸字尾，其間從微達著，鶴膝蜂腰，顚落擺宕，眞如明珠走盤，晶瑩圓轉，絕無頹濁偏歪之疵矣。然字頭尤自有辨。今人每唱離字樓字陵字等類，恆有一兒音冒於其前。又如唱那字，則字先預贅一舐腭之音，俗云「裝柄」，又云「摘鈎頭」，極欠乾淨，此又可名曰「字疣」，不可誤認爲字頭」。（按：此段說明聲母及介音的發音，要準確乾淨，不可在聲母之前帶有他音）。

「世之樂工歌客，字且不識，奚能審音，間有從字面中着意稽研者，不過於聲之平上去入，調得妥洽，腔之頓挫抑揚，吐得勍節，更於開口、撮口、鼻音之旁註曲譜者，記得清楚，則遂儼然曲師自命，而王孫公子爭先延聘，試問某某字應歸某韻，某韻應收某音，彼固茫然也。若乃文人墨士，則工於塡詞，而拙於度曲，亦且卑其事而不屑究討。間有稍稍涉獵者，其聰明問學所及，亦但使叶切無訛，平仄無舛，而韻脚雖嫻音理未熟，試問其字頭何音，字腹何音，字尾何音，彼又茫然也。世

沈說的補充

「鮮知音職是故歟?」（按：分辨字的頭腹尾音，如按舊反切來辨別，自然不容易，但若按注音符號來辨別，則極簡單，由此可證掌握注音符號這一工具的重要性）。

根據沈氏之說，我們可瞭解，所謂字頭，就是聲母及介音，字腹就是元音，字尾就是韻尾（韻母的收音）。一個字的發音，從開始到收音，應使它成為黑杰形（或橄欖形），字頭由小到寬，達到字腹之正，然後緩緩收歸字尾。

可是，頭腹尾之間的組合距離，必須要分配得合適，才能恰到好處。否則就會發生「咬死字頭」「唱掉字尾」的毛病。這種毛病，就是把聲母和介音拖得太長，咬死不放，直到最後快要收腔時，才把韻母的主要元音放了出來。因為時間上來不及，尾音也就不能從容收好，就是有，也極其輕微，好像被擠掉了。換言之，就是讓字頭佔據了字腹的發音位置，字腹被迫移到字尾的位置，字尾因此就被唱丟了。例如「了」字的發音是ㄌ一ㄠˇ（ㄠ是ㄚ+ㄨ，尾音是ㄨ），如果把ㄌ一的音拖得太長

，把字腹的元音Ｙ含而不吐，別人聽起來，以爲你是在唱李、禮、理等字，不知道你是在唱「了」字，等到那個Ｙ音發出來，再匆匆忙忙把ㄨ音收上去，因爲已接近尾聲，一定缺乏精彩和力量。所以，必須要注意頭腹尾三音彼此間適當的組合距離，把ㄌ一ㄠ唱成「ㄌ一……Ｙ……ㄨ」是很難聽的，要唱成「ㄌ一……Ｙ……ㄨ」才能使人瞭解和動聽，學程派青衣的人，尤其要注意這毛病。

陳彥衡氏說過一句有趣的話：「唱字要學貓銜耗子，要咬住它，但又不能把它咬死，咬不住，就跑了；咬死了，就沒有意思。」

其實字音分頭腹尾，也是根據語音的自然現象而來，並不是爲着度曲而特創出來的。如果我們試把日常口語中的三拼字音延長，緩慢地念出來，就可發現字的頭腹尾三音，都已包括在裡面了。問題只是在能不能掌握聲韻兩母的正確發音。日常口語中，因爲出字速度快，聽起來，只像一個音而分不出頭腹尾了。

張世祿氏在所著中國聲韻學概要一書中，曾經引用唐鉞氏之說，把

張世祿論起舒縱收

字音分爲起、舒、縱、收四音，他說：

「中國語，一音綴，至多不過四部：起、舒、縱、收是也；至少亦有縱收兩部。如中字讀ㄓㄨㄥ即ㄓㄨㄜㄫ（按：ㄥ爲ㄜ＋ㄫ），ㄓ爲起（按：起即沈氏的所謂字頭），ㄨㄥ爲舒（按：舒指介音ㄧㄨㄩ），ㄜ爲縱（按：縱指韻母主要元音，舒縱兩部即沈氏的所謂字腹），ㄫ爲收（按：收指韻尾，即沈氏的所謂字尾）。音有一發即舒者，其字只有舒縱收三部（按：指不帶聲母而以ㄧㄨㄩ開頭之結合韻符所注音的字），如王字讀ㄨㄤ即ㄨㄚㄫ（按：ㄤ爲ㄚ＋ㄫ），ㄨ爲縱，ㄫ爲收。音有一發即縱收者。其字只有縱收二部（按：指複韻符或聲隨韻符單獨注音之字），如哀字讀ㄞ即ㄚㄧ（按：ㄞ爲ㄚ＋ㄧ）ㄚ爲縱，一爲收。凡字音至少有縱收，如一字讀「ㄧ」，似有縱無收，實則其收聲亦爲「ㄧ」惟較輕微耳。漢字音調，有平上去入之異，僅以單韻母成音綴者，其入聲急讀時，自無收聲，此等收部當爲「ㄏ」以表聲帶阻也。至平上去之以單韻母成音者，往往以上下字接連急讀之故而失去其收部，此則其原字音調

二〇八

已變，又屬例外者。縱部即領音所在（按：領音指韻母之元音），無領音不成音綴。故音綴中以縱部為主，然有縱不能無收，故字音至少必有縱收二部。若縱收兩部相同者，則其收部乃領音之餘音也如將一切字音加以分析，即可知以下諸端：

(1)佔字音之起部者為一切聲母。

(2)佔舒部者僅ㄧㄨㄩ三母。

(3)佔縱部者為一切韻母（眩ㄧㄨㄩ）。

(4)佔收部者①除以縱部本音為收之字外，平上去三聲字為ㄧㄨ兩韻及ㄋㄤ兩鼻聲，古音則兼ㄇ母（按：此即韻學驪珠所謂「收噫、收嗚、鼻音、直音、閉口）。②入聲字，為ㄏ；古音則以ㄅㄊㄎ為收。③兒、耳、二等字為儿。

縱之云者，通達無礙之謂也；縱部為領音所在，故為音綴中之最宏亮處也。起舒縱收四部：起部離領音最遠，最不宏亮，舒部漸加宏亮，至縱部而達於最高度；轉為收音，又復衰降。自一部至他部，洪亮度非

突然增減，乃由於介乎其間之流音（按：所謂流音，就是發音機關自某

種狀態變爲他種狀態時，中間所發生的聲音。例如先發ㄚ後發ㄨ，嚴格

地講，并沒有成爲幺。由ㄚ至ㄨ中間，還有一個充作轉接用的ㆆ音，但

這個轉接音，一瞬而過，聽起來不容易覺察），漸漸轉入，故各音能融

成一片，以爲音綴。惟其中流音甚微，不加細辨，不能一一覺察也。又

自上列事實觀之，可見ㄧㄨㄩ三母之特性。第一、舒部必屬此三母，第

二、此三母亦可佔縱部；第三、ㄧㄨㄩ又可佔收部，與ㄋㄤ之功能相同

（ㄩ所以不爲收音者，蓋以ㄩ收之音甚難與ㄧ收之音相別）。ㄧㄨㄩ三

母既有此特性注音字母將此三母特提爲介母類，固非絕無理由者。惟其

介母之名，應釋爲性質介於聲母韻母之間，方能成立。蓋聲與韻既無絕

對之分界，而此三母，有時爲縱，有時爲收，不失其共同之性質者也。

若乃釋爲介於聲母韻母間之地位者，則不合學理矣。」

　劉復氏在所作北京方音析數表一文中，却更進一步把字音分爲頭、

頸、腹、尾、神五要素（神指聲調）。爲了對於我國字音的結構方式獲

二一○

字音結構方式表

得一明確概念起見，我把沈唐劉三氏所定的名稱，列表舉例如下：

方式（式）	例字（字）	注音（音）	聲母　頭　起	介音　頸　舒	元音　腹　縱	韻尾　尾　收	聲調　神	備註（註）
1	錦	ㄐㄧㄣˇ	ㄐ	ㄧ	ㄜ	ㄣ	上聲	ㄣ=ㄜ·ㄋ　五要素均不缺
2	由	ㄧㄡ		ㄧ	ㄛ	ㄨ	陽平	ㄡ=ㄛ·ㄨ　缺頭
3	刀	ㄉㄠ	ㄉ		ㄚ	ㄨ	陰平	ㄠ=ㄚ·ㄨ　缺頸
4	瓜	ㄍㄨㄚ	ㄍ	ㄨ	ㄚ		陰平	缺尾
5	拔	ㄅㄚˊ	ㄅ		ㄚ		陽平	缺頸尾
6	鴉	ㄧㄚ		ㄧ	ㄚ		陰平	缺頭尾
7	移	ㄧˊ			ㄧ		陽平	缺頭頸尾

備註定名：劉復氏定名（神＝聲調）、唐鉞氏定名（頭頸腹尾）、（明）沈寵綏氏定名（起舒縱收）

根據上表，可得如次認識：：

一、構成我國字音的因素曰聲、曰韻、曰調。聲者專指字首之輔音，韻者兼賅介音、元音、及尾音。調者則謂全字音調之高低或升降。我國字音的結構，都不外由這五個要素錯綜配合而成的七個方式。

二、就以上七式觀察可知「腹」與「神」爲構成我國字音必不可少之要素。

三、國劇中的頭腹尾唱念法，祇適用於部份字，幷非所有之字。

四、就以上七式觀察，幷可看出文字反切法的缺點。因爲反切的下一字，祇上表中第二、第六、第七式中的字可免聲母爲礙。反切的上一字，各式均有韻母作梗。但是喻紐旣非各韻所具備，存聲去韻，又爲我國字音所絕無。

第八章　口腔的掌握

口腔的掌握是國劇唱念中極重要的一環。口腔不對，不但影響字音的準確，而且影響口腔的共鳴音。有些人唱念時，聲音像包在嘴裡（包音），有些人的阿音特別重，有些人用扁唇來念撮口呼的字音……這些毛病都是未能掌握正確的口腔所致。或者是由於個人日常說話的不良習慣，或者是受方言的影響，或者是被老師教錯，或者是因為個人口腔發音器官的特殊，（像舌頭較為厚大，下巴較為前伸，上牙較為凸出等等）。其實，這些毛病都可以改正過來。但必須要能多少瞭解語音學的基本原理，找出正確的發音方法，針對着自己的缺點，下點功夫改進。

口腔和韻母是息息相關的。因為韻母的發音，氣流雖然沒有受到阻礙，但是由於唇舌的變動，口腔就隨着成為種種不同的形狀，因而發出的聲音，也就產生了變化。上下唇的變動只限於圓形。扁平形和扁中帶圓的自然形三種，問題比較簡單。舌的變動就複雜得多了，從發音器官

七個單韻母的
口腔開合

講，舌就分爲舌尖、舌葉、舌面前、舌面中、舌面後、舌根等部分。從舌的動作講，它有前進、後退、上升、下降、平放、翹起各種情形。些微的變動都會影響口腔的形狀。因爲舌和上口蓋的距離，不僅僅是由於舌的升降作用而構成，而且是由於下牙床開合的相連作用。舌上升、下牙床必跟着上升，所以舌的升降和下牙床與上口蓋間的距離角度。舌上升、下牙床與上口蓋間的距離角度，永遠成正比例，也就是舌愈下降，下牙床與上口蓋間的角度愈大；舌愈上升，下牙床與上口蓋間的角度愈小。所以掌握舌的正確動作和嘴唇的圓扁。要掌握它們，其實也沒有什麼訣竅，只要把國音中ㄚ、ㄛ、ㄜ、ㄝ、ㄧ、ㄨ、ㄩ七個單韻母的發音練好，就不會有什麼困難了，因爲其他韻母都是以這七個韻母爲基礎的。關於這七個單韻母的發音方法在前文。韻母發音剖析一章中，已詳細討論過，不用重複叙述，這裡，只就它們的發音情形來看看口腔的開合。

「ㄚ」——發「ㄚ」時，舌必降至最低，下牙床與上口蓋間的角度因之很大，也就是口腔要張開較大，才能發準這個音。嘴唇是扁中帶圓

的自然形。

「ㄜ」──發「ㄜ」時是舌面的後部半升，下牙床與上口蓋間的角度，因之比發「ㄚ」時爲小，也就是口腔是半開半合而偏於開，嘴唇也是扁中帶圓的自然形。

「ㄝ」跟「ㄛ」──發這兩個音，舌必上升至半高程度（發ㄝ是舌前半升，發ㄛ是舌後半升），下牙床跟上口蓋間的角度，比發「ㄜ」時爲小，口腔成半開半合形狀。發「ㄝ」時，嘴唇是扁形，發「ㄛ」時嘴唇是圓形。

「ㄧ」「ㄨ」「ㄩ」──發這三個音時，舌必更爲上升，幾乎要與上顎接觸（發ㄧ和ㄩ是舌前上升，發ㄨ是舌後上升），下牙床與上口蓋間的角度因之很小，口腔成爲合攏的形狀。發「ㄧ」時唇扁，發「ㄨ」「ㄩ」唇圓。

　舌的部位對不對，還可以從舌肌的鬆緊程度來判斷。發ㄧ、ㄨ、ㄩ、ㄛ、ㄝ五母時，舌的肌肉比較緊，發ㄚ、ㄜ兩母時，舌肌比較鬆。

口腔開合形狀的掌握以韻母為依據，尚有具體的途徑可循，但是口腔開合幅度的大小，就是說，張口要張得多大為適當？合口要合得多大為適當？卻沒有辦法作出硬性的規定，要靠各人按照自己嘴的寬窄大小，自行體會去找到最合適的幅度，但也并不是毫無原則可尋，那就是不能過大或過小，要適可而止，不要勉強做作。

在生活語言中，用不着大的音量，而且吐字發音較快，所以口腔開合的幅度不大。在戲曲唱念中，音量要放大，字音要延長，如果口腔開得不夠大，不但不能使字音清晰達遠，而且影響吐字行腔的藝術效果。但開得太大也會發生毛病。內行所謂「張不開嘴」，就是指張口過小，「裂嘴」就是指張口過大。嘴張得太小，字音和腔音都像被悶住在嘴裡，放不出來，固然不好，嘴張得太大，不但容易把音唱走而且聲音一洩無餘，缺乏含蓄的韻味，也是不好的。

字音唱走，腔音唱變，是國劇唱念中的大忌，所以千萬不要以為多扭動舌頭和下牙床就可以唱出韻味來。就我所見，大凡真正唱得好的，

止齒不外露，嘴唇的兩角，微微向上，看起來非常美，下牙床只在必要時作輕微的移動。顯得很輕鬆，但吐出來的字卻極有力而富彈性。音量宏實而不浮飄，這是工力問題，要靠自己的體會和苦練。

這裡，我舉一字例以補充前說：在探母一劇中，楊四郎在見娘時所唱「老娘親請上受兒拜」倒板，拜字後面是有長腔的，要把拜字唱好，就要知道拜字的聲韻兩母和聲調是「ㄅㄞˋ」，它的發音情形是：雙唇先閉後開發ㄅ，同時把舌下降到底，使下牙床跟上口蓋間的角度加大，口腔張開較大發「ㄞ」（ㄞ＝ㄚ＋一），這時嘴唇成扁中帶圓的自然形（如果口腔不夠開，嘴唇用圓形，字音即生變化），接着把長腔唱出，這時要注意，在行腔時，要維持發ㄞ母的口腔和唇形不變，不能讓唇舌和下牙床移動，否則就會發生變音。一直到長腔唱完，再把舌上升到幾乎和上顎接觸的位置，使下牙床和上口蓋間的角度縮小（即口腔合攏），然後收「一」，這時嘴唇要成扁平形，如果仍維持原來的自然形狀就不可能把「一」音收好。而且在拖這個長腔的中途有需要大換氣而作停頓



的地方，那時也要改變口腔收「一」，等換過氣，再把「ㄞ」音之腔，用原先的口腔繼續唱下去。有人說：行腔的中間，因大換氣而作停頓時，仍應維持原來的口腔不變，不能收音。這種說法，是違反語言的自然現象的。我們試把拜字用口語念出并拖長下去，到非換氣不可時，口腔就會自然改變而收「一」，不可能維持原來的口腔不變。等換過氣後，才能又用原來的口腔繼續念下去。簡言之，就是：凡一個字音，用兩口或多口大氣延長念出時，則每一口氣的結束處，都應該是那個字的尾音，而不是該字的腹音，除非該字是元音（單韻母），是舊聲韻學所稱的直音。當然，這種情形，只指行腔中途的大換氣，不是指小換氣。小換氣一瞬而過，是沒有時間讓你來收音的。

又有人以為口腔的掌握，只要能配合十三轍的轍口就可以了。這種說法也是似是而非的。因為十三轍受着轍數的限制，有些轍中，包括了不同韻母的字，如果逕按轍口來處理口腔，是會發生很多錯誤的。現在依轍分述如下：

東中轍——東中轍的主要韻母是「ㄨㄥ」（合口呼），并包括韻母為「ㄩㄥ」（撮口呼）及「ㄥ」（開口呼）的字。四呼不同，口腔自然各異。但「ㄥ」在東中轍中是主要元音。首先要把這個音念準，才能把「ㄨㄥ」、「ㄩㄥ」念好。「ㄥ」是鼻音隨韻母（ㄜ十ㄥ），發音時，舌央下降，口腔是半開半合而偏於開。收音要入鼻，嘴唇是扁中帶圓的自然形。發這個音時，要注意不要使口腔寬到接近「ㄜ」音，也不要使它合到接近「ㄨ」音，同時要注意不要過早收音，而是應該在最後收韻時歸入鼻音。

江陽轍——主要韻母是「ㄤ」（開口呼），并包括韻母為「一ㄤ」（齊齒呼）及「ㄨㄤ」（合口呼）的字。「ㄤ」是鼻聲隨韻母（ㄚ十ㄤ），主要元音是「ㄚ」。發音時，舌下降，口腔大開，收音要入鼻，嘴唇是扁中帶圓的自然形。注意要收鼻音，否則就會變成發花轍。

一七轍——主要韻母是「一」（齊齒呼），并包括「儿」（開口呼）及「ㄭ」（即以聲母ㄐ、ㄑ、ㄒ、ㄗ、ㄘ、ㄙ、ㄓ、ㄔ、ㄕ、ㄖ單獨注音的字），兩韻母。本轍各字聲韻，相異之處很大，往往押不上口，必須各

二一九

按各韻來掌握口腔，不要硬押。

姑蘇轍——包括韻母爲「ㄨ」（合口呼）及「ㄩ」（撮口呼）的字。發「ㄨ」時是舌後上升，發「ㄩ」時是舌前上升，但口腔都是合攏的，嘴唇都是圓形。以本音收音。要注意的地方是：嘴唇決不能成爲扁平。

灰堆轍——主要韻母是「ㄟ」（開口呼），並包括韻母爲「ㄨㄟ」（合口呼）的字。「ㄟ」是複韻母（ㄝ＋ㄧ）時，舌前半升，口腔是半開半合，嘴唇是扁平形，收音時舌前上升歸「ㄧ」。

懷來轍——主要韻母是「ㄞ」（開口呼）並包括韻母爲「ㄧㄞ」（齊齒呼）、「ㄨㄞ」（合口呼）的字。「ㄞ」是複韻母（ㄚ＋ㄧ）（ㄚ」是主要元音，發音時，舌前下降，口腔要開，但比江陽發花兩轍的口腔略小，嘴唇是扁中帶圓的自然形。收音時，舌前上升收「ㄧ」，嘴唇成爲扁平。

乜斜轍——主要韻母是「ㄝ」（開口呼），並包括韻母爲「ㄧㄝ」

（齊齒呼）和「ㄩㄝ」（撮口呼）的字。「ㄝ」是單韻母，發音時，舌前半降，口腔半開半合，嘴唇是扁平形，以本音收音。

發花轍——主要韻母是「ㄚ」（開口呼），並包括韻母爲「丨ㄚ」（齊齒呼）「ㄨㄚ」（合口呼）的字「丨ㄚ」是單韻母，發音時，舌面下降，口腔大開，嘴唇成扁中帶圓的自然形。以本音收音。

梭坡轍——主要韻母是「ㄛ」（開口呼），並包括韻母爲「丨ㄛ」（齊齒呼）和「ㄨㄛ」（合口呼），及「ㄜ」（開口呼）的字。發「ㄛ」時嘴唇爲圓形，發「ㄜ」跟「ㄛ」都是單韻母，發音時，都是舌後半升，口腔都是半開半合，都是以本音收音，兩者唯一的區別是：發「ㄜ」時，嘴唇爲扁中帶圓的自然形。

遙條轍——主要韻母是「ㄠ」（開口呼），並包括韻母爲「丨ㄠ」（齊齒呼）的字。「ㄠ」是複韻母（ㄚ＋ㄨ），發音時，舌面下降，口腔張開，大小僅次於江陽轍，嘴唇是扁中帶圓的自然形。收音時，舌後上升，歸「ㄨ」，嘴唇合攏。

油求轍——主要韻母是「又」（開口呼），并包括韻母爲「一又」

（齊齒呼）的字。「又」是複韻母（て+ㄨ）「て」是主要元音，發音

時，舌後半升，口腔半開半合，嘴唇是圓形。收音時，舌後上升歸「ㄨ

」，嘴唇合攏。

人辰轍——主要韻母是「ㄣ」（開口呼），并包括韻母爲「一ㄣ」

（齊齒呼）「ㄨㄣ」（合口呼）「ㄩㄣ」（撮口呼）「ㄥ」（齊齒呼

）的全部字，及「ㄥ」（開口呼）的部份字。「ㄣ」是鼻聲隨韻母（ㄜ

+ㄋ），發音時，舌央半升，口腔半開半合，嘴唇是扁中帶圓的自然形

。收音時，舌尖上升抵住上齒齦收「ㄋ」聲入鼻。

言前轍——主要韻母是「ㄢ」（開口呼），并包括韻母爲「一ㄢ」

（齊齒呼），「ㄨㄢ」（合口呼）「ㄩㄢ」（撮口呼）的字，「ㄢ」是

鼻音隨韻母（ㄚ+ㄋ），發音時，舌前下降，口腔張開，比遙條轍略小

，嘴唇是扁中帶圓的自然形。收音時，舌尖上升抵住上齒齦收「ㄋ」聲

入鼻。

口腔的掌握，不是一朝一夕的功夫，要靠長時期的練習，使成爲固

定習慣而不是臨時作有意識的控制。入門的練習方法，可分爲兩個階段：

七個單韻母的發音練習——ㄚㄛㄜㄝㄧㄨㄩ七個單韻母，是國音中

的主要元音，而元音又是任何一種語言或音響的基礎。所以首先要把這

七個韻母的發音念好。練習時，不但要正確地掌握口腔的開合和唇舌的

動作，而且要掌握氣流的運用（關於氣流，後文另有專章討論）。下述

是可以採用的練習方法：

用手按着上腹部處，面對着一面鏡子，全身放鬆，兩肩決不可上聳

，提起一口氣，用十分柔合的聲音和非常正確的口形來讀出（不是唱）

ㄚㄛㄜㄝㄧㄨㄩ這七個元音。當每一個元音讀出時，手按着的腹部，就

要有着一次微微的抽縮動作。起始時，不妨單讀一個元音。等練到口形

準確時再漸漸地增加到三個，五個，七個元音的連續讀下去。但應注意

平均，使每個音讀出時都一樣的輕重。不要有的音讀的輕，有的音讀的

重。在七個元音一起讀下去時，上腹部就要有着七次的抽縮動作。這種

聲韻兩母拼讀的發音練習

其他韻母的發音練習

十三轍口韻的發音練習

抽縮動作，就是用上腹部呼吸法，對肺部氣流加以操縱的初步練習方法。

也就是古人所謂用丹田之氣發音。

聲母配合單韻母的發音練習——在七個單韻母的發音練到正確時，就可把國音中的二十四個聲母，逐個用來同每一單韻母拼起來讀，這時，要注意掌握每一個聲母的發音部位，即是要注意是那部份發音器官所產生的聲阻。尤其要注意舌的操縱。拼讀時，可仍照上節所述的方法來練。

其他韻母的發音練習——根據上述的兩種練習方法，依次來練四個複韻母，四個聲隨韻母和二十二個結合韻母的發音。

十三轍轍口韻的發音練習——在前述聲韻兩母的發音練好以後，就可以專作十三轍轍韻的發音練習。因為尖團音和上口音的關係，十三轍中有許多字的發音是和國音不同的。可按照本書所附十三轍字彙的注音，在每轍中不時抽出幾個字來練。首先可練發花、梭坡、乜斜、姑蘇、一七五轍（這五轍的主要韻母都是單韻母）。其次可練懷來、灰堆、遙條

、油求四轍（這四轍的主要韻母都是複韻母），最後可練言前、人辰、江陽、東中四轍（這四轍的主要韻母都是聲隨韻母）。

以上都是「讀」字的發音練習方法，但是只要把字音的「讀」練好以後，基礎已穩，「唱」「念」字音也就沒有什麼困難了。因為歌唱和說話，本來就不是兩件事，歌唱只是語言的加工和美化，是所謂藝術的音樂的語言而已。

人聲的歌唱，本是最普遍而自然的音樂，也是表現人類喜怒哀樂的最直接方式，可以說是音樂最原始的動力。人聲由單調的歌唱，逐漸發展而成為聲樂藝術，不論中外，其間都經過無數次的研究和改良。我國各種形式的藝術歌唱方法，分析起來，基本上都和西洋聲樂理論相通，只是在運用語言的技巧上，由於語音構造的不同，我國有我們一套獨特的方法，像頭腹尾的吐字法等，卻不是西方人所能領略的。為了參攷起見，我把西洋聲樂理論中的字音練習法，摘要作一簡單的介紹，可以發現彼此相同和相異之處：

他們訓練歌唱的方法是要歌者先把A（ㄚ）、E（ㄝ）、I（一）

、O（ㄛ）、U（ㄨ），五個母音的發音練好。黃友棣氏在所著音樂教

學技術中說：

「發音方法，我們常用UOAEI五個母音（讀如國音字母ㄨㄛㄚ

ㄝ一）。A（ㄚ）是其中最主要的一個。如果把A（ㄚ）音練好，則其

他四個字母音，都可因動作變化而得之。試先說出A音（A＝Ah）。

甲、漸把口唇收攏便得O（ㄛ）U（ㄨ）兩音（O＝Oh, U＝

Oo）。

乙、漸把口形放扁，舌頭隆起及伸前，便得E（ㄝ）I（一）兩音

（E＝Ee）。

為了A（ㄚ）是如許重要，故要把它的口形做到正確而且熟練。現

在試把A（ㄚ）的口形，詳細地說說：

甲、牙床要放開，上下門牙相距至少一吋（太大也是錯誤）。

乙、兩唇貼着牙齒，不要縮向兩旁。

丙、舌頭放平在口裡，舌尖及邊沿，都放貼着下一列牙的裡邊，舌的中間，應該凹成一溝，不要隆起。

丁、舌根要平得能看喉頭──把喉頭張大，有如打呵欠時的狀態。

戊、顎要自然地向上提起，以免氣流走進鼻腔去。

己、頭直、肋骨挺起。這兩種動作，使顎部擴張喉部向下擴大，不獨藉舌根的肌肉之力，且更用喉嚨下盾形肌肉之動作。如此則頸與口腔乃成為雙重的共鳴器。它們互成直角而鼻腔與之聯繫起來，成為第三個輔助的共鳴室。

上列各種動作肌必須對鏡默靜地練習。舌頭放平，是最重要的習慣。許多人在唱歌時或講話時，把舌頭捲縮成團，或者亂動以以致發音不響亮。口腔裡有了捲縮的舌頭，正如河流裡有了礁石。礁石是使河水不平順的，捲縮的舌頭，也一樣使氣流不暢。舌頭在說話時，歌唱時，並非不動的，但當說到Ａ（ㄚ）、Ｏ（ㄛ）、Ｕ（ㄨ）三個母音時便要能放平；因此我們要靜默地學到有操縱舌頭的能力。這種練習，有些人很

快便學到，有些人在不知不覺之中，早已有此習慣（這些必是被人認為歌色優秀的人），有些人則要學數日、數月然後完成。對鏡默練，直到能夠把口唇與牙齒張開，舌頭放平，喉嚨擴大，然後輕輕發聲，延長地唱出 A（ㄚ）音。唱時不要讓舌頭隆起，也不要讓它亂動。這是衆聲之母，歌唱、說話常常用及它。故費時費力去練好，也是值得的，能夠練好 A（ㄚ）音，則其他各音便可迎刃而解了。唱 O（ㄛ）、U（ㄨ）兩音，舌頭仍是放平，喉頭仍是洞開，牙齒也一樣不要閉起，只是口唇收攏來而已。至於 E（ㄝ）、I（一）兩音，舌頭隆起，口唇向左右扯開，微笑地，牙齒絕不合攏。

我們最好常常對鏡靜默地讀出這些母音，以練習口的動作把口形動作由小而大，而扁，其變化是很自然的，它們的順序是 U（ㄨ）、O（ㄛ）、A（ㄚ）、E（ㄝ）、I（一）。」

這裡，我再引用楊兆禎氏歌唱的理論與實際一書中所載的五母音發音表如下，以概括黃氏之說：

中篇　唱念法

五母音	唇形	口形	口裂	中舌	後舌	喉頭
U（ㄨ）	○	小圓	小		最低	
O（ㄛ）	○	圓	中		低	最低
A（ㄚ）	◇	最大	大	平	低	低
E（ㄝ）	□	扁	中	高	平	高
I（一）	▭	扁	小	最高		最高

西洋聲樂理論對於子音（聲母）的發聲，很少討論，只不過認為子音和母音配合練習，可使遲鈍的發音器官獲得改進。譬如：多練習M（ㄇ）去配合母音發聲可增加操縱雙唇和共鳴的能力。多練習用N（ㄋ）去配合母音發聲，可增加操縱舌尖和鼻音的能力。多練習用K（ㄎ）去配合母音發聲，可增加操縱舌根的能力。

從這一點來看，我認為重視或不重視子音的發音是中西歌唱方法重要分岐的所在。他們似乎把人聲也視作樂器，只求聲音圓潤響亮，悅耳

動聽，所以我們每聽西洋歌劇，若不先閱腳本，簡直不知所唱何字。西洋歌唱家喜歡用意大利文歌唱，恐怕也就是因爲意大利文字所含的子音，比較歐州其他國家語言較爲簡單之故。因此，我常感到他們的唱法，對於子音的發音却輕輕帶過，以致聽起來流暢有餘，呑吐不足。我國古典戲曲唱念，却是子母兩音同時注重的，講究呑吐有致，呑吐不苟的工筆畫。一點不許含糊，決不是寫意或抽象畫，而是意境很高一筆不苟的工筆畫。

「吐」多於「呑」，也就是，他們對於母音（韻母）的發音特別強調，對於子音的發音却輕輕帶過，以致聽起來流暢有餘，呑吐不足。

如果不講究聲母的發音，就是嗓音再好，比三弦拉戲也高明不了多少。

所以，唱西洋歌的人不容易唱好國劇，唱國劇的人也不容易唱好西洋歌。不過西洋所講訓練韻母發音的理論和方法，却是值得我們參攷的。

第九章 共鳴音的運用

國劇唱念的用音，以愈離本音愈佳，以唱出本音爲忌。所謂本音，就是日常說話的聲音。也即是說：你唱念時的聲音，要不像你平常說話時的聲音。越不相像越表示你的技巧高。因爲生活語音經過加工修飾成爲藝術語音以後，無論在音色上、音勢上、音長上、音高上都產生了變化。而這種變化幅度的大小完全決定於你的唱念的技巧和工力。變化愈大，效果愈强。

唱念時的聲音能和說話時的聲音發生差異，一方面是由於唱念時，對於氣流和發音器官作了有意識的控制（如氣流的加强，聲帶的緊縮，唇齒動作的誇張等等）；一方面更由於共鳴音響效果的不同，我們平常說話，也是有共鳴音的，但這種共鳴，多限於口腔部分，并且是自然的共鳴而不是有意識的共鳴。在唱念時，共鳴音除口腔共鳴以外，還有鼻腔共鳴，頭腔共鳴，胸腔等部共鳴，甚至於全身的共鳴。無論中外，凡

是工力深厚的成名歌唱家，在唱念時，四肢身軀會自動發生輕微的顫動，這就是有意識地運用共鳴音的成功表現。所以，你的共鳴音的運用愈好，你唱念時的聲音就愈遠離你日常說話時的本音。

共鳴本是物理學上的名詞，將一支鞭炮放在空地上燃放，所爆發的聲音就遠不如將它點燃後，擲在鐵桶裡所爆發的聲音大，這原因就是共鳴作用。

物理學上的「共鳴」

胡琴笛子等樂器，為什麼一定要用圓而空心的竹筒來製造，就完全為了要適合物理學的共鳴和反射原理，使發出的聲音宏亮和圓韻。這種音響，不但在近處聽來不覺得太響和吵鬧，在遠處聽來也不覺得渙散和悶啞。假如把那空心竹筒塞滿實物，就令能勉強使它發出音響，也必定是微弱和不動聽的聲音。

語音學上的「共鳴」

從語音學的原理來講，人類發音顫動體是聲帶，語音的音高是由聲帶顫動造成的。可是語音裡各個音素的音色，還得靠共鳴器的節制。人類發音的共鳴器是口腔、鼻腔跟喉管。口腔的張合，舌的前後升降，軟

聲樂上的「共鳴」

口腔共鳴

顎的起落，都可以變化發音器官裡共鳴器的形狀，造成個陪音的不同比例，這就形成語音裡不同音素的特殊音色。所謂陪音就是當我們聽到一個聲音時，聽起來是一個音實際上它包含着很多共同作用的陪伴音。正如同我們看到一種顏色時，看起來是一種顏色，實際上它卻是許多色素的綜合。

從聲樂的理論來講，人聲因歌唱而發出的共鳴，可分為三種：

口腔共鳴——利用鼻腔以下，喉嚨以上的區域所起的共鳴作用。在口腔裡軟顎（即軟口蓋）不單是構成母音發音聲模的重要器官，並且因為它的形狀是圓滑而又是富於彈性的，所以也是一個唱低音時的主要共鳴器官，它必須跟着歌唱時所發聲音的高低而變換其位置。即是，在唱低音時它就須降低，把音波的大部份集中在它的那一區域而起反射作用。如果歌聲逐漸提高，它就該隨着向上升高；如果歌聲再高，軟顎的提高，已到了限度，不能再向上升高時，它就要保持那最高限度的位置，而讓音波大部份向上直升到鼻腔裡去產生反射作用。

鼻腔共鳴——利用口腔之上，頭腔之下，鼻腔區域所起的共鳴作用

。就是利用鼻與口的通道（鼻腔內部和頸骨的聯合處）來作音波的共鳴

箱。換句話講，共鳴的地方，就是在鼻腔之後，軟顎之上的那個空洞。

如果放鬆喉頭，自然地把唱音逐漸提高，就能找到那個位置。要注意的

，是不可把鼻腔共鳴音和鼻音混為一談。完全由鼻孔裡擠出來的聲音，

叫做鼻音，聽起來，有一種沉悶的感覺，像有一層薄霧包圍在聲音的外

層，不要說歌唱，就是說話時鼻音過重，也產生一種令人不舒服的感覺

，甚至使人聽不清楚字音。鼻腔共鳴音卻是一種在鼻腔裡反射出來的音

，聽起來有一種空靈溫厚的感覺，不像鼻音的濁重。

西方人的鼻腔較大，所以比較容易運用鼻腔共鳴音，不但在他們歌

唱時可聽出來，就是在佳們說話時也聽得出來。東方人的鼻腔較小，說

話的聲音，大都發自喉部，缺乏鼻腔共鳴，所以聽起來比較單薄。練習

鼻腔音最簡單的方法，是經常練習把我們的鼻尖和它兩側的筋肉，用力

地向前頭骨伸去，使它氏自然的狀態擴大，但喉頭必須放鬆。等到養成

習慣，則每逢唱到中高音時，鼻孔就會自動地擴張而使共鳴音反射出來

（發鼻音時，鼻尖兩側的筋肉，不是向外擴張而是向內壓縮）。

頭腔共鳴——利用鼻腔以上，兩眉稍上之間的空間（即眉心稍的顱

竇）所起的共鳴。頭腔是所有共鳴器官中最難於運用的一個。國劇界通

常所稱的腦後音，就是這種頭腔共鳴音。它是唱高音時最重要的共鳴器

官。凡是善於運用頭腔共鳴音的歌唱者，每逢他唱到高音時，你會覺得

那些聲音是是從他頭部迸發出來的。這是因爲他能把各發音器官的筋肉

，在發聲時產生一種綜合彈力把氣流冲向腦門的振動作用。不會運用頭

腔共鳴的歌唱者，則每逢唱到高音時，只知道逼緊和收縮聲帶，從喉部

迸發出一種尖銳的澀音，因此面紅耳赤，頸脖青筋漲大。這種唱法，是

違反發音原理，而且會損傷發音器官的。所以，頭腔共鳴音的尋找和練

習，是西洋聲樂訓練方法中很重要的部份。有的人很快就能體認到這種

共鳴，有的人費時數年還找不到，這要靠各人自己的悟性和努力。

西洋聲樂理論中所提到的練習頭腔共鳴的方法很多，主要的有下述

頭腔共鳴練習
法

幾種：

用「ㄇ（M）」和「ㄋ（N）」來練：「ㄇ」和「ㄋ」是練習頭腔共鳴不可或缺的聲音。通常是把它持和五個基本母音拼起來練，如ㄇㄚ、ㄇㄧ、ㄇㄨ、ㄇㄝ、ㄇㄛ、及ㄋㄚ、ㄋㄧ、ㄋㄨ、ㄋㄝ、ㄋㄛ。先輕聲唱「ㄇ」或「ㄋ」把音提高，體會它共鳴的所在，然後開口，變為「ㄇㄚ」或「ㄋㄚ」，但音的位置仍保留在「ㄇ」或「ㄋ」的位置。其餘各母音和「ㄇ」「ㄋ」的拼合，也可依同法練習。如果覺得「ㄇㄚ」的共鳴位置和「ㄋ」的共鳴位置相同，就表示你已找到頭腔的共鳴。

用彎腰法來練：低下頭作九十度的鞠躬，同時唱出「ㄇㄛ」（Mo），這時，你的額部會有共鳴的感覺，感覺出共鳴位置後，慢慢把頭抬起，把腰伸直，繼續地唱「ㄇㄛ」，注意剛才所得到的共鳴，不要讓它跑掉。

用「ㄧ（I）」來練：按照前述兩個方法，用「ㄧ」代替「ㄇ」「ㄋ」來練。

用哼唱法來練：把嘴閉起來，牙齒張開，喉頭放鬆，將氣流由橫隔膜運動上升，經過喉頭衝上鼻腔去。同時用「口」音哼出像蜜蜂的嗡嗡聲，嗡得越響，表示頭腔共鳴的運用越好。

每個人的全音域（即個人所能發的最低音至最高音），可分為胸聲區（低音）、中聲區（中音）及頭聲區（高聲）三部份。要把這些不同性質的聲區能夠混合起來產生變化，使我們的聲音在變換聲區時，不會發生什麼顯明的痕跡，就得瞭解和運用聲樂理論中的所謂音波分流方法，換言之，就是要能運用不同分量的共鳴音的配合。我們知道，顏色中的紅黃青三種基本色素，從不同分量的配合裡，可以不露混合的痕跡而產生千變萬化的色彩。歌唱也是一樣，從不同分量的共鳴音配合中，可以不露變換聲區的痕跡而產生千變萬化的歌聲上的神彩。

所謂音波分流，簡單地講，就是當三個共鳴器官配合運用時，不是平均或固定的。如果唱的是胸聲區的低音時，則所發音波的分配，以口腔為主，鼻腔次之，頭腔再次之。在唱到中聲區的中音時，則音波分配

以鼻腔為主，口腔次之，頭腔再次之。在唱到頭聲區的高音時，則音波分配以頭腔為主，鼻腔次之，口腔再次之。換一種說法，就是當唱着胸聲區的低音時，口腔裡，應該有一種音流波動的感覺，成為主要共鳴器官，而鼻腔和頭腔的波動感較微。同樣，當以鼻腔或頭腔作主要共鳴器官時，鼻腔或頭腔裡，也應該有較多的音波流動感覺。所以音波的分流，要配合着聲區的變換，而聲區的變換，也要能配合共鳴的位置。

認識聲音的共鳴位置，和運用音波分流的配合，需要慢慢地體會和練習。耐心和努力，會把經驗累積起來，等到能把一切發音器官的運用，都變成一種習慣性的操縱時就成功了。如果不瞭解口鼻頭共鳴的運用，只是盲目地拉緊聲帶喊叫，是永遠沒有唱好的可能的。

唐詩琵琶行中的「大珠小珠落玉盤」詩句，用來形容聲音的圓滑和宛轉，真是最恰當不過。珠是圓的，滾過去是圓的，滾回來還是圓的。當我們唱念時，發出的聲音有時很圓，但碰到音程跳得大一點聲音就變得扁了。這就是共鳴位置和聲區變換沒有配合得好的緣故。所以，在唱

念時，應該常常想到，聲音是不像滾珠一樣，唱高、唱低、唱長、唱短、唱強、唱弱、唱喜、唱悲……都是圓圓的？

西洋成名的歌唱家，沒有不是擅長運用共鳴的技巧的，因為歌唱決不是局部的喉頭工作，而是全身的工作，有一位著名的西洋聲樂家說過：「你會看過白燕的歌唱嗎？它是那麼細小的鳥兒，卻能唱出那麼宏亮的歌聲來。如果你觀察它的唱法，便會發現它在唱時，不獨那小小的喉嚨震動，而且全身都在震動，它的喉嚨發聲，全身也在發聲，整個身體好比一個共鳴的箱子。」

最後，我再把西洋樂理論中論及錯誤的歌聲及其矯正方法要點，作一簡介。

錯誤的歌聲，可分為四種：

喉聲——所謂喉聲，就是缺乏鼻腔和頭腔的共鳴，完全依靠聲帶振動而發出的一種既不柔和又不傳遠的僵硬之音。喉聲從近處來聽好像很有音量，從遠處來聽則極貧弱。造成喉聲的原因有二，一是由於舌根隆

起喉嚨張開得不夠。一是由於不用橫隔膜呼吸法來控制氣流。但又想唱得響，拼命壓迫聲帶，因此聲帶的負荷甚重，極易疲勞。結果愈唱愈低，不能入調。其矯正之法為：（一）多體會打呵欠時的喉嚨狀況。在打呵欠時（尤其是吸氣時），我們會感到喉嚨是張開的，好像有一條空管子直通腹部深處，這時的喉嚨狀況，就是歌唱的最理想狀況，然後唱出「ㄚ」音來練習。（二）盡量使共鳴音集中鼻腔。可用「ㄇ」「ㄋ」等音來哼唱，例如先哼出「ㄇ」音，經過稍許時間再唱出「ㄚ」音（ㄇ……ㄚ）。也可用「ㄋㄨ」音來練，因為發「ㄋㄨ」音時，舌頭一定會把聲音送入鼻腔，就是故意要用喉音也不容易。（三）輕聲歌唱。喉嚨肌肉緊張是產生喉聲主因之一，故歌唱時，在觀念上可時時作「唱輕一點」，「唱柔和一點」的想法，久之，這種勉強的「緊張」就會自然去掉。此外，在練習時，一邊發音，一邊把頭左右轉，上下點，或畫圓圈，也可使肌肉放鬆。

鼻聲——所謂鼻聲，就是缺乏口腔的共鳴，完全從鼻子裡擠出來的聲音。這種聲音聽起來既悶且塞，就像聽一個患了感冒的人所發出的聲音。造成鼻聲毛病的主要原因是由於舌的後部抬得太高，軟口蓋太低，未能找到鼻腔共鳴的恰當位置。其矯正之法，是多用「舌」的子音「ㄉ」（不是ㄋ）配合母音「ㄛ」「ㄨ」來練習，等到舌子靈活起來，這毛病就自然消失了。注意鼻聲和鼻腔共鳴完全是兩回事，鼻聲是全部音波經由鼻腔直率地外流，鼻腔共鳴是部份音波經由鼻腔反射出來的聲音，前者發音時，鼻端兩旁的肌肉是內縮的。後者發音時，鼻端兩旁的肌肉是外漲的。

抖聲——所謂抖聲，就好像一個人在冷得發抖或餓得發抖時所發出來的那種一抖一抖的聲音。它和顫音似是而非，決不可混為一談。顫音是使聲音振動的一種唱法，像微波似的進行，波幅既不太大而且是連續而不間斷的，其振動是一定的。抖聲雖然也是由於音波的振動，但波幅很大而且是間斷而不連續的。其振動是不確定的。究其原因，不外氣息

不足，送氣不勻，喉頭過於緊縮所形成。矯正之法，除了觀念上不可使

歌聲發抖外，更應注意：（一）歌聲不應由喉嚨操縱，而應由橫隔膜操

縱。（二）送氣必須均勻。（三）喉頭盡量放鬆。

白聲──所謂白聲，就是一種缺乏色彩和韻味的歌聲，它給人以清

淡、乏味、單調、尖扁的感覺。好像一遍白色，所以叫做白聲。其形成

的原因是：忽略了全音域中各聲區的均衡發展，而祇注意到某一聲區的

畸形發展。例如一個沒有具備男高音音質的人，却想勉強唱出高音，拼

命地練習頭聲區的用音而沒有把中聲區和胸聲區作均衡的練習，結果就

喪失了中聲區和胸聲區的聲音色彩，祇剩下頭聲區沒有變化的音色。矯

正的方法很簡單，只要注意音波分流，使各聲區都有恰當的共鳴即可。

第十章　運氣與呼吸

由肺部裡迸出來的氣流，是發音的原動力。沒有氣流通過聲門，聲帶就不可能發生振動。中外成名的歌唱家，沒有一個不是擅長於控制和運用氣流的。

氣流就是我們用口和鼻吸入和呼出的空氣。左右兩肺就是我們身體內部的空氣庫。呼吸是人類的本能，在日常生活中我們根本用不着作有意識的控制；但在歌唱藝術中，字音的音高、音勢、音長都和生活語言不同，需要有較大量的氣流供應，光靠本能的呼吸法是不靠應付的，因此產生了聲樂呼吸法的理論。這種方法并不難學會，但要運用得純熟和靈活，却需要長期的苦練。

「氣爲音之帥」用丹田之氣發音」等等說法，證明我國在幾百年前就體認到運氣的重要和方法。只是這種技巧的傳授，過去都賴口耳相傳，很少有文字的敍述留給後人。在這一方面，西洋聲樂理論從科學的

西洋聲樂呼吸理論要點

生理知識上來說明了這一重要問題，卻是值得我們參考的。這裡，我把它的基本理論，歸納成八個要點介紹如下：

(一)呼吸是聲樂的基礎——呼吸在聲樂上是最重要的部份，其他所有的歌唱技巧都得靠好的呼吸技巧才能表現出來。可以這樣說：掌握了正確的呼吸和發音方法，就等於掌握了歌唱的秘訣。

(二)聲樂的呼吸——日常呼吸多是吸氣時胸部上挺，呼氣時胸部降落，腹部雖然也起帮助作用，但不甚顯著。聲樂的呼吸，主要靠橫隔膜（胸部和腹部間的膜板）的伸縮。吸氣時橫隔膜向外伸張，呼氣時橫隔膜向內收縮。換言之，吸氣時腹部向前凸出，呼氣時腹部凹入，胸部的活動很不顯著。打個比喻：橫隔膜上面的肺，像一個有着小孔的橡皮球放在手掌上，如果你想把皮球裡的空氣慢慢的放出，你的手就該壓得慢一點。若是希望空氣出的快，你的手就要壓得快一點。同樣，你想在歌聲的操縱上獲得隨心所欲的調節，就必須先把橫隔膜鍛練得和手一樣靈活，從控制它的鬆

緊彈性中去推動和調節肺裡的氣流。

(三)氣流的輸出量──要衡量歌聲的高或低，強或弱，來調節氣流輸出量的多寡。不能不夠，也不能過多或浪費。當然，這種份量是非常抽象的，除了靠自己的領悟和感覺去控制外，是無法用具體的方法來說明某一個音應該用多少氣流或力量的。

(四)錯誤的調節氣流法──有些人不知道橫隔膜的功能，往往用張大和縮小喉管的方法，或者只用肺部的張縮力量，來調節氣流的輸出量。這兩種方法都是錯誤的。因為歌唱所需要的大量氣流，很費氣力，不是構造精密而又脆弱的肺部或喉管所能負擔或支持的。

(五)掌握橫隔膜的彈性──每個人肺活量的大小不同，橫隔膜的彈性度也不同，所以歌唱時究竟需要多少出入肺部的空氣量？究竟要收縮或放鬆橫隔膜到什麼程度？只能根據個人的健康情況和微妙的感覺去體認，再由不間斷的練習中慢慢養成一種習慣性的控制機能。

(六)呼吸器官的放鬆——在作聲樂呼吸練習時，喉部以上的呼吸器官，甚至於身體的各部份，都應該絕對放鬆，尤其雙肩不能上聳。要像打呵欠時的狀態一樣，只讓橫隔膜去作彈性的鬆緊工作。

(七)練習方法要領——①很放鬆地平臥在床上。②用口鼻做慢吸慢呼，快吸慢呼，慢吸快呼，快吸快呼四種不同的動作。③用手輕按着腰腹部，要感到和看到吸氣時腰腹部有膨脹鼓出的現象，在呼氣時腰腹部有收縮凹入的現象。④站起來做同樣的練習。⑤手放離開腰腹部做同樣的練習。⑥練習時用口和鼻同時呼或吸。⑦每次練習時間不要太長，幾分鐘即可，但次數不妨稍多，飯後不能練習。⑧吸一口氣，然後慢慢呼出，吐完後不立刻吸氣（約等二十秒），等到非常迫切需要吸氣時，才深吸一口氣，而吸這一口氣的要領就是歌唱時吸氣的要領。

(八)吸入的氣不能過多——認爲吸入的空氣愈多則呼出的氣流愈足，是錯誤的想法。其實，吸入少量的空氣的活動能力反較吸入多量

的空氣爲高。因爲吸氣時胸腔內的筋肉和橫隔膜都要和呼氣時一樣地工作，吸入的空氣增加，它們所費的氣力也跟着增加，因此相對地減少了呼氣時的氣力。吸入少量的空氣，不但能使橫隔膜和筋肉能有較多的氣力用來呼氣時推動氣流的輸出，而且它們不致於因受到多量空氣的壓力而減少彈性和活力。這一理論可以事實證明：在我們歌唱時，如吸入了多量的空氣，反而唱不出，一定要把吸入的空氣呼出幾分後才能唱出。

(九)不要讓呼出的氣量走漏——歌唱時要把呼出的氣量完全變爲聲音，不要讓它走漏掉浪費掉。這也是一種微妙的感覺，要靠自己去捕捉。我們的發音器官，有如風琴的構造，呼吸相當於風箱，如果風箱漏氣，琴音必然薄弱細微或甚至不響。

西洋聲樂理論裡還有許多練習呼吸的具體方法，但我認爲只要掌握到要點，就用不着那麼機械地去仿照練習。人體的構造是非常複雜和微妙的，順乎自然，永遠是最高的原則，人爲和有意識的控制要適可而止

國劇的氣口

，過了份反而有害。

國劇的所謂氣口，包括換氣、偷氣和緩氣，都是指運氣的技巧。前輩藝人常常提到這問題，歸納他們所說，不外下述幾點：

一、唱不能全靠嗓子，而要靠氣口。氣口不好，嗓子就不能耐久和動聽。像笛子一樣，笛子的笛膜好比聲帶，沒有氣你就吹不響，唱也同樣的道理。尤其是大段的唱，全靠氣口的均勻和換氣的巧妙，才能唱到底而又使人聽起來沒有勉強掙扎和稜角畢露的毛病。所以除了練嗓以外，還得練氣。

二、崑曲是沒有過門的，唱起來一句接一句，一字頂一字，不但換氣的地方要恰當，而且還得會偷氣，偷氣就是在唱的空檔中吸氣。這樣，聽起來就好像循環不斷一氣呵成似的。

三、氣口順不順？在哪兒換？在哪兒偷？得靠自己從唱的經驗中去慢慢琢磨，光靠老師的規定是不行的。有時候，下一句是一個高腔，就一定要把前面的一口氣用力推出去，這樣才換得過來，也才能換得飽滿

。有時候，下面一句只需要一點兒氣就可以把它唱得很好，則前面的一口氣就不能過份用力推出去。否則，吸多了，就不僅用不出去，而且對下一句的呼吸也有影響。熟能生巧，在多唱多練之下，就會自然而然地獲得這些技巧了。

四、氣跟做表（表情）也有連帶關係，若是不會吸氣運氣，臉上的表情就顯不出來。在舞台上作笑聲時，更需要運氣。例如黃鶴樓中的周瑜，在聽到甘甯說劉備只帶趙雲一人過江時所發出的七八個至十來個的「哈、哈、哈……」，全靠在念完台詞看甘甯時的一剎那吸進的一口氣。又如武戲的四擊頭亮相，總得繃住那口氣。如果一張口，一泄氣，不但不美，而且勁頭也鬆懈下來了。

五、換氣究竟要在板前或在板後，要看情形而定，不同的換氣方法，所產生的效果也就不同，這是非練不可的。在某些地方，音是斷了，氣却沒有斷，意思也沒有斷，這些地方尤其要多練，才能知道氣的奧妙。氣流雖是無形之物，但我們不妨在感覺上，想像那股托字托腔的氣

流像一道圓形的氣柱。唱高音時那道氣柱就好像直透腦頂，唱低音時那道氣柱就好像直沉小腹。雄厚、清勻、流暢、靈活，生生不息，綿綿不絕；是含蓄和有彈力的，不是浮淺和剛直的。在唱念時如果聽起來很費力，仍有大吞大吐，稜角畢露的現象，就是運氣功夫還未到家的表現。

從譚余等氏的唱片中，我們可以聽出他們所吐出來的字和發出來的音，旣不輕又不重，圓潤如珠，連轉灣抹角處都不露一絲痕跡，聽起來沒有一點勉強、費力和濁重生澀之感。字和音都像被一道氣柱烘托着從一個圓筒中跳躍而出。這種說法當然很抽象，但常常用這種想像去欣賞名家的唱片或練習自己的唱，日子久了，就遲早會掌握到控制和運用氣流的訣竅的。總之，氣流的運用，在唱念中實在太重要了，這一關不通過，永遠唱不好，值得我們多研究和苦練。

還有一點應加補充，就是平常調嗓時，雖然站着不動，但因為運用氣流要費氣力，所以唱時會感到週身發熱，幷且會出汗，如果沒有這種現象，就是表示橫隔膜的伸縮功能，還沒有被有效地運用。

第十一章　行腔淺說

國劇唱腔是國劇歌唱藝術中的精華所在，它牽涉到音樂原理、民族及個人風格、傳統規律等，是一個研究永無止境的問題，甚至一齣小戲的唱腔，都可能寫成專書來討論，而且只有音樂素養很高或具有相當音樂天賦的人，還得加上對唱念有多年累積的經驗，才能或多或少說出其中的奧妙，決不是一章短短的文字所能道出其萬一的。這裡，我只能把有關這一方面的必要常識，作一粗淺的介紹。如果要作較深入的研究，還得靠個人不斷地鑽研和努力，多聽、多學、多記腔、多比較、多體會、多討論，更得多向高明的善歌者請益。

第一節　音樂入門知識

唱腔是離不開音符的，因之也就離不開基本樂理，具備一點這方面的知識該是必要的。高子銘氏現代國樂一書，根據現代西洋樂理來討論國樂，頗簡明扼要，下面所述卽節錄自該書現代國樂知識一章：

拍節關念

「凡是屬於從事現代國樂的一份子，專門職業也好，業餘也好，不管是什麼身份，什麼階層，無論是老師、學生、團長、團員或指揮，都得具備下列的基本知識，同時也是訓練國樂人才的必備教材。

(一)拍節觀念——無論學西樂、學國樂，都得有拍節觀念。有了拍節觀念，才算是有了音樂基礎。拍節就是拍子的節奏，可以說就是音樂的靈魂。假如音樂沒有拍節，就等於音樂沒有靈魂一樣。那麼什麼叫做拍子呢？拍子（Tempo），就是曲譜上面分了若干小節，每小節若有兩拍，叫做二分之二（2/2），或四分之二（2/4）拍子，如有四拍，就叫做四分之四（4/4）拍子。其餘四分之三（3/4），四分之五（5/4），八分之三（3/8），八分之六（6/8）等拍子均可類推。什麼又叫做節奏呢？節奏（Rhy-thm），就是拍子輕重的表現。譬如四分之二，必定第一拍重，第二拍輕。四分之三，就是第一拍重，第二三拍輕。四分之四，就是第一拍重，第二拍輕，第三拍次重，第四拍又輕。所以由

中篇　唱念法

於拍子的輕重，才能使節奏顯明。舉例如跳舞會，就全靠音樂的

節奏，如節奏不顯明，就無從舉步了。

(二)音程觀念——音程，就是音的距離的路程，例如從Do到Re，叫做

二度音程；從Do到Mi，叫做三度音程。因有半音的關係，所以又

有大小及長短之分。就是說此音程內有一個半音，就算是小或短

，如無半音，就算是大或長。增四度和完全四度（又叫純四度）

，也是有無半音的同樣道理。完全五度（又叫純五度），減五度

，則稍有出入，就是完全五度裡面有三全音一半音，如Do到Sol。

減五度裡面有二全音二半音，如Si到Fa。餘如長（或大）六度

，含四全音一半音，如Do到La。短（或小）六度，含三全音二半音

，如Mi到Do。完全八度，含五全音二半音，如Do到Do。

(三)音階觀念——音階（Scale），就是音的臺階，要全靠耳朵去聽

了。學音樂，耳朵要靈敏，無論是聲樂，器樂，所發出來的音，

是樂音，噪音，是準，是不準，全要依賴一付耳朵去辨別它，假

如辨別的對，就算是有了音階觀念。這一個觀念與拍節觀念有着同樣的重要，所以各音樂學校，各音樂科系，各音樂訓練班，都設有練耳課程，就是專練耳朵的一門功課。我們也許看到或聽到過，無論多麼成名的歌唱家，在練聲的時候，總是先唱幾遍音階。

（按：國劇術語「荒腔」，就是指缺乏這一觀念，唱不準音階。）

那麼學國樂也需要音階觀念嗎？當然需要，有了音階觀念，才會自己調音，調弦，才能吹出，拉出或彈出準確的音來。假若有了音階觀念，自己發出來的音，有的不準，自己能夠辨別出來，糾正後再去埋頭苦練，否則就永遠不會進步的。

(四)視譜常識——從前的絲竹班子，旣是口授，就得背譜。每個曲子，都背過了，而且背得爛熟以後才上樂器，所以他們不需要視譜常識。現在我們對國樂研究，需要趕上時代，就應該有視譜的常識。同時也不必那麼傻了，你想背過一個譜子多麼苦呀！而且多

麼慢呀！把時間白花在背譜上面，那眞寃枉！因此，我們建立了視奏制度，所以必須要有視譜的常識。（按：這裡只是指器樂的演奏，在國劇歌唱中却決不能採用視譜法來唱的，甚至在歌唱時腦子裡都不能有譜子的觀念。不過，具備認識簡譜的知識還是必要的，一方面它能幫助我們去學腔，任何一句長腔或新腔，用音符去把它紀錄下來，就沒有什麼神奇可言了。他方面，它能幫助我們記腔，一段唱腔，只要記住幾個主要的音符，就不致於因長久不唱而發生遺忘或唱錯工尺的毛病。）

這裡說的視譜，是視五線譜，是視簡譜，不是視工尺譜。在三十年前劉天華時代，雖然也用五線譜，但仍以工尺譜為主。在二十年前，中央電台音樂組，就開始不用工尺譜了。工尺譜雖然不用，我們應該曉得它，茲附錄對照表如下：

工尺譜簡譜和西譜對照表

音的表情

工尺譜與簡譜和西譜對照表

工尺	簡譜	西譜
合	5	Sol
四	6	La
一	7	Si
上	1	Do
尺	2	Re
工	3	Mi
凡	4	Fa
六	5	Sol
五	6	La
乙	7	Si
仕	1	Do
伬	2	Re
仜	3	Mi
伬	4	Fa
伍	5	Sol
亿	6	La
生	7	Si
	1	Do

（下略）

在西洋樂理中，「音的表情」也是非常重要的，高氏沒有提到，現節錄開明書店音樂入門一書中音的表情一章如後，以作補充：

「……音符雖然不能告訴我們甚麼話，而只有高低強弱長短的區別；但也能表出一種感情，使我們聽了如同說話一樣。這話叫做"音語"（music idiom）。這是一種世界語，不須翻譯，無論何國人都聽得懂。它的幼稚時代，便是笑，叫，嘆，哭。一個外國人說話，沒有學過這外國語的人聽不懂。但一個外國人笑，叫，嘆，哭，誰都懂得他是歡

喜，驚恐，憂愁或悲哀。音樂是由笑，叫，嘆，哭進步而成的，所表出的感情自然更為精密，詳細而複雜。讀者要練習〝音語〞，可先從下列兩個簡單樂句入手：

(一) 1 2 3 4 5 6 7 i —

(二) i 7 6 5 4 3 2 1 —

這只是音階的上行與下行，各字的強弱長短都沒有甚麼區別，可謂簡單之極了。然而正確地唱一遍看，也能表出一種感情。(一)使人聽了興奮。好比前進，好比日出。(二)使人聽了消沉，好比退省，好比日暮。現在試把這兩樂句略微改變一下：

(一) 1 3 5 i —

(二) i 5 3 1 —

這兩樂句和前兩樂句相似，不過接續進行改了跳躍進行。其所表現的感情也大致相似；但是比前更加豪爽。(一)好比乘風破浪，好比雲破月來。(二)好比一瀉千里，好比煙收雲散。

（中略）

再舉一例，以幫助讀者的聽辨音語：

$$\underline{5} \mid \underline{1\cdot1}\ \underline{13} \mid \underline{2\cdot1}\ \underline{23} \mid 11\ 35 \mid 6\cdot$$

$$6 \mid \underline{5\cdot3}\ \underline{31} \mid \underline{2\cdot1}\ \underline{23} \mid \underline{1\cdot6}\ \underline{65} \mid 1\cdot$$

$$6\cdot \mid \underline{5\cdot3}\ \underline{31} \mid \underline{2\cdot1}\ \underline{26} \mid \underline{5\cdot3}\ \underline{35} \mid 6\cdot$$

$$\dot{1} \mid \underline{5\cdot3}\ \underline{31} \mid \underline{2\cdot1}\ \underline{23} \mid \underline{1\cdot6}\ \underline{65} \mid 1\cdot$$

這曲給人最初印象，是哀愁，婉轉，而又甘美。細味起來，好比兩人的問答：第一行，好像一個人發問，彷彿其人懷着滿腔憂疑，叩問另一人〝人生究竟是甚樣的呀？〞第二行，好像另一人回答，詞嚴義正，彷彿對他說〝人生本來如此，無庸懷疑。〞第三行，好像那人不能悅服，又提出疑問來反駁，彷彿說〝那末……難道也這樣的麼？〞第四行，

另一人加強語氣，誠切懇摯地勸慰他，彷彿說＂這是天經地義，你可安心立命。＂這樣地起承轉合，一場問答就圓滿地結束。

如上所述，可知音樂自己有一種語言，能告訴人種種意味。讀者欲習音樂，必須理解這種語言。這種語言不像英語可由教科書學習。耳聰的人，不學自會。其次一經指點，便可頓悟。臨末且講一段古事。有一天早晨，孔子坐在堂上。他的弟子顏淵侍立在側。聽見牆外有一個女人的哭聲，非常悲哀。顏淵說：＂這女人不但為死別而哭，又為生離而哭呢。＂孔子說：＂你何以知道？＂顏淵說：＂因為這哭聲很像桓山的鳥的鳴聲。＂孔子說：＂桓山的鳥甚樣呢？＂顏淵說：＂桓山的鳥生了四個兒子，毛羽已經長成，將要分飛四海去。母鳥哀鳴而送別牠們，因為牠們是一去不復返的。＂孔子派人去問那哭的女人。問的人回來說：＂她的丈夫死了，家裡很窮，只得賣掉她的兒子來斂葬她的丈夫。現在她正在同兒子相別。＂孔子便稱讚顏淵的聰穎。（事見說苑）

由這古事，可知不但人的哭聲有表情，連鳥的鳴聲也有表情。由笑

簡譜常識補充

叫嘆哭進步而成的音樂，有表情，有樂語更是當然的事。

「一個純粹的樂音，如能集中感情的力量，勝過幾頁文章。」這句

名言，把「音的表情」涵義，一語道破。

高子明氏雖曾提到「視譜常識」，但語焉不詳，茲再作補充。

「注音符號」和「簡譜」是今日學習和研究國劇唱念的兩大優良工

具。掌握了這兩柄鑰匙，對於國劇音韻和唱念，不但易於入門，而且可

以升堂入室。過去的老先生們靠着反切法和工尺譜來摸索，真不知走了

多少冤枉路。

現代研究西洋音樂的人都看不起簡譜，認爲它是早已落伍的東西。

固然，簡譜的表達程度趕不上五線譜。但是我國古典戲曲的歌唱，沒有

和聲，視唱等問題，簡譜已經很夠用了，而且簡譜比較容易學，也比較

容易用來速記腔調。

在樂譜中用來表示樂音的高低和歷時長短的記號叫做「音符」。簡

譜中的音符是用亞拉伯數目字來表示的，按音符的性質和拍子，可分爲

下列幾種：

(一)單純音符——可分為六種：①全音符，如：｜5……｜，歷時四拍。②二分音符，如：｜5—｜，歷時兩拍，即全音符的$\frac{1}{2}$。③四分音符，如：｜5｜，歷時一拍，即全音符的$\frac{1}{4}$。④八分音符，如：｜5｜，歷時半拍，即全音符的$\frac{1}{8}$。⑤十六分音符，歷時$\frac{1}{4}$拍，即全音符的$\frac{1}{16}$。⑥三十二分音符，歷時$\frac{1}{8}$拍，即全音符的$\frac{1}{32}$。下面是一張對照表：

全音符	二分音符	四分音符	八分音符	十六分音符	三十二分音符
四拍	二拍	一拍	半拍	四分之一拍	八分之一拍
｜5———｜	｜5—｜5—｜	｜5｜5｜5｜5｜			

(二)加點音符——就是在單純音符的右邊加上一小點，表示延長那個單純音符的時間的$\frac{1}{2}$。例如：｜5———·—｜，即等於｜5———5—｜，也就是本來為四拍，加點後就成為六拍了，

餘可類推。

(三)休止符——用來表示默止時間的長短，也分為六種：①全休止符，如：｜０———｜或｜０００００｜，休止時間為四拍（其時值和單純音符同，以下從略）。②二分休止符，如：｜０——｜或｜００—｜。③四分休止符，如：｜０—｜。④八分休止符，如：｜０｜。⑤十六分休止符，如：｜０｜。⑥三十二分休止符，如：｜０｜。

(四)加點休止符——即在休止符的右邊加一小點，其樂理和加點音符相同，不贅。

在簡譜上，單縱線和單線之間叫做小節，複縱線和複縱線之間叫做小段。每一小段可含許多小節，但在一小段中的每個小節，其拍子的數目都是相同的。

寫在譜子前或小段前的分子符號，表示每小節含有幾拍和以幾分音符當作一拍。例如 2/4，上面的 2 字即表示每小節為二拍；下面的 4，

休止符

加點休止符

小節

小段

拍子

連音線

即表以四分音符當作一拍。

拍子雖有各種形式，通常用的有下列幾種：

屬於二拍子的有：$\frac{2}{2}$　$\frac{2}{4}$

屬於三拍子的有：$\frac{3}{4}$　$\frac{3}{8}$

屬於四拍子的有：$\frac{4}{4}$　$\frac{4}{8}$

屬於六拍子的有：$\frac{6}{4}$　$\frac{6}{8}$

至於在國劇中常用的只有①$\frac{1}{4}$拍（即有板無眼）。②$\frac{2}{2}$或$\frac{2}{4}$

拍（即一板一眼）。③$\frac{4}{4}$拍（即一板三眼）。

在西樂簡譜中，還有許多樂號如#（高半音）、b（低半音）、f

（強）、p（弱）等等，在國劇唱譜中大都用不着。用得着的是連音線：

「﹏」：連音線，表示主音延長，如：$\underline{3\ 3}\,|\,\underline{3\ 2}\,|$ 或 $\underline{2 = = |\,2}$

。在唱時以主音均勻唱出，不要有突音或變音現象。再如

$\underline{3\ 2\ \ 35}\,|\,\underline{61\ \ 5}\,|$ 或 $\underline{7\ \ 6\ 72\ \ 6}\,|\,6$，連線以下雖音符

不同，也要將連線下的各音符連貫唱出，不得間斷或停頓。

此外，國劇唱譜中，有時幷將板眼符號加上，一般用的有：

「×」：表示板。

「•」：表示頭眼。

「。」：表示中眼。

「△」：表示末眼。

國劇唱腔中的裝飾音，現在多用小音符（卽西樂中的倚音）加在音符上方左右角來表示。例如夏山樓主唱舉鼎觀畫的二黃倒板：

$$3\,3. \quad \overset{3}{2}\,\overset{3}{2}\,\overset{3}{2}.1 \quad \underline{6\,0}\,(2\,1\,6\,6\,7\,6)\,\underline{1\,2}. \quad \overset{3}{2}\,\overset{3}{2}\,\overset{3}{2}.3 \quad 4\quad 3\;-\;3\quad 2$$

珠淚　　　　　滾滾

第二節　國劇腔調的特色

二黃和西皮的結合——國劇腔調中雖然也包括吹腔（如奇雙會等），民歌（如小放牛等），銀紐絲（如探親相罵等），柳枝（如小上墳等

（右側欄標題）板眼符號　小音符　二黃和西皮的結合

節奏鮮明

個性突出

）、南鑼（如打槓子等），崑腔（如別母亂箭等）等等，但百分之九十以上的腔調都以二黃西皮爲主。就我國戲曲音樂言，能夠把二黃西皮兩種來源不同的腔調結合到一塊，而且使男聲和女聲可以用同一調門來對唱，只有國劇處理得最成功。例如南戲中的襄陽（即西皮）調，旦角比生角要高八度。越劇、評劇、梆子等直到現在也還不能把男聲和女聲湊到一起。

節奏鮮明──國劇的腔調，在基本上是明朗爽快，節奏鮮明，容易使聽者興奮，始終保留了民間通俗藝術的特色，不像過份宮廷化了的崑腔那樣使人感到沉悶。至於國劇腔調的拍子歷時，也是很特殊的，它是有規則的自由＂，常隨着人物性格和戲劇情緒而作有限度的伸縮，是不能用節拍機來衡量的，這一特點也豐富了國劇腔調的變化性和靈活性。

腔調個性的突出──國劇唱腔的旋律，只適合於獨唱，決不能用來齊唱或合唱。因此，它的個性特別強。在同一齣老戲中，儘管各派唱詞、板位、唱腔都大致相同，但某一派的唱腔就有某一派的個性（也可以

腔格隨行當而異

受唱詞結構影響

說是特點），雖然這種個性的形成只是少數音符的更動，却能使人一聽即知它是那一派的唱腔。在一段唱詞中，如果以甲派的唱腔爲主，中間那怕是只摻雜了一句乙派唱腔，聽起來也會感到不倫不類。而且這種個性的突出，完全由於唱腔本身少數音符的變動所致，并不是由於唱者的工力高下而顯露其差異。

腔調因行當而異——國劇中的生旦淨丑老旦小生等都各有其本行的腔調，也就是各行有各行一定的腔格，不能隨意挪用。不過，經過消化後，移用別行的腔調到本行的腔調中，只要痕跡不顯著，就不算是出了規矩，例如譚派老生的唱腔，就有不少是從淨旦唱腔中化出來的。

腔調與唱詞——國劇是先有唱詞而後譜腔的。國劇唱詞多爲七字句或十字句，上下句反復相連，上句用仄韻，下句用平韻。七字句的唱法，多爲二二三。就是說，先唱兩個字停一停，接唱兩個字又停一停，再唱三個字，加胡琴過門（也可以不加過門），再唱下句。十字句的唱法爲三三四，先唱頭三字，再唱次三字，然後唱四個字。這種詞句上的

結構，脫胎於舊詩五言句七言句的形式，雖然限制了腔調上的發展，但經過藝人們長期的鑽研，有的加墊字，有的加襯句，或以腔就字，或選字就腔，在快慢輕重抑揚頓挫之間求變化，於是適當的長短句也能上口，由這一點就可看出國劇中創腔的艱難和偉大。為着更進一步豐富國劇唱腔的旋律和節拍起見，今後怎樣更多運用長短句，擺脫七字句和十字句的束縛，是確實值得研究的。俞大綱先生新編的王魁負桂英一劇，使用了許多四字句、八字句、九字句、十一字句，甚至十三字句，不但增加了唱詞的內在和形式的美，而且譜出的腔也因之婀娜多姿，使得演出效果異常成功。（俞著戲劇縱橫談一書中所載運用廣播功能讓古典劇活起來一文，對於我國戲劇語言的旋律問題有很精闢的見解，可參考。）

　　腔調與四聲──國劇的譜腔不但受到詞句句型的束縛，而且也受到字音四聲的限制。四聲之分是我國語音構成中極重要的一環，它的重要性不下於聲母和韻母，在論四聲一章中我們已詳細地討論過了。譜腔如果不顧到字音的四聲，就會唱出倒字，一有倒字，不論你唱腔如何動聽

板位多變化

，也為識者所不取。所以有人認為譚派唱腔能夠風靡幾十年不衰，主要

原因就是在能以腔就字而不是以字就腔，也就是腔格必求四聲準確，否

則寧可捨了這個腔不用。

　腔調與板位——國劇腔調的種類并不複雜，主要的只有二黃、西皮

、反二黃、反西皮、四平調、南梆子幾種。如果根據胡琴的把式來分別

，則只有二黃（內外空弦為5 2）、反二黃（空弦為15 ）、西皮（空

弦為6 3）、反西皮（空弦為26 ）四種。而且不論何種腔調，每句的

落音（就是末一音）都有一定，不得任意變更。由於有這些傳統格律上

的限制，所以國劇就利用板路上的變化以濟其窮。在我國各種古典戲曲

中，國劇的板位可以說是最複雜多變化的，也是運用得最靈活的。由下

面這張表，我們對於腔調和板路的密切關係，可得到一明確概念：

腔調	二黃		西皮		反二黃	四平	南梆子	反西皮
	慢三眼	快三眼	慢三眼	快三眼	慢三眼	三眼板	三眼板	原板
	倒板	搖板	倒板	搖板	倒板	一眼板	一眼板	二六
	廻龍	散板	原板	流水	原板	倒板	倒板	倒板
	原板	碰板	二六	散板	搖板			搖板
	垛板	二六快板	頂板		快三眼			
	散板緊打慢唱		散板緊打慢唱		倒板原與二黃倒板相同但以後不同			

板位變，節奏當然跟着變，因之腔調旋律所表達的感情和韻味也就自然不同。

腔調與表情——

①二黃可用來表達各種感情，但大體上，它的節奏

胡琴的墊托

比較緩慢，端莊凝重的成份居多，表達輕快、激動、和喜悅的感情，趨不上西皮，但它的深厚之處，却非西皮可及。②西皮的表情能力很強，任何戲裡却可以用，它的節奏能緊能慢，無論爲悲、爲喜、爲恨、爲愛、爲莊、爲諧，都可以勝任愉快。③反二黃大都是用來表達悲痛的感情，如生角的碰碑，旦角的祭江等，很少例外。④反西皮也大都是用來表達悲哀或作泣訴之用，如魚藏劍、連營寨等（反西皮與旦角之西皮二六很相似，據說是譚鑫培從旦角的二六改造而成的）。⑤四平調脫胎於吹腔，原來是由笛子伴奏的，也可以用來表達多方面的感情，如戲鳳中表調笑，殺媳中表憤恨，瓊林宴書房一段表悲苦，出箱時兼表滑稽，但大體上仍以風流瀟洒，流暢娟媚爲主。⑥南梆子是用京胡唱梆子，可以隸屬於西皮，因爲兩者性質是相同的。

腔調與胡琴──國劇中胡琴的小過門及墊音，和唱腔也有極密切的關係。小過門墊得好不好，甚至一兩個音符的變動和尺寸的稍快稍慢，都會影響唱腔的韻味和節拍。所以會譜腔的多是連胡琴的小過門及墊音

也一塊兒譜出來。例如馬派或麒派唱腔的胡琴墊音，如用來伴奏譚余派的唱腔，使人聽起來會感到不夠味，反之亦然。這不是操琴者的琴藝問題，而是腔格不同的緣故。換言之，就是胡琴的格調要和唱腔的格調一致，才能配合唱腔的個性和特點。

第三節　唱腔的分析和比較

國劇一向是沒有固定的唱譜的，坊間出版的各種國劇簡譜或工尺譜，都是後人根據名演員唱片或錄音帶所譜出，并不是準譜。所以國劇唱腔的學習，除了靠老師的口傳心授以外，就只有從唱片和錄音帶中去鑽研了。尤其是研究已故名演員的唱法，更要依靠唱片或錄音帶。不過，向唱片和錄音帶學習，也還是有方法的，并不是隨隨便便跟着哼哼就可得到益處。當然，每個人的領悟力不同，各人可自己去找到最適合他自己的方法。本節所述，只是把我個人的學習方法提供出來作為參考。

唱腔的分析——我聽唱片，首先是把那一段的重要唱腔用簡譜譜出來。力求準確，力求不讓任何一個樂音溜走。如果別人曾經譜過的話，

就用別人的譜子來對照一下，看有沒有錯誤和遺漏的地方。每個人的聽覺感度和音樂修養不同，有的人聽覺靈敏，音樂素養高，常常連極輕微的裝飾音也聽得出來。比方說，某個腔的旋律原來包括十個強弱不同的樂音，他可以馬上聽出九個或十個，但你卻只能聽出八個或九個，雖然只差一個樂音，而這一個樂音卻往往是關鍵的所在。如果你不聚精會神地譜下來，純憑耳朵像聽普通說話的聲音去聽，也許就只能聽到七八個明顯的強音了。當然，紀錄唱腔是需要付出相當的精力和時間的。而有些人的唱片，如譚鑫培、余叔岩等人的唱腔尤其難譜。每多聽幾遍，譜子就得修改一次，而隔了相當的時間再去聽，譜子又得再修改，這因為他們的唱腔太細緻，工力太深厚，不經過較長時期的玩味和體念，不容易領會到他們那種玲瓏飄逸，煙雲一片的半音、裝飾音以及意味無盡的餘音或顫音（不是抖音）；尤其是他們有時在一個樂音之前加上一個「ㄈ」音等等。

整段唱腔譜出以後，我常用有音無字的哼法，把它的旋律輕哼細味

，從純音樂方面去體會它的音樂表情，然後再配上唱詞來哼唱。當然，國劇是決不能採用視譜法對着譜子來唱的，譜子只能作爲在學習和研究時幫助分析和記憶之用。因爲國劇唱腔的精華，不在於「大同」而在於「小異」，一兩個樂音增加或抽掉，或把位置互易，就可以使一句唱腔的格調和韻味全變。必需聚精會神，才能唱出韻味，哪還有精力去顧到譜子。

唱腔的比較——唱腔必須經過比較，才能顯出特色或優劣。可從兩方面來研究。一方面是專就某一人所唱調同戲不同的唱片來比較。譬如：在余叔岩唱片集中，唱二黃慢三眼的共有沙橋餞別、上天台、捉放宿店和洪羊洞四段，除了宿店唱詞是二二三的七字句外，其餘三段的唱詞結構都是三三四的十字句，現在我把這四段第一句的句末大腔的簡譜，同列如下作一比較及分析：

沙橋餞別：

長壽縣遷曾聖廟圖

大 唐　　國

號

歸

職　告

林

照　下　…　血　用　心　盡

6 61 23 16 ⁵3(612 | 36) 33 2321 650

6·1 23 76 | 5·6 | 76 2 6276 5765 | 3·5

6535 61 212 32 | 67 1 7276 56 | 6·5

2 2 765 3·5 675 | (6 65) 1·3 2·321 6(15

2·1 11 12 | 5 50 21 | ⁵32

671 7276 56 65 | 66 | 6

上面雖只是四個短短的半句腔譜，但若仔細加以比較分析，也可以

發現不少精微之處。

　沙橋饑別和上天台中這兩個腔的差別很微：沙橋中的"大"字，余

氏用了5.3，上台天中的"告"字則用了5.7；沙橋中的"國"字，用

了61（國字是入聲字，故低唱）而以5收尾，上天台中的"歸"字，

用了33（歸字是陰平字，故高唱）而以6收尾。除了這幾點很細微的

區別外，其餘的腔完全相同。沙橋中的主角是唐太宗李世民，上天台中

的主角是漢光武劉秀。兩人都是帝王身份，所以余叔岩用了同樣的沉着

從容而不花梢的腔。一般的唱法，在上天台中"告職歸林"後幷不要腔

而緊接下句"你本是"，徐氏在"林"字之後加腔，可能是爲了遷就唱

片時間，但也可能是爲了這一段唱詞很短，特意在此用一較長的腔，襯

托出帝王沉着的態度。這個腔除了在沙橋和上天台中出現外，我還不會

在別的戲中發現過，它最突出的地方是

$$\underline{\underline{72}} \quad \underline{\underline{6276}} \quad \underline{5} \; \underline{65} \quad \underline{3.5} \; | \; \underline{65} \quad \underline{60}$$

把它和捉放宿店中的

762　6276　5765　｜　3·5　｜　6535　61

一比，很明顯地可看出｜余氏是把宿店中的這個腔抽掉了幾個工尺而創造出來的。他從｜762抽去了6而改成｜72，從｜5765抽去了7而改成565，從6535抽去了53而改成65，把61的1抽掉，換上一個休止符作一小停頓。僅僅是幾個簡單工尺的省略，而整個腔的表情和韻味全變。宿店中的那個腔，不但工尺較密而且是用一口氣唱出，充分表達了小縣官陳宮在深夜裡自怨自艾和憤慨的心情。如果把陳宮這個比較花梢的腔移到沙橋或上天台中去用，就和劇中人的身份和當時的感情不符了。

洪羊洞中楊延昭病重時所唱的這個腔，除了尾腔

7276　56　65　｜　6

和前述的三個腔相同外，其餘的腔都大不相同，而且只用五板（前述三個腔都是七板），表達出一種欲振乏力，無可奈何的感傷之情。

又余叔岩的二黃慢三眼，以2或一收尾的小腔，他常在後面加上幾個輕微的小音，有如餘波盪漾，已成為余派唱腔的獨特風格，也可以從他的唱腔比較中去找出規律來，例如：

沙橋餞別：

$$\underline{2\,1}\quad \overset{\overset{\frown}{}}{3\,0}\quad | \quad \underline{6\,1}\quad \overset{\frown}{\dot{3}} \quad | \quad 2 \quad \underline{2\,2\,2\,2}$$

提　　　　　龍　　　筆

$$\underline{3\,3}\quad \underline{2\,0}\quad \underline{6\,1}\quad |\quad \underline{1\,6\,1}\quad |\quad \underline{2\,2}\quad \underline{2\,3}\quad \underline{1\,2}\quad \underline{5\,6}\quad |\quad 1\quad \underline{1\,2\,1\,2}$$

寶　　　　　　　　　文

上天台：

雜曲子……隨在歌唱中加進小曲相似的樂音，這種樂音稱「雜曲子」，大約在唐代初期就已流行，到三變以後，更成為一種主要的歌唱形式，其中以變文的唱法最為普及，是由文詞和樂曲配合而成的。

（略）

姚　皇兄　　　休得要　　　楊家

嘆　　　投末主

，但不知他是否學的不仔細？或者是有意改腔？他把第一句句末的長腔

唱成

```
  53  63  53
  大      每

  53        0    |    0    |   61  2321  650

  61  23  76  56  |  71  7176  565  3.5
  號

  65  60  212  32  |  671  7276  56  65

  656  65  (— —) ……
```

粗聽之下，陳氏所唱似乎和余氏的唱法很像。但經過仔細比較後，

就可聽出陳大濩把 "號" 字後面的 72 6276 唱成 71 7176 ，又把

21 32 唱成了 212 32。一經對比，優劣立見。余氏的 72 6276 是

一個節奏鮮明的腔，用在七板中的第四板，有承上啟下的作用，是傳統

唱法的正格。陳氏的 71 7176 是一個比較軟的腔，只適宜用在行腔快

要結束的地方（例如第六板的 671 7276 ），他把它用在第四板，使人聽起來以為是快要結束了。余氏的 21 32 ，非常古樸從容，雖然只是四個簡單的工尺，顯然經過苦心設計，因為在它前面的 565 3·5 65 中 60 是一個經過簡化的樸腔，為了呼應和保持風格的一致，在 21 32 用在這裡，雖然只是不應濫加工尺的。但陳氏却把宿店中的 212 32 用在這裡，因為工尺較密而且是一氣呵成，就只是多了一個 2 ，但和這句整個唱腔的旋律不協調，使人聽起來覺得有點油。可是，在宿店中的那個長腔，能用 212 32 而不能用 21 32 ，國劇唱腔的變化，真是太微妙了。

把老輩名演員的唱腔加以分析和比較，我認為是一件非常有價值的研究工作，它不但能使你體會到他們創腔的技巧和苦心設計，而且可提高你對於唱腔的欣賞力。比如我從前聽譚鑫培和余叔岩的唱片，雖然覺得好，但說不出好在哪裡，近年經過分析和比較後，才漸能領略到他們高明和精微的地方。

在唱腔的研究上，還有一點非常重要，那就是要能區別「好腔」和

好腔和花腔的區別

腔的吸收

「花腔」。戲曲中的一切部門都是以表達劇情爲主的，唱腔決不能只顧到悅耳動聽，還必須要能把劇中人的心情表達出來。因此，凡合於劇情，合於人物性格和身份的唱腔是「花腔」；不合於劇情，不合於人物性格和身份的唱腔是「好腔」，是賣弄。有很多唱腔，在某一齣戲中也許是最好和最合適的，但對另一齣戲而言，也許是最不好和最不合適的。所以一齣戲有一齣戲的唱腔安排，也就是要根據劇情和唱詞的需要來安排，決不能生硬地亂搬亂用。甚至於胡琴的花過門，也不能忽視劇情和劇中人的情緒而胡亂運用。如果演員費了很大的力氣剛唱過一句沉痛悲哀的腔，琴師爲了要表現他的技巧，不顧劇情而挿入一節拖上七八板或甚至十幾板的花過門，縱然能獲得掌聲，卻將舞台上的整個悲哀氣氛破壞無遺，自然更談不上產生任何幫助烘托感情的作用了。

可是，國劇唱腔是向來不反對吸收的，要能吸收才能創造新腔。但吸收并不是把別人的腔調搬過來硬套在自己的戲裡，而是要把它溶化在自己的唱法。例如譚鑫培就最擅於吸收，他的唱腔眞可以說是兼收并蓄

，自成一家。但他吸收得最多的是青衣腔，青衣腔幫助了他的老生腔的

創新，而譚腔又轉過來爲後輩青衣腔開了很多訣竅。比如從前青衣的快

板就沒有像老生那麼快的。現在，青衣的快板也可以唱得很快（如武家

坡中的快板對唱），而且青衣中的要着板唱，搶着板唱，閃着板唱等等

唱法，可以說是都受了譚腔的影響。譚腔雖然繁密翻新，但他的每個腔

却都能配合劇情，決不是胡耍花腔。

最後，我再引錄兩段前人之作以結束本章。

明東山釣史（姓名待考）在所作九宮譜定總論一書中曾提到創腔的

原則，頗扼要中肯，在今天也還是可以適用的，他說：

「腔不知何自來？從板而生，從字而變，因時以爲好，古與今不同

尚，惟審者之裁取之，改舊作新，翻繁作簡，既貴清圓，尤妙閃賺，腔

裹字則肉多，字矯腔則爲骨勝，總期停勻適聽。近又貴軟綿幽細，呼吸

跌宕，高裂爲能，所謂時也。」

民國六年，陳彥衡氏曾作過一本說譚，而且曾把譚鑫培的唱腔用工

尺譜成專書。他有一段話，說得很好：

「聲調本乎工尺，能知工尺，然後可以言聲調。鑫培於聲調極繁促時，皆能引宮刻羽，不爽毫厘，非熟於工尺者不能臻此境。然工尺特聲調之標準，苟無眞氣行乎其間，則聲調反爲之累。夫氣，音之帥也，氣粗則音浮，氣弱則音薄，氣濁則音滯，氣散則音竭。鑫培神明於養氣之訣，故其承接收放，頓挫抑揚，圓轉自如，出神入化，晚年歌聲淸朗，如出金石，足證頤養功深，蓋藝也近乎道矣。」

第十二章　虛音的墊用

在國劇的唱念中，有時爲了幫助行腔使調，有時爲了幫助吐字有力達遠，有時爲了幫助表達語氣和感情，常常在唱詞的中際或句尾，或在念白中的句尾，墊上一個虛音。一般都叫它爲墊字，在文字上用呃、嚘呐、哪、哇、吔、呀等字來表示。其實這幾個字本身幷無意義，只是代表幾個近似的音。如果要正確地表示這類虛音，仍得仰仗注音符號。

在生活語言中，我們也常會在語句的末尾墊上一個虛音以表達不同的語氣，這本是人類語言中的自然現象，幷不是國劇唱念中特有的情形。但是在語句中際墊用虛音，只有在國劇的歌唱中才能發現；在念白或生活語言中的虛音，通常限於句尾。

虛音在國劇的唱念中，好比藥中的甘草，到處可以發現，是一個很值得重視的問題。佃過去却很少有人作過專題的討論。

虛音的發生，是口腔內的發音器官（主要是舌）就着上面一個字的

虛音的聲母和韻母

韻母為さ的虛音

韻尾，因利乘便而自然地墊念出來的。也就是某類韻母的後面只能墊念

某類的虛音，是有規律可循而不是可以任意亂墊的。否則念起來或聽起

來都會感到彆扭和不自然。

虛音既然是語言中的自然現象，照說應該不會產生發音上的錯誤，

可是如果把上一字的韻母念錯，虛音自然也就會跟着墊錯了。

國劇唱念中的虛音，可分為兩類：

甲類——兀さ、ㄋさ、ㄨさ、ㄧさ、ㄖさ。（多用於唱中）

乙類——兀ㄚ、ㄋㄚ、ㄨㄚ、ㄧㄚ、ㄖㄚ。（多用於白中）

下面先分析韻母為さ的虛音：

兀さ（呃、嚙）——這個虛音只能墊在兀韻母（江陽轍）和ㄥ韻母

（東中轍）之後。例如：

「怕將（ㄐㄧㄤ）（呃）來老天爺無有果報」（余叔岩唱片狀元譜唱詞，將

字為江陽轍）。

「眞可嘆焦孟（呃）將命喪番營」（余片洪羊洞唱詞，孟字爲東

中轍）。

ㄋㄜ（吶）——這個虛音只能墊在ㄣ韻母（人辰轍）和ㄢ韻母

（言前轍）之後。例如：

「聽他言嚇得我心（吶）驚膽怕」（余片捉放曹唱詞，心字爲人

辰轍）。

「却原（吶）來賊是個無義的寃家」（余片捉放曹唱詞，原字爲

言前轍）。

ㄨㄜ（有音無字，普通以哇字表示之）——這個虛音只能墊在ㄨ（

姑蘇轍）、ㄠ（遙條轍）、ㄡ（由求轍）、ㄛ（梭坡轍）四個韻母之後

。例如：

「好言語勸不醒蠢牛木（哇）馬」（余片捉放曹唱詞，木字爲姑

蘇轍）。

「官封到武鄉侯（哇）」（余片空城計唱詞，侯字爲由求轍）。

「日月輪流催曉（ㄒㄧㄠ）箭」（余片魚藏劍唱詞，曉字為遙條轍。

「昨夜晚吃酒醉和（ㄏㄨㄛ）衣而臥」（余片慶頂珠唱詞，和字為梭坡轍）。

ㄧㄝ（迭）──這個虛音只能墊在ㄚ（發花轍）、ㄧ（一七轍）、ㄩ（姑蘇轍）、ㄞ（懷來轍）、ㄝ（ 斜轍）、ㄟ（灰堆轍）六個韻母之後。例如：

「却原來賊是個無義（ㄧㄝ）的寃家」（余片捉放曹唱詞，義字為一七轍）。

「既同心共大事必須要勸解於他（ㄊㄧㄝ）」（余片捉放曹唱詞，他字為發花轍）。

「出莊來（ㄌㄞㄝ）殺老丈是何根芽」（余片捉放曹唱詞，來字為懷來轍）。

「卑（ㄅㄟㄝ）人言來你是聽」（余片搜孤救孤唱詞，卑字為灰堆轍）。

「眼睜睜有何人去（吒）把紙燒」（余片狀元譜唱詞，去字爲姑蘇轍）。

「實實的難壞了我小莫成，老爺（吒）」（余片一捧雪唱詞，爺字爲乜斜轍）。

ㄝ（噫、喏）──這個虛音只能墊在空韻帀（卫ち厶虫彳尸囗）及儿韻母（帀儿均屬一七轍）之後。此外，在姑蘇轍中由虫彳尸囗和凵接合的上口字（參看本書論上口字一章中的第二類上口字），也只能用這個虛音來墊。例如：

「我面前缺少個知（噫）音的人」（余片空城計唱詞，知字爲一七轍）。此字如上口讀虫一，則應墊一ㄝ）。

「爲兒（噫）女我也會補路修橋」（余片狀元譜唱詞，兒字爲一七轍）。

「卑人言來你是（噫）聽」（余片搜孤救孤唱詞，是字爲一七轍）。

韻母為ㄚ的虛
音

十三轍轍韻虛
音墊用表

「孤賜你四（ㄙ）（ㄙㄜ）童兒」（余片沙橋餞別唱詞，四字為一七轍）。

「哀求娘子（ㄗ）（ㄗㄜ）捨親生」（余片搜孤救孤唱詞，子字為一七
轍
）。

「殺豬（ㄓㄨ）（ㄓㄜ）沽酒款待於他」（余片捉放曹唱詞，豬字為姑蘇轍
）。

以上是多用於唱中以ㄜ為韻母的五個虛音，至於多用於念白中以ㄚ
為韻母的虛音，也有ㄙㄨㄚ、ㄋㄚ、ㄨㄚ、一ㄚ、ㄖㄚ五個。例如：

「好一個大膽的馬謖（哇）」，「天（哪）」，「苦（哇）」，
「走（哇）」，「兒（啊）」，「妻（呀）」，「娘（嚰）」等等。

但在某些情況下，在念白中，也有墊用ㄜ韻母的虛音的。例如：

「沉香、秋兒、嗳、兒（嚰）」，「夫人（吶）」，「娘（呃）
」，「馬來（些）」等等。

下面是總括前述所製的一張十三轍轍韻虛音墊用表：

轍別	韻母	墊音		音
東中	ㄨㄥ	兀ㄜ	兀ㄚ	呃·囔
江陽	ㄤ			
灰堆	ㄟ	一ㄜ	一ㄚ	吔·呀
懷來	ㄞ			
乜斜	ㄝ			
發花	ㄚ	ㄨㄜ	ㄨㄚ	哇
梭坡	ㄛ·ㄜ			
遙條	ㄠ			
由求	ㄡ	ㄋㄜ	ㄋㄚ	吶·哪
人辰	ㄣ			
言前	ㄢ	ㄨㄜ	ㄨㄚ	哇
姑蘇	ㄩ　ㄨ	一ㄜ　ㄖㄜ	一ㄚ　ㄖㄚ	嗌咾　吔呀／嚤唷
一七	一　ㄦ·	一ㄜ　ㄖㄜ	一ㄚ　ㄖㄚ	嚯咾　吔呀

以上只說明了虛音在「音」的方面的規律，現在我們來看看虛音在「用」的方面是不是也有規律可尋。要研究這一問題，只有從唱片資料中去分析和歸納。

下面是譚鑫培、余叔岩、言菊朋三氏唱片中的墊用虛音情形。（此節應配合唱腔研究，可聽唱片，簡譜從略）。

譚片唱放宿店（二黃慢板、原板。唱詞共十九句）

陳宮心（吶）中亂如麻。

悔不（哇）該隨他人到呂家。

殺猪沽（哇）酒款待於他。

又誰知此賊疑（他）心太（他）大。

一家人俱喪在寶劍之（噫）下。

年邁老丈命（吶）染黃沙。

屈死的寃鬼魂休要怨（吶）咱。

自有那神靈（呃）天地鑒察。

按：這句唱詞中的神靈兩字，如唱成「神靈兒」三字，在文義上是說不過去的。我懷疑譚片中「神靈」二字後面的那個音不是「儿」而是虛音「兀ㄛ」。可是「靈」字是上口字，屬人辰轍讀ㄌㄧㄣ，如墊虛音應該用ㄋㄛ，而譚氏用兀ㄛ，可能是譚氏不把靈字上口而從北平音讀成ㄌㄧㄥ，所以就墊了一個兀ㄛ音，是否如此？因舊唱片錄音技術很差，實在聽不清楚。姑誌於此以待行家考證。言菊朋唱片中，對於這兩個字却是很清楚地唱成「神靈（呐）」，可以參考。

譚片烏盆計（反二黃慢板，唱詞共十六句）：

尊（ㄗㄨㄣ）（呐）一聲老丈細聽開懷。

離城十（ㄕ）（嘻）里太平街。

劉世昌祖居有數（ㄕㄨ）（哇）代。

燒成了烏盆窰中（呃）埋。

可憐我宛仇有三載，有三載，老丈（呃）。

譚片賣馬（西皮慢板、搖板。唱詞共九句）

店（呐）主東帶過了黃驃馬（呔）。

按：此句中的馬字讀ㄇㄚ，後面墊的虛音應該用一ㄜ。但譚片

此句，聽起來只像墊了一個ㄜ音而漏掉了那個一音，是否錄音

太差所致？或是譚氏把一音唱得太輕？或者是另有原因？亦待

行家考證。

兵部（哇）堂王大人相贈與咱。

還你（呃）的店飯錢，無奈何只得來賣（呔）他。

擺一（呔）擺手兒（嘻），你就牽去了罷。

譚片慶頂珠（西皮中三眼、二六。唱詞共十句）：

昨夜晚吃酒醉和（哇）衣而臥。

架上鷄驚醒了夢（嘸）裡南柯。

他叫我把打魚的事（嘻）一旦丟却。

我本當不打魚（呔）關門閉（呐）坐。

清早起開柴扉烏（ㄨˋ ㄟˋ）鴉叫（ㄒㄧㄠˋ ㄨㄞ）過。

飛過來叫過去却是爲（ㄨㄟ）何。

譚片戰太平（西皮倒板、原板、散板、快板。唱詞共十八句）：

嘆英雄失智（ㄓˋ）（ㄒㄧˋ）入羅網。

大將（ㄐㄧㄤ）（ㄜˋ）難免陣頭亡。

早知道采石磯被賊搶（ㄑㄧㄤ）（ㄜˋ）。

我主爺洪福齊（ㄑㄧˊ）（ㄊㄜ）天降。

劉伯溫八卦也平常（ㄔㄤˊ）（ㄜˋ）。

將身兒來在大街（ㄐㄧㄝ）（ㄊㄜ）上。

這一足踏在你地埃塵（ㄔㄣ）（ㄋㄚ）。

你是誰家瘋婆女（ㄋㄩ）（ㄊㄜ）。

按：以下八句快板，一個虛音也沒有用。

譚片四郎探母（西皮慢板、二六。唱詞共十四句）：

我好比籠中鳥有翅難（ㄋㄢˊ）（ㄋㄜ）展。

想當年沙灘會一（吔）血戰。

只（嚏）殺得血（吔）成河屍（嚏）骨堆山。

只（嚏）殺得楊（呃）家將東（呃）逃西散。

只（嚏）殺得衆（呃）兒郎滾下馬鞍。

我被擒改木（哇）易身（吶）脫此難。

將楊（呃）字改木易四配良緣。

譚片桑園寄子（二黃慢板、倒板、廻龍、快三眼。唱詞共九句）

嘆兄（呃）弟遭不幸一（吔）旦喪命。

眼望着孤墳台珠（吔）淚難忍。

見墳台不見人（吶）刀割我心。

叫（哇）一聲同胞弟細（吔）聽兄云。

曾記得弟在世何（哇）等的僥倖（吶）。

料不想身得病一旦喪（呃）命，兄弟喪（呃）命，兄弟（吔）。

余片捉放曹（西皮慢板、二六、搖板。唱詞共十六句）：

聽他言嚇得我心（呐）驚膽怕。

背轉身自（噦）埋怨我自（噦）已作差。

我先前只望他寬宏量（呃）大

却原（呐）來賊是個無（哇）義（吔）的冤家。

這才是花隨水水不能戀（呐）花。

既同（呃）心共大事必須要勸解於他（吔）。

一家人（呐）被你殺也就該罷。

出莊來（吔）殺老丈是何根芽。

好言語勸不醒蠢牛木（哇）馬。

余片捉放宿店（二黃慢板、原板。唱詞共十二句）：

陳宮心（呐）中亂如麻。

呂伯奢可算得義氣（吔）大。

殺猪（噦）沽（哇）酒款待於他。

又誰知此賊的疑心（呐）太（吔）大。

余片魚藏劍（西皮原板、快板、散板。唱詞共十九句）：

日月輪流催曉（哇）箭。

嘆光陰一去不回還（吶）。

余片狀元譜（西皮三眼、唱詞共六句）：

張公道三十五六（哇）子有（哇）靠。

為（吔）兒（噎）女我也曾朝山拜廟。

為兒（噎）女我也曾補路修橋。

怕將（呃）來老天爺無（哇）有果報。

眼睜（吶）睜有何人去（吔）把紙燒。

悔不該棄縣令拋却了烏（哇）紗。

悔不該把家屬一（吔）旦撇下。

屈死的寃鬼魂休要怨（吶）咱。

年邁老丈命（吶）黃沙。

一家人俱喪在寶劍之（噎）下。

青山綠（哇）水常在面前。

他害我滿門（呐）眞悲慘。

實指（噎）望到吳國借兵（呐）轉。

余片空城計（西皮慢板、原板。唱詞共十句）：

我本是臥龍岡散淡（呐）的人。

先帝（咃）爺下南陽（呃）御駕三請。

按：余氏在陽字後所墊的兀ㄜ音，行了一個長腔，但結束時不收ㄜ而再轉韻收兀，也就是這個陽字的韻母改變了三次（即口腔變動三次），首先是兀，墊虛音後變成ㄜ，末了又回到兀。此種情形是否合理？待行家考證。（已故名票陳君謀氏所唱法場換子反二黃「十月懷胎」的胎字拖腔，也有同樣情形）

算就了漢家的業鼎足（哇）三分。

官封到武鄉侯（哇）執掌帥印。

東西戰南北剿博古通（呃）今。

閒無（哇）事在敵樓（哇）我亮一亮琴音。

我面前缺少個知（哩）音的人。

余片慶頂珠（西皮中三眼、二六。唱詞共十句）：

昨夜（哋）晚吃酒醉和（哇）衣而臥

稼場鷄驚醒了夢（呃）裡南柯。

二賢弟在河下相勸於（哋）我。

他叫我把打魚的事（哩）一旦丟却。

我本當不打魚（哋）關門閒坐。

怎奈我家貧窮無（哇）計奈何。

清早起開柴扉烏（哇）鴉叫（哇）過。

飛過來叫過去却是爲（哋）何。

余片烏盆計（二黃原板。唱詞共八句）：

老丈不（哇）必膽怕驚。

我有言來你是（噫）聽。

我忙將樹（噫）枝擺搖（哇）動。

抓一（吔）把沙土揚灰塵。

余片戰太平（二黃倒板、散板。唱詞共八句）：

頭戴（吔）着紫金盔齊眉蓋頂（吶）。

為大將臨陣時（噫）那顧得殘生（吶）。

接過夫人得勝飲（吶）。

余片一捧雪（二黃倒板、原板。唱詞共六句）：

一家人只哭得如酒（哇）醉（吔）。

老爺（吔）。

實實的難壞了小（哇）莫成。

言片捉放曹（西皮慢板、二六、搖板。唱詞共十六句）：

聽他言嚇得我心（吶）驚膽怕。

背轉身自埋怨自（噫）己作差。

我先前祇望他寬宏（呃）量（呃）大。

却原（吶）來賊是個無（哇）義的冤（吶）家。

馬行在夾道內我難（吶）以回馬。

這纏是花隨水水不能夠戀（吶）花。

既同行同大事必須要勸（吶）解於他。

你本是（噫）大義人把事來作差。

呂伯奢與（吔）你（吔）父相（呃）交不（哇）假。

為什麼起疑（吔）心殺他的全家。

一家人（吶）被（吔）你（吔）殺也就該罷。

好言語勸不醒蠢牛木（哇）馬。

言片宿店（二黃慢板、原板。唱詞共十四句）：

陳宮心（吶）中亂如麻。

悔不（哇）該心猿幷意馬。

悔不（哇）該隨他人到呂家。

殺猪（噫）沽（哇）酒款（吶）待於他。

又誰知此賊的疑心（呐）特大。

一家人俱喪在寶劍之（嚇）下。

年邁老（哇）丈命染黃沙。

屈（㑇）死的寃魂鬼休要怨（呐）咱。

自有那神靈（呐）天地鑒察。

言片烏盆計（反二黃慢板。唱詞共十五句）：

尊（呐）一聲老丈細聽開懷。

家住（㑇）在南陽城關外。

離城十（嚇）里太平街。

奉（哇）命上京作買賣。

路（哇）過趙大的審門以外。

趙（哇）大夫妻將我謀害。

把我的屍（嚇）骨未曾葬埋。

言片坐宮（西皮慢板、二六。唱詞共二十句）：

我好比籠中（呃）鳥有翅難展。

我好比南來雁失（嘻）群飛散。

想當年沙灘會一（吔）場血戰。

只（嘻）殺得血成河屍（嘻）骨堆山。

只（嘻）殺得楊家將東（呃）逃西散。

只（嘻）殺得衆（呃）兒郎滾下馬鞍。

我被擒改名（吶）姓身（吶）脫此難。

將楊（呃）字改木易匹配良緣。

我的娘領人馬來（吔）到北番。

我有心過營去見（吶）母一面。

思（嘻）老娘不（哇）由人肝（吶）腸痛斷。

眼睜睜母子們（吶）難得見，老娘（呃）。

母子們要相逢夢（呃）裡團圓。

言片魚藏劍（西皮原板、快板。唱詞共十七句）：

嘆光陰一去不回還（吶）。

實指望到吳國借兵（吶）轉。

眼望吳城路不遠（吶）。

言片狀元譜（西皮原板。唱詞共六句）：

張公（呃）道三十五六（哇）子有靠。

為兒（噲）女我也會朝山拜廟。

為兒（噲）女我也會補路修橋。

怕將來老天爺無（哇）有果報。

眼睜睜是何人去（呃）把紙燒。

言片烏盆計（二黃原板。唱詞共八句）：

老（哇）丈不（哇）必膽怕驚。

我有言來你是（噲）聽。

抓一（呃）把沙土揚灰塵。

言片桑園寄子（二黃慢板、倒板、廻龍、快三眼。唱詞共十句）：

嘆兄（ㄒㄩㄥ 呃）弟遭不幸一（ㄊㄛ 吔）旦喪命。

遠望着孤墳台珠（ㄓㄨ 吔）淚難忍。

見墳台不（ㄨㄛ 哇）見人（ㄋㄚ 呐）刀割我心。

見墳台不由人（ㄋㄚ 呐）珠淚滾滾。

叫（ㄐㄧㄠ 哇）一聲同胞弟細（ㄊㄛ 吔）聽兄云。

曾記得弟在世何（ㄨㄛ 哇）等的僥倖。

料不想身得病一旦喪（ㄛ 呃）命，兄弟喪（ㄍㄜ 呃）命，兄弟（ㄉㄛ 吔）。

言片戰太平（二黃倒板、散板。唱詞共八句）：

頭戴（ㄉㄞ 吔）着紫金盔齊眉蓋頂（ㄋㄚ 呐）。

爲大將臨陣時那顧得殘生（ㄋㄚ 呐）。

有勞夫人點雄（ㄒㄩㄥ 呃）兵。

接過夫人得勝飲（ㄧㄣ 呐）。

但願此去（ㄈㄨ 吔）掃蕩烟塵。

言片空城計（西皮正板。唱詞共十句）：

我本是臥龍岡散淡（吶）的人。

先帝爺下南陽御駕三（吶）請。

算就（哇）了漢家的業鼎足（哇）三分。

官封到武鄉侯（哇）執掌帥印。

東（呃）西戰南北剿博古通（呃）今。

我諸（他）葛怎比得前輩的先（吶）生。

閒無（哇）事在敵樓（哇）我亮一亮琴音。

我面（吶）前缺少個知（嚇）音的人。

在上面所舉各段唱詞中，我們可就其唱詞相同者加以分類和比較：

捉放曹（宿店）　　有譚余二氏唱片可比較。

烏盆計（反二黃慢板）　　有譚言二氏唱片可比較。

慶頂珠　　有譚余二氏唱片可比較。

坐宮　　有譚言二氏唱片可比較。

桑園寄子　　有譚言二氏唱片可比較。

結論：

虛言的墊用，
不受限制

為便利發音而
墊用

賣　馬　　僅舉譚片一例。

烏盆計（二黃原版）　有余言二氏唱片可比較。

戰太平　　有余言二氏唱片可比較。

狀元譜　　有余言二氏唱片可比較。

魚藏劍　　有余言二氏唱片可比較。

空城計　　有余言二氏唱片可比較。

一捧雪　　僅舉余氏一例。

結論：

(一)任何字在句中的任何位置，都可在它後面墊用虛音，並無任何限制。一句中可墊多少虛音，也沒有限制。例如[余言二氏都是學譚的，但三氏在宿店唱腔中的墊用虛音情形就并不完全相同。就一般情形來講，在十字句中的虛音，大概墊一個到三個。七字句中，大概墊一個到兩個。

(二)凡韻母為圓唇發音的字，因不易使上口勁，音節不易響亮，如姑

蘇轍中的合口呼烏、沽、無、不、木、六、足等字的後面，大都墊上一個虛音換轍發音，以求達遠（虛音的韻母ㄜ和ㄚ都是扁唇發音，較易使勁）。這種情形，是爲便利字的發音而墊音，和唱腔的變化無關。

(三)虛音的工尺大都比上一字的尾音工尺高一度或數度，墊用虛音等於增加了工尺（不墊音而增加工尺，當然也行，但墊音能更使那個工尺突出和明題）。例如譚氏的唱腔比余言兩氏爲古樸，所以墊用虛音之處，也較余言兩氏爲少。言氏早期唱腔係邊循譚腔，虛音的墊用幷不太多，但從他自創言派唱腔以後，利用虛音已近於濫，例如捉放曹行路二六中「呂伯奢與你父相交不假」一句，他竟一口氣墊用四個虛音，唱成「呂伯奢與（吔）你（吔）父相（呃）交不（哇）假」，使人一聽就知道是言氏的唱法。這種情形，是爲增加唱腔的變化而墊音，和字音的發音無關。

(四)唱嘎調或高腔時，墊一虛音可幫助音調的拔高，如戰太平倒板中

的「頂」字，一捧雪倒板中的「醉」字，均屬很明顯的例子。這

種情形的墊音，和用音有關。

(五)在唱詞句尾墊用虛音，大都是為着增強感情的表達。例如譚氏桑

園寄子快三眼中「兄弟喪命，兄弟（他）」一句，一個「一ㄜ」

音把傷感之情完全唱了出來。又如余氏捉放曹行路中「必須要勸

解於他（他）」一句，陳宮無可奈何的語氣，也是利用一個墊音

來表達的。

(六)虛音的墊用和板位也有關，慢板的唱腔中，虛音用的較多，免得

過於單調。而在快板中墊用虛音的情形就很少（譚氏戰太平快板

中，一個虛音也沒有用），這因為：一方面是快板的唱腔比較單

純，一方面是在節拍快的板位中不易改變口腔換轍發音。

最後，有一個問題值得注意，就是虛音的轍口不是梭坡（ㄜ）就是

發花（Y），在不是同轍的字的後面墊上虛音，就等於改變了轍韻（即

口腔的變動），這樣一來，就是「翹轍」（出韻），似乎和傳統的唱念

為表達感情而墊用

虛音與板位也有關

虛音改變轍韻

規律（合轍歸韻）違背，但這種情形已屬約定俗成，是惟一的例外而公認許可的。

第十三章　尺寸與節奏

國劇術語中的所謂「尺寸」，簡言之，就是節奏進行的起伏和快慢。尺寸掌握不好，會影響演出進行的旋律和氣氛，是一個極端重要的問題，需要高度的心領神會，勤加琢磨。

已故名票孫養農氏說（見所作談余叔岩一書）：

「什麼叫作尺寸呢？說穿了也簡單得很。要是照字面來解釋的話，那就是憑打鼓佬手裡的那對鼓籤子跟鼓面的距離作標準；當打下去跟提起來的時候，離鼓面一寸，是一種尺寸，離鼓面兩寸，就又是一種尺寸，就憑手裡緊弛這麼一點兒，來分出節奏之疾徐高下——一應下手，連胡琴在內，都自然會按着這個節奏來演奏，這就是尺寸二字之所來由。」

「譬如說要唱一段散板，這不是很簡單嗎？只要開一個扭絲或是鳳點頭，每一句收尾給下一鑼就行了；其實不這麼簡單，說來也使人難信，這沒板的比有板的更難打。首先，這扭絲就有快慢之分，兩者之間還要

再分出該弛該緊的地方，而那一鑼該在什麼時候下？中間在那個節骨眼該下幾點子？都有一定的分寸。要知道鼓會影響到胡琴，當然胡琴也會影響到打鼓的。反正這兩者會大大的影響到唱的，那是更不用說了。要是有一個不合適了，那不但唱的，拉的，打的，甚至台下的聽眾，都會感覺到一種說不出的不受用，而把整個戲劇的氣氛給破壞了。」

「杭子和就絕不會有這種情形，他給的尺寸準是剛剛正好，而且在每半句的段落中間，他給你鉢兒墊這麼幾下，看似無關緊，他給得準是地方，剛好讓唱的綏緩氣。而且好像是在告訴你說：『這兒是氣口，現在你再連下去唱，準合式。』他在不知不覺之中，給你一種時間的規範，在無形中把沒板的打成有板，這是處理散板最難的地方，却是他最高超卓絕的地方。」

「所以我們常常有這種感覺，就是聽別人唱散板，不是洒狗血，就是一道湯，是應過景兒敷衍而過，是最最乏味的地方。而余氏唱散板，却是最精彩，最痛快，也是他最見功夫最能要好的地方。就拿洪羊洞跟寄

西洋樂理中的

節奏

子來說罷，這兩齣戲，一齣有一齣的風格，一齣有一齣的意境，絕不含

混，而在這許多句的散板之中，却又一句有一句的變化，一句有一句的

精彩，沒有一句是雷同的。這當然是余氏的才華橫溢，纔編排得如此不

同凡響，而杭氏指揮、襯托、及尺寸之控制，其功尤不可沒，所以更覺

得相輔相成，相得益彰了。

　用現代名詞來講，尺寸的掌握就是節奏的掌握。「節奏」在西洋音

樂論中，一向被尊為音樂三要素——節奏、旋律、和聲——之一。憑

藉了節奏，音樂才能表現出多彩多姿的變化，它是音樂的骨幹，是音樂

的靈魂。樂音如果失掉了節奏的憑藉，等於沒有生命。現代爵士音樂和

狂舞音樂之所以能夠風靡一時吸引了很多年輕人，主要是極端地憑藉着

強速的節奏力量。據心理學家和生理學家的研究，節奏力量所產生的效

果，可增減心跳的速度，可增進人體內的新陳代謝作用，可變化和調節

呼吸運動，可張弛肌肉的力度，可增益精神生活。美國一位著名的音樂

心理學專家曾說：「在心理學中，節奏實為人格的投影。我們有怎樣的

人格，便流露出怎樣的節奏，音樂只是這種節奏的傳遞者而已。」。

黃友棣氏說：

「節奏爲一切藝術的靈魂。在動的藝術裡，音樂的節奏進行，更爲明顯。」

「我們的生活，乃在節奏裡進行。無論個人、社會、以至於整個宇宙，其所以能夠諧協地運動者，都是因爲共處於一個偉大的節奏裡。這個偉大的節奏，就其秩序方面言之，便即是『禮』；就其諧和方面言之，便即是『樂』。」

「中國戲場樂隊裡的主腦，便是司板者。廣東俗語所謂『撞板』，便是指做錯了事；這源於弄錯了節奏。其實，板拍的節奏聲響，也有其偉大的力量。平劇場裡的板、鼓，在密敲伴唱時的威力，實非空想者所能了解。粵劇場中的急口令（或稱爲數白欖）以及客家人的山歌，都是只用竹板敲擊爲伴，但都具有很大的魅力。」

「許多藝術家和音樂家都認爲節奏能力是天生的，不是用人力可以

培養而成。尤其是現代搖曳音樂的演奏者，一致承認節奏能力不能由練

習得到。他們說：『演奏者必須有很靈敏的節奏力，以便隨時按曲譜而

即興奏出；這種演奏，不是那些熟讀樂理的書獃子所能勝任的。』他們

要求奏曲時的拍子，恰到好處。這種恰到的巧妙，正如一個要搭街車的

人，剛走到街口，便有一輛街車疾馳而過。他敏捷地，不慌不忙地，舉

足一踏便上了那疾馳的車去。他不能遲了毫厘，否則便要踏了個空；他

不能早了毫厘，否則便要給街車撞倒。這種巧妙而正確的節奏能力，表

現出深不可測的情感，故他們自稱為 X music ，我們可稱它為神

秘的音樂。」

「表情速度（Rubato）是情感化的速度，是自由的節奏。演奏者

藉此以充份地發揮其才幹。誠如 Seashore 所說：『這種節奏，乃是演

奏者全人格的流露。』，自由的節奏，實在是通過嚴格的節奏，發展而

來。惟有通過嚴格的紀律訓練，乃可以得到真正的自由，否則不是自由

而是放縱。我們要從感受嚴格的強弱、快慢着手，然後可以進而了解自

由的節奏。」（按：國劇中的尺寸，接近這種自由的節奏，也就是所謂「有規則的自由」，這從譚余等氏要着板唱，和閃着板唱和唱散板、搖板的技巧上可以聽出來）

「節奏只可以感而不可以數」，這是著名的雋語。但在開始訓練之時，一切節奏，都要化爲最基本而可以用數目計算的拍子。音樂教師常常警告學生：『不要只奏出樂譜的音符。』，我們也要求每個人：『不要只有機械的拍節感覺。』，但在開始，我們必須刻意地培植『唱音符』、『數拍子』的基本能力。」

「我們要運用各種拍子爲材料，從訓練感官着手，由可以用理智計算的拍子開始，直練到能夠自由流露而且精巧適切地表現出節奏來。不但要知道，且要養成習慣，把節奏的習慣融解於生活裡，以達到藝術化的人生。」

「不但要能感受節奏，也要能夠把節奏表達於姿態動作之中。每一動作，每一姿態，都要流露出內心的情感；不但要求其靈敏，正確，且

要求其美化。古代禮樂並重，便具有這個意思。」

「著名的跳舞家鄧肯女士說她的跳舞訓練方法：初步的跳舞訓練，是練習一種簡單有節拍步法。按着節拍，很慢地走着。然後按着較複雜的節拍的某段慢慢的跳，快快地跳。由這種訓練，可以曉得聲音的格調；因之就曉得動作的格調。」

「鄧肯女士以為跳舞的中心原動力，是在於心靈的反映。集中精神於音樂的節奏情感，喚起內心的反應，從而產生心靈的活力，把節奏表達於動作姿態之中，這才有優美的舞姿。她說：『用你的心靈來聽音樂。』把感受節奏及發表節奏的能力綜合起來，把心靈活動與身體活動統一起來。把心理活動與生理活動融洽起來，這便是我們跳舞訓練的基本訓練。」

上面所引用的資料，說明了尺寸的涵義及其重要性。我們在學習前輩名藝人的唱腔時，僅僅只注意到他們的吐字用音和運氣行腔是不夠的，同時還得仔細地去體會他們掌握尺寸的技巧。雖然這種技巧的獲得要

板同、腔同、
因劇情不同，
尺寸乃隨之不
同

靠個人對於節奏的感受力和表現力，但也并不是毫無軌跡可循。以下是我對於這一問題的初步體認：

(一)也許是時代變了，人類的整個節奏進行，似乎都在由簡單趨於複雜，由弛緩走向急速。就以舞台效果來講，比較緊湊的節奏，在目前這個時代，的確比較容易引起聽眾的反應和共鳴。從許多老輩名藝人的舊唱片中，我們可以聽出國劇唱念的尺寸，自譚鑫培開始，已逐漸由弛轉緊，到了余叔岩就更快了一些，大勢所趨，不得不然，並不是偶然的現象。

(二)在不同的兩齣戲中，雖然用了相同的板位和唱腔，但唱念時的尺寸却常隨劇情和劇中人感情的不同而產生了很大的區別，決不是千篇一律的。例如同是一段腔調大同小異的二黃慢三眼，余叔岩在捉放宿店唱片中所唱的是一種尺寸，在沙橋餞別唱片中所唱的又另是一種尺寸。這種細微的區別，不但和劇中人的感情有關且和身段有關。

板同、腔同、
戲同、因劇情
之發展，前後
寸尺隨之不同

前後尺寸亦可
不同

同一段唱腔，

主角掌握尺寸

(三)在同一齣戲中，兩段或多段板同腔似的唱腔，唱念時的尺寸也常
常隨着劇中人感情的發展而有所不同。例如捉放宿店中陳宮所唱
的兩段二黃原板，後一段的尺寸就比前一段的尺寸快了百分之三
十左右。又如楊寶森氏在清官冊中所唱的幾段二黃原板，二更時
所唱，尺寸正常。三更時所唱，尺寸加緊。四更換衣後所唱，尺
寸又恢復正常。五更後所唱，尺寸又越來越緊。

(四)在同一段的唱腔中，雖然使用同一板位到底，但前後的唱念尺寸
，也常有變化。例如余叔岩所灌的空城計唱片，唱詞共只十句，
前九句都是西皮慢三眼，但唱腔的尺寸卻變動了三次（慢—稍快
—快），越唱越緊湊，到了最後一句，就改用更快的西皮原板來
作一結束。

(五)在舞台上，鼓師雖然掌握了整齣戲的節奏進行，但國劇的表演是
以主角為重心的，他唱念或動作時的尺寸，應由他自己掌握而不
應該接受鼓師或琴師的指揮的（當然，好的鼓板和胡琴除了襯托

唱、拉、打、三位一體

和幫助的作用以外，也能對唱者的尺寸產生一定的影響）。因為劇中人的感情和心理狀態，只有那已進入戲中的演員自己知道。

如果只是機械地跟着鼓板和胡琴的尺寸來唱念和表演，就會接近木偶戲了。

(六)在舞台上，唱的、拉的、打的要能進入三位一體的境界才能成功地演好一齣戲。他們對這齣戲不但都得非常熟悉和有研究，而且更得具有相同的節奏感。也就是唱的、拉的、打的都要暫時忘我，把整個的感情和思想丟進戲中。這時候，唱的尺寸，拉的尺寸，打的尺寸，不但會自然地融合無間，而且會相互影響而產生一種最高境界的節奏進行。正如王少卿所說：「……有時候唱的、拉的、打的幾方面的心氣都碰在一起了，這齣戲拉完啦，那種痛快的心情是難以形容的」。（聽說譚余最具這種本領，所以對於譚氏的「賣馬」、「洪羊洞」唱片中——這兩段是由李五司鼓梅

「忌「墜」忌「慌」

雨田操琴——以及余氏在民國九年和十三年所灌的唱片中——杭子和的鼓，李佩卿的琴——仍能依稀體會到他們集體創出的那種境界。至於我看過的名藝人演出中，我認爲梅蘭芳、程硯秋、楊寶森、馬連良也有這種本領。他們在每齣戲中剛出場時幷不顯得賣力和突出，台下也幷不太靜，但慢慢的他們的本領就很自然地逐漸流露出來，這時候場面的音響跟着起了變化，觀衆也跟着越來越靜，當唱做達到最高潮時，的確是全場鴉雀無聲，落針可聞，觀衆的心脈隨着舞台上的節奏而起伏，眞是神乎其藝，至今令人回味。）

(七)國劇中的唱，最忌的是「墜」，「墜」就是尺寸越唱越慢，節奏愈唱愈弛。這種毛病的產生，主要是由於唱者對於尺寸的領悟力和掌握力不夠，也就是行話所謂「坐不住尺寸」。當然，在每段唱腔第一句張口時的尺寸，應該由鼓師琴師來負責，因爲唱者是不能不就着鼓師開出的尺寸和琴師拉出的第一個過門的尺寸來張

口的。但是張口以後，唱者就得自己負起掌握尺寸的責任。因為唱者一經張口，以後的每個胡琴過門，就不得不就着唱者在每句唱腔快結束時的行腔尺寸來拉出下一個過門，而鼓師也不能不跟着那個尺寸打下去。沒有工力的唱者在行腔時，為力求唱出韻味，常常不知不覺地把那個腔越拖越慢，於是在那個腔後的胡琴過門，就不得不跟着把尺寸慢了下來，否則會使人聽起來不調和，這個過門的尺寸唱出下一句，而又不知不覺地把這下一句的行腔又再度拖慢，產生了惡性循環，唱的、拉的尺寸愈到後面愈「墜」。

相反的一種情形是「慌」，「慌」就是尺寸愈唱愈快而不穩。也就是唱者在每句行腔的腔尾部份，草率結束，不夠穩定，在歷時上差了那麼一點點，使得尺寸跳了起來，以致胡琴過門也跟着那個尺寸而加速，和上述的情形一樣，在惡性循環的催趕情況

唱要有肩膀

下，唱的、拉的尺寸愈到後面愈快、愈「慌」。

慢而不「墜」，快而不「慌」，一段唱腔自始至終總是那樣

緊湊均勻地進行着，既不拖沓，也不匆忙，這就是內行所謂「有

尺寸」。

(六)掌握尺寸的重要技巧之一是唱的要「有肩膀」。「有肩膀」是一

句行話，意思就是「有交代」。所謂「有交代」，就是唱的在準

備轉腔時，或在準備結束時，或在準備催快或扳慢尺寸時，在行

腔的中間利用樂音所給予琴師和鼓師的一種暗示。使他們能有所

準備以免於臨時措手不及，跟不上來。例如洪羊洞唱詞「眞可嘆

焦孟將命喪番營」一句中的「命喪番營」四字的那個長腔，根據

余叔岩的唱片，工尺是：

$$
\overset{\frown}{5\,3}\ \ \overset{\frown}{6\ 3\,5}\ \mid\ \overset{\frown}{5\ 3\,5}\ \ 6\ \mid\ (\overset{\frown}{6\cdot6}\ \ \overset{\frown}{6\cdot7})\ \ \overset{\frown}{2}\ \mid\ 2\ -\ -\ -\ \mid
$$

嘆　　　　　　　　　　　　喪　　　　　　　　　　番　　　　　　　　　　　營

$\widehat{\overline{3}\,\overline{2}}$　$\widehat{\overline{3}\,\overline{2}}$　|　$\underline{2\,7}$　$\underline{6\,7}$　$\underline{\underline{6\,7\,2}}$　|　$\underline{3\cdot5}$　$\underline{3\cdot5}$　$\underline{6\,2}$　|　$\underline{7\,6}$　$\underline{5\,6}$　$\underline{2\cdot3}$　$\cdot\,5$　|　$\underline{6\,6}$　\cdot　|　5

（嘍）

這句唱腔中的「番」字行腔長達兩板半（十拍）之多，但省去番字後的第一板，只唱一板半（六拍）也是可以的。究竟使用哪一個唱法，可視你在舞台上常時的情況由你自己來決定。可是，如果你沒有「交代」，琴師就不會知道你把那個「番」字的 2，將要拖兩板半或者只拖一板半，因此無從準備，在伴奏上就會有脫節的危險。余氏在這種地方所作的交代却非常的清楚。由於這句唱腔中轉腔的關鍵是在「番」字後第二板的中眼 $\underline{6\,7}$ 上，他就在第二板板上的 $\underline{2\,2}$ 上加了兩個裝飾音唱成 $\widehat{\overline{3}\,\overline{2}}$ $\widehat{\overline{3}\,\overline{2}}$，產生一種波浪式的小起伏以喚起琴師的注意。暗示着：「我快要轉腔了，你得準備。」，接着他把第二板首眼 $\underline{2\,7}$ 的尺寸放慢了那麼一點點，換句話說，就是把這兩個工尺唱得稍微顯出了一點稜角，再

樂府傳聲論節奏

度暗示琴師：「我馬上就要轉腔了。」，這樣一來，不論你把「番」字的 **2** 拖一板半，或兩板半，只要你能在這 $\frac{2}{2}$ $\frac{2}{7}$ 四個工尺上作一清楚交代，胡琴的伴奏是決不會和你的唱腔脫節的。

至於結束行腔以及催快或扳慢尺寸的交代，大都是在腔尾的幾個工尺上，利用上述方法，加上一點點小稜角以喚起琴師的注意。

可是，作交代，一定交代得很自然，不能過份地見稜見角，否則會使整個唱腔的旋律受到損傷。凡是唱功練到相當程度以後，就會自然而然地懂得交代，用不着故意去安排。「熟」了就自然會生出「巧」來，這個道理是永遠顛撲不破的。

至於前代聲樂論著中涉及節奏問題的，我發現只有清徐靈胎氏在所著樂府傳聲中曾作較爲詳盡的論述，錄之於次以結束本章：

「頓挫──唱曲之妙，全在頓挫，必一唱而形神畢出，隔垣聽之，其人之裝束形容，顏色氣象，及舉止瞻顧，宛然如見，方是曲之盡境。此其訣全在頓挫，頓挫得欵，則其中之神理自出，如喜悅之處，一頓挫

而和樂出；傷感之處，一頓挫而悲恨出；風月之場，一頓挫而艷情出；威武之人，一頓挫而英氣出；此曲情之所最重也。況一人之聲，連唱數字，雖氣足者，亦不能接續，頓挫之時，正唱者因以歇氣取氣，亦於唱曲之聲，大有補益。今人不通文理，不知此曲該於何處頓挫。又一調相傳，守而不變，少加頓挫，即不能合着板眼，所以一味直呼，全無節奏，不特曲情盡失，且令唱者氣竭，此文理之所以不可無也。要知曲文斷落之處，文理必當如此者，板眼不妨略爲伸縮，是又在明於宮調者爲之增損也。

輕重——聲之高低，與輕重全然不同。今則誤以輕重爲高低，所以唱高字則用力叫呼，唱低字則隨口帶過，此大謬也。高低之法，詳於高腔輕過篇。今先明輕重之法：輕者，鬆放其喉，聲在喉之上一面，吐字清圓飄逸之謂。重者，按捺其喉，聲在喉之下一面，吐字平實沉著之謂。凡從容喜悅，及俊雅之人，語宜用輕；急迫惱怒，及粗猛之人，語宜用重。又有一句之中，某字當輕，某字當重；亦有一調之中，某句當輕

，某句當重，總不一定。但輕重又非響不響之謂也；有輕而不響者，有輕而反響者，有重而響者，有重而反不響者。蓋高低者，調也；；輕重者，氣也；響不響者，聲也；似同而實異，細別之自顯然，但不明言之，則習而不察耳。

徐疾——曲之徐疾，亦有一定之節。始唱稍緩，後唱稍促，此章法之徐疾也；閒事宜緩，急事宜促，此時勢之徐疾也；摹情玩景宜緩，辨駁趨走宜促，此情理之徐疾也。然徐必有節，神氣一貫。疾亦有度，字句分明。倘徐而散漫無收，疾而糊塗一片，皆大繆也。然太徐之害猶小，太疾之害尤大。今之疾唱者，竟隨口亂道，較之常人言語更快，不特字句不明，並唱字之義全失矣。惟演劇之場，或有重字疊句，形容一時急迫之象，及收曲幾句，其疾更勝於尋常言語者，然亦必字字分明，皎皎落落，無一字輕過，內中遇緊要眼目，又必跌宕而出之，聽者聆之，字句甚短，而音節反覺甚長，方為合度，舍此則寧徐無疾也。曲品之高下，大半在徐疾之分，唱者須自審之。」

第十四章　韻白的練與念

國劇中的念白包括韻白、京白、地方白三種。京白和地方白只有某些戲某些腳色偶而用之，都不是正格。只有韻白才是國劇念白藝術中的標準白，應用範圍最廣。

所謂韻白，就是符合韻書聲韻規定的白。十三轍為國劇音韻之所本，所以韻白中字音的韻母，一定要合轍，也就是要按照十三轍的分韻系統來念。

從表面上看，「念」和「唱」好像是兩回事。其實，所有關於「唱」的技巧，大都適用於「念白」，也就是兩者的差別只是音樂性程度上的差異。

關於念白的技巧，在理論上不妨參考前面各章所述自行琢磨。在實踐上卻要靠自己多聽名家演出的現場錄音，苦學勤練，一字一字的學，一句一句的學，一段一段的學，才能有所成就。在我所聽過的現場錄音

何謂韻白？

多聽名家演出
現場錄音

唱要像念念要像唱

像唱

帶中，孟小冬氏在搜孤救孤一劇中的念白，無論是吐字、氣口，用音，尺寸，感情，韻味等都已達到極高的境界，無懈可擊。是極可珍貴的學習資料。值得特別提出推介。

國劇的念白雖然沒有胡琴伴奏，但同樣要有調門、尺寸、氣口和腔調；同樣要有輕重緩急，抑揚頓挫。要能使觀眾聽了如同聽唱一樣地感到情感充沛，悅耳動聽，才算是好的話白。內行中有兩句流行的老話，頗能道出念白的訣竅，即：「唱要像念，念要像唱」，意思就是說：唱要像說話一樣的自然，而念要像唱一樣的富有音樂性。而念白的音樂性，正如同唱腔，也是根據不同的人物，不同的性格，不同的對象，不同的劇情而產生的。語氣和語調正像唱腔中的工尺，也是需要苦心的安排和設計的。四進士中宋士杰的口吻，決不會同於群英會中魯肅的口吻，我們只要把這兩齣戲的名家唱片，同時聆聽，作一比較，就可發現兩者的語氣語調，是很少有雷同之處的。

練習話白，還另有一極大的好處，即念白時，因須提起調門來念，

中篇　唱念法

而且又沒有絲弦的聲音混在一起，可以更清楚地發現自己發音上的缺點。例如：高音是否有「喊叫」之音？是否有破裂之音？低音是否太弱？是否有濁滯之音？嗓音是否已全部發揮出來？共鳴音和氣流的運用是否適當等等問題，都比較容易在大段念白中和較長的引子中試驗出來。

孫養農氏在所作談余叔岩一書中說：

「一般人都只知道研究唱工，而忽略了道白，但求唱的方面過得去，對道白也就不求甚解，內行有這麼一句話〝千斤話白四兩唱〞，意思就是說，話白比唱難得多。唱起來容易悅耳，念起來難於動聽。余氏在音韻上詳加研究，吞吐上用過苦工，對唱上是一個字一個字的推敲，務使高低四聲，全得其用。對念上也是一個字一個字的琢磨，以求輕重緩急，盡得其宜。兩方面下的是同等樣的功夫，所以也就得到了同等樣的成功。他常常說，學戲的人每天調嗓，固然是必須的，但是念大段的白口，也是一樣的重要。如果能把〝審頭〞這齣戲的白口，念來高低相宜，婉轉自如，嘴上自然長功夫，對於唱的一方面也會增加功效。這眞是

白

「至理名言。」

清初李漁（笠翁）氏在所著閒情偶寄一書中會詳論念白之法，雖所指爲崑曲之賓白，但亦可供參考：

「教習歌舞之家，演習聲容之輩，咸謂：唱曲難，說白易，賓白念熟卽是。曲文念熟而後唱，唱必數十遍而始熟，是唱曲與說白之工，難易判如霄壤；時論皆然，予獨怪其非是。唱曲難而易，說白易而難，知其難者始易，視爲易者必難。蓋詞曲中之高低、抑揚、緩急、頓挫，皆有一定不移之格，譜載分明，師傳嚴切，習之旣慣，自然不出範圍。至賓白中之高低、抑揚、緩急、頓挫，則無腔板可按、譜籍可查，止靠曲師口授。而曲師入門之初，亦係暗中摸索。彼旣無傳於入，何從轉授於我？訛以傳訛，此說白之理，日晦一日而人不知；人旣不知，無怪乎念熟卽以爲是，而且以爲易也。吾觀梨園之中，善唱曲者，十中必有二三；工說白者，百中僅可一二。此二三人之工說白，若非本人自通文理，則其所傳之師，乃一讀書明理之人也。故曲師不可不擇。教者通文識字

，則學者之受益，東君之省力，非止一端。苟得其人，必破優伶之格以待之；不則鶴困鷄羣，與儕衆無異，孰肯抑而就之乎？然於此中索全人，頗不易得。不如仍苦立言者，再費幾升心血，創為成格以示人。自製曲、選詞以至登場、演習無一不作功臣，庶於為人徹之義，無少缺陷。雖然，成格即設，亦止可為通文達理著道；不識字者聞之，未有不噴飯胡盧，而怪迂人之多事者也。

賓白雖係常談，其中悉具至理。請以尋常講話喻之。明理人講話，一句可當十句；不明理人講話，十句抵不過一句，以其不肯綮也。賓白雖係編就之言，說之不得法，其不肯綮等也。猶之情人傳語，教之使說，亦與念白相同。善傳者以之成事，不善傳者以之債事。此理甚難，亦甚易。得其孔竅則易，不得孔竅則難。此等孔竅人不知，予獨知之。天下人即能知之，不能言之，而予復能言之。請揭出以示歌者。白有高低抑揚，何者當高而揚？何者當低而抑？曰：若唱曲然。曲文之中有正字，有襯字。每遇正字，必聲高而氣長；若遇襯字

字分正襯句分
主客

，則聲低氣短而疾忙帶過，此分別主客之法也。說白之中，亦有正字，亦有襯字。其理同，則其法亦同。一段有一段之主客。主高而揚，客低而抑，此至當不易之理，即最簡極便之法也。凡人說話，其理亦然。譬如呼人取茶、取酒。其聲云：『取茶來』！『取酒來』！此二句既為『茶』、『酒』而發，則『茶』、『酒』二字為正字，其聲必高而長；『取』字、『來』字為襯字，其音必低而短。再取舊曲中賓白一段論之。琵琶分別白云：『雲情雨意，雖可拋兩月之夫妻；功名之念一起，甘旨之心頓忘，是何道理？』首四句之中，前二句是客，宜略輕而稍快；後二句是主，宜略重而稍遲。『甘旨』二句亦然。此句中之主客也。『雖可拋』、『竟不念雲鬢霜鬟，竟不念八旬之父母。』功名之念一起，甘旨之心頓忘兩月之夫妻』六個字，較之『兩月夫妻』、『八旬父母』，雖非襯字，却與襯字相同，其為輕快，又當稍別。至於『夫妻』、『父母』之上二『之』字，又為襯中之襯，其為輕快，更宜倍之。是白皆然，此字中之主客也。常見不解黎園，每於四六句中之『之』字，與上下正文同其輕重疾徐，是

謂菽麥不辨，尚可謂之能說白乎？此等皆言賓白，蓋場上所說之話也。

至於上場詩，定場白，以及長篇大幅敍事之文，定宜高低相錯，緩急得

宜，切勿作一片高聲，或一派細語——俗言『水平調』是也。上場詩四

句之中，三句皆高而緩，一句宜低而快。低而快者，大率宜在第三句。

至第四句之高而緩，較首二句更宜倍之。如浣紗記定場詩云：『少小豪

雄使氣聞，飄零仗劍學從軍，何年事了拂衣去？歸臥荆南夢澤雲。』『

少小』二句，宜高而緩，不待言矣。『何年』一句，必須輕輕帶過；若

與前二句相同，則煞尾一句，不求低而自低矣。末句一低，則懈而無勢

，況其下接着通名道姓之語，如『下官姓范，名蠡，字少伯』，『下官

』二字，例應稍低，若末句低而接者又低，則神氣索然不振矣。故第三

句之稍低而快，勢有不得不然者。此理此法，誰能窮究至此，然不如此

則是尋常應付之戲，非孤標特出之戲也。高低抑揚之法，盡乎此矣。

優師既明此理，則授徒之際，又有一簡便可行之法：索性取而予之

，但於點脚本時，將宜高宜長之字，用硃筆圈之；凡類襯字者，不圈；

至於襯中之襯，與當急急趨下，斷斷不宜沾滯者，亦用硃筆抹以細紋，如流水狀。使一一皆能識認，則於念劇之初，便有高低抑揚，不俟登場摹擬。如此教曲，有不妙絕天下，而使百千萬億之人贊美者，吾不信也。

緩急頓挫之法，較之高低抑揚，其理愈精，非數言可了，然了之必須數言。辯者愈繁，則聽者愈惑，終身不能解矣。優師點腳本，授歌童，不過一句一點，求其點不刺謬，一句還一句，不致斷者聯而聯者斷，亦云幸矣。尚能詢及其他？即以腳本授文人，倩其盡文斷句，亦不過每句一點，無他法也。而不知場上說白，儘有當斷處不斷，反至不當斷處而忽斷；當聯處不聯，忽至不當聯處而反聯者。此之謂緩、急、頓、挫。此中微渺，但可意會，不可言傳；但能口授，不能以筆舌喻者。不能言而強之使言，只有一法：大約兩句三句而止言一事者，當一氣趨下。不能中間斷句處，勿太遲緩。或一句止言一事，而下句又言別事，或同一事而另分一意者，則當稍斷，不可竟連下句。是亦簡便可行之法也。此言其粗，非論其精；此言其略，未及其詳：精詳之理，則終不可言也。

當斷當聯之處，亦照前法，分別於腳本之中當斷聯處，用硃筆一畫，使至此稍頓，餘俱連讀，則無緩急相左之患矣。

婦人之態，不可明言；賓白中之緩、急、頓、挫，亦不可明言，是二事一致。輕盈嫋娜，婦人身上之態也；緩急頓挫，優人口中之態也。予欲使優人之口，變為美人之身，故為講究至此。』

第十五章　韻味

「韻味」是一個非常抽象的名詞，它代表一種弧度很大的有靈性的無跡可求的流動美，是無法以語言文字來作具體的說明的。

韻律，神韻，氣韻，風韻，雅韻……從這些辭彙中，我們可依稀體味到「韻」的涵義。

味兒，玩味，況味，書味，禪味……從這些辭彙中，我們可依稀體味到「味」的涵義。

根據個人粗淺的體認，我對於皮黃唱念中的所謂「韻味」，試作如下最浮面的解釋：

歌唱的聲音，光能使人聽起來悅耳，祇是起碼的要求，必得更進一步使歌聲能耐人咀嚼和回味，縈廻心際，久久不散。產生這種耐人咀嚼和回味的力量就是「韻味」。韻味深厚，就是說產生這種耐人咀嚼和回味的力量大。韻味淡薄，就是說產生這種耐人咀嚼和回味的力量小。它

是存在的，但却是無跡可求的。所謂「餘音繞梁」也無非是形容這種帶有韻味的聲音，透過了你的感覺器官，震動了你的心弦而留下的餘波。

本篇前面各章所談的吐字，行腔，用音，運氣，尺寸等，祇是基本工具的使用方法。能掌握和熟練這些方法並能加以綜合和靈活的運用，當然會產生一定程度的「韻味」，但要使它的厚度和深度提高，并有賴於個人的先天秉賦和個別條件，不是純靠後天的學習和練習就能獲得比例的增加，雖然「火候」、「工力」、「取法乎上」也是構成韻味所必不可缺的條件。

我認爲任何藝術，從「有跡」到「無跡」間的距離是因人而異的。對於有天賦的，兩者間的距離短，對於缺乏天賦的，兩者間的距離長。以皮黃唱念論。對這方面天賦高的人，學不到多久也許就能唱出味兒來。天賦低的人，就是唱了一輩子也許還唱不出味兒來。這裡所謂天賦，不僅指個人嗓音的高低，音色的美劣，更指個人正確掌握唱念基本方法的能力和悟力。

其次，對於能根據個人條件而取長避短的，兩者間的距離短。對於不顧個人條件而死學死練的，兩者間的距離長。以皮黃唱念論，凡能洞悉自己發音器官優缺點之所在，儘量用長避短活學活用的，其成就必然是事半功倍，反之，必然是事倍功半。例如：余叔岩、言菊朋、馬連良都是宗法譚鑫培的，但三氏的天賦嗓音都趕不上譚氏，而三氏的嗓音又彼此互異，亦即是三氏的個別條件不同，但三氏都能從學譚而各自創出「余味」「言味」「馬味」來。證明三氏都是根據其個別條件，用長避短活學活用而鑽研成功的。一個具有寬亮嗓音學唱青衣的人，如果叫他學程而不學梅，可能唱來唱去還是有腔無韻。

所以，我們不妨把「韻味」認爲是在「有跡」到「無跡」的途中雖然無形却仍能依稀體認出來的一個里程計，韻味的厚薄，顯露出你在唱念藝術途中所鑽研的程度和境界。

再看，，我國傳統藝，舉凡繪畫，書法，彫刻，刺繡，舞蹈，戲劇等，在基本上有一共同要求，那就是「氣韻生動」。「氣」、該就是在

藝術成品上所表現的活潑流轉的生命力。「韻」、該就是在藝術成品上所流露的含有韻律美的靈性。必「氣韻生動」然後才能創造出扣人心弦的美感和意境。藝術家與匠工的主要分野，該就是這種「氣韻」程度上的差異。它不但與宗法和師承有關，更和個人的品格，氣質，修養有關，而且也跟當時的心理與生理狀態有關。

所以，在我國古典戲曲表演中，訴之於觀衆聽覺的唱念，固然要唱出「味兒」來，就是訴之於觀衆視覺的表情和身段，也要做出「味兒」來。欣賞能力高的顧曲者，不僅對於演員的唱、念、做、打要求「掛味兒」，就是對於文武場面的伴奏，也要求「掛味」。這種高度的表演能力和欣賞能力，雖然和個人秉賦有關，但也還是可以培養的。正如同訴之於味覺的陳年佳釀，那股芳醇味兒，也非語言文字之所能描摹，可是，酒的美惡，在久嚐之後，觸舌卽知，戲曲唱做的「味兒」，在多聽、多看、多揣摩之後，也自然會有所體會和領悟。

要提高韻味的厚度深度，主要要靠自己不斷的揣摩和領悟，沒有什

麼具體方法可循，但我認爲前章已提到過的情感的掌握和節奏的控制，

也許最和「韻味」有關。現再作進一層的闡述：

開明書店出版之文藝心理學，中有論聲音美一章，曾談到情感和聲

音的關係，說得很中肯；

「……音樂與語言同源。語言的語調往往隨情感變化而起伏。所以

同是一句話，在怒時說出和在喜悅時說出的語調不同。語言背後本已有

一種潛在的音樂，正式的音樂不過就已有的音樂加以舖張、潤色。持此

說最力者，在法有格列屈（Gretry），在英有斯賓塞（Spencer）。

斯賓塞嘗說：音樂是一種『光彩化的語言』，他以爲情感可影響筋肉的

變化，而筋肉的變化，則可以**影響音調的宏纖，高低，長短……。」**

照這樣看，情感可以說是歌唱的靈魂，古人所謂「唱得曲情」和近

人所謂「進入戲中」，也就是指在歌唱時能夠暫時忘我，**把自己**的思想

和情感整個的投入戲中，隨着戲中人的所思所感而進行、**發展**。能夠達

到這種程度，必然會使歌聲產生情感，而帶有情感的聲音，必然是不會

缺乏韻味的。這一點，可說明爲甚麼許多成名演員在台上唱念常比在台

下清唱時的唱念更富於韻味和動聽。

其次，節奏的控制實在是歌唱技巧中的一大學問，不論中西歌唱，

節奏最易震動心弦。簡單的講，節奏不外是音符在旋律進行中的「輕重

疾徐」的配合，「輕重」即指音符在拍節上的強弱，「疾徐」即指音符

在旋律中歷時的長短。同一唱詞同一唱腔，如果把強拍弱拍的位置移動

，或把旋律歷時變速，韻味就會隨之不同。

所謂「天籟」，該就是指能和宇宙天然節奏合拍的聲音。而最神妙

的歌聲，該就是指能控制聽衆心弦節奏的歌聲。這種節奏的掌握，不但

和上述的情感有關，并且也受台上的做表和身段的影響。這一點，也可

以說明爲什麼許多成名演員的現場演出的錄音常比所灌的唱片更富於韻

味和動聽。

總之，歌唱藝術和其他藝術一樣，最高境界是調有弦外之遺音，語

有言表之餘味，如羚羊掛角，香象渡河，這種無跡可求的意境，可通神

而入道，情感和節奏的掌握，也祇是有跡的基本功夫而已，如何從「有跡」達到「無跡」，則神而明之，存乎其人，固非語言文字之所能爲力矣。

下篇　十三轍字彙

例說

一、本編分韻所用讀音標準，其與國音同讀者，以民國三十年教育部公佈之中華新韻爲依據；其與國音異讀者（卽尖音字及上口音字），以淸沈范賓所作之韻學驪珠（成於一七九二年）爲依據。均用注音符號表現其聲韻。

二、本編製體例以中華新韻爲藍本。韻字排列，先分陰平、陽平、上、去、入五類聲調，次分開口、齊齒、合口、撮口四類韻呼。韻符概用方圍表示如Ｙ。聲符概用圓圈表示如ㄅ。韻呼由韻符表出：一齊齒；ㄨ合ㄩ；ㄩ撮口；餘皆爲開口。

三、凡尖音字，概於字旁標一「▲」符號以資醒目。但有兩種不同情形：

（甲）國音及國劇均讀尖音之字，如東中轍中之「ㄨㄥˊ」ㄗ

總傯

即表示總傯兩字，國音及國劇均讀為ㄗㄨㄥ。

（乙）國音讀團音而國劇讀尖音之字，如江陽轍中之「ㄧㄤ」，ㄐ

▲▲▲
ㄐ將漿螀

即表示將漿螀三字，國音讀為ㄐㄧㄤ而國劇應讀為ㄗㄧㄤ
。故凡在聲符ㄐㄑㄒ下而標有▲符號之字，國劇讀法，ㄐ
應改讀為ㄗ，ㄑ應改讀為ㄘ，ㄒ應改讀為ㄙ。

四、凡上口音字，概於字旁另行注音，以示與國音異讀。如東中轍中之
「（ㄥ）(ㄇㄥˊ)矇」，即表示矇字，國音讀作ㄇㄥ而國劇應讀作ㄇㄨ
ㄥ。又凡用括弧而不用方圍表示之韻符，如本例中之「（ㄥ）」，即表
示此一韻符僅適用於國音。

五、國劇對字音尖團之分，要求甚嚴，尖音字毫無淘汰現象。但上口音
則漸趨消失而接近國音。如中原音韻桓歡部之全部字（端巒官盼等

）、先天部及廉纖部之部分字（禪然及瞻沾等）以及車蛇折者字，均與國音異讀，但近數十年來之國劇界，對於此類字已概不上口而從國音讀。故本編對於此類已遭淘汰之上口音字，概不另行注音。

六、國音中凡以ㄓ、ㄔ、ㄕ、ㄖ四聲符與韻符ㄨ結合注音之字，國劇均依據曲韻韻書上口，變ㄨ為一近似ㄩ之音，其發音時，舌前較發ㄩ時稍後升，亦即口腔保持發ㄨ時形狀而發出ㄩ音。在現有之注音符號中，尚無一符號可表示此音，故本編乃在ㄩ之上端加一小圓點成為ㄩ，以示與ㄩ音稍異，如姑蘇轍中之朱初舒菇等字，國音讀為ㄓㄨ、ㄔㄨ、ㄕㄨ、ㄖㄨ而國劇則應讀為ㄓㄩ、ㄔㄩ、ㄕㄩ、ㄖㄩ。

七、中原音韻之魚模部及十三轍之姑蘇轍均包括ㄨㄩ兩母於一韻。但自清王鵕之中州音韻輯要及沈苑賓之韻學驪珠兩書開始，已將廣韻中魚虞兩韻之字，特別分立居魚一部以和蘇模部對峙（中華新韻係分為模魚兩韻，并在例說中用系統對照表表示此兩韻即為十三轍中姑蘇轍之分列），故姑蘇轍中韻母為ㄩ之字亦可與一七合轍，本編均

用眉批加以註明。

八、本編每轍轍目下均注有韻符如：

「東中轍 ㄨㄥ ㄨㄥ ㄩㄥ (ㄥ)」

用方□表示之 ㄨㄥ 及 ㄩㄥ，即謂國音韻符為ㄥ之字，雖及ㄩㄥ為限。至用括弧表示之(ㄥ)，即謂本轍中各字之韻符以ㄨㄥ收入本轍，但國劇并不按ㄥ符發音而須上口異讀。又如人辰轍之轍目下亦有「(ㄥ)」，即可知國音中韻符為ㄥ之字，在國劇中，一部分收入東中轍，一部分收入辰轍。故已知某字之國音韻符而不知其收入何轍時，一查本編轍目編次下之韻符即可查出。

九、本編所收單字，以中華新韻所收之字為依據，但過僻之字未錄。總數約計七千，足敷編劇者寫作押韻及演唱者審音正讀之用。至字下簡註，則均採自中華新韻。

十、本編對於入聲字之派入他聲，雖依據中華新韻而分別註明。惟國劇中之入聲字多派入陽平或去聲，并不全同於國音。此點應特別注意。

十三、言前轍　ㄢ　ㄧㄢ　ㄨㄢ　ㄩㄢ

國劇十三轍字彙

一、東中轍　ㄨㄥ　ㄩㄥ（ㄥ）

陰平　東中

ㄨㄥ

○翁嗡之聲（ㄉ）東冬鼕（ㄊ）通痌瘲《ㄍ》工功攻公蚣弓躬恭供龔宮肱

股觥酒（ㄎ）空崆峒（ㄏ）烘哄薨之古死諸侯　中忠盅衷終　蛊

斯鍾忪惺（ㄔ）沖沖忡｜｜充衝春（ㄗ）宗踪蹤　（ㄓ）中忠盅衷終蛊

（ㄊ）囱烟囪忽怱葱（ㄘ）聰聰色青白米▲（ㄗ）宗踪蹤　（ㄓ）嵏騣鬉鬃｜松

○庸傭慵雍壅讀又擁讀又臃疽（ㄐ）扃（ㄑ）穹蒼（ㄒ）兇兄訩匈胸

ㄩㄥ

（ㄛ）

陽平　東中

洶川兄

（ㄅ）崩繃　束縛（ㄆ）烹怦抨擊　砰澎湃（ㄇ）矇矓

綳同（ㄈ）仿束縛（ㄈ）丰采峯同峯蜂同烽鋒

風楓諷又瘋封豐酆都｜

ㄨㄥ

ㄊ仝同銅桐筒同峒童僮潼關|獷狨瞳鐘|彎彤佟ㄋ農噥|濃儂膿

ㄌ隆窿窿癰曲腰彎龍嚨喉|聾籠嚨|曨朧瓏玲|礱轂櫳戶窗ㄏ紅訌|虹茸

內虹鴻弘泓宏紘▲帶洪宮ㄔ蟲重複|崇囘戎絨溶蓉鎔榮嶸|崢茸

融ㄩㄥ從ㄙ淙水聲ㄊ叢並同

ㄩㄥ

○喁|庸傭慵為上又三字均讀ㄑ笻名竹蛩蟲跫足穹讀訛窮煢嬛|同瓊同琼

ㄈㄥ

ㄈ馮逢縫

ㄆ朋棚鵬彭膨澎蓬勃篷ㄇ萌芽蒙檬濛||曚朧曨矇眼幪懞|朦幢|

ㄒ熊雄

上聲

東中

ㄉ董懂ㄊ統桶筒ㄌ攏壟|隴攏同壠ㄍ拱鞏|ㄎ孔恐ㄏ哄ㄓ種類腫踵冢

塚ㄔ寵囘冗茸闐同冗茸闐ㄗ總傯ㄙ悚竦立慫慂聳

永泳詠同咏甬道|俑作湧同涌蛹幼踴同踊憑恚擁勇壅塞|臃ㄐ迥不同

炯目|光窘迫ㄅ繃ㄆ捧ㄇ猛蜢懵懂|ㄈ唪唸高聲

「粽」字，國音可尖團兩讀，國劇從尖，

去聲

ㄨㄥ

○甕瓮罋鼻塞不通 ㄉ洞恫嚇凍棟動ㄊ痛慟ㄋ弄

貢ㄎ空閧控ㄏ閧起ㄓ中的仲重敬種花眾同粽讀又ㄔ銃鳥ㄗ從

縱綜錯粽ㄙ宋送訟頌誦 衕ㄍ共供

○用俑

ㄩㄥ

用佣

ㄅ蹦跳ㄆ碰ㄇ孟夢ㄈ奉俸風詞諷縫詞鳳

(ㄥ)

二、江陽轍

陰平江陽

ㄤ

○肮航 ㄅ幫同帮邦梆傍晚ㄆ兵乒滂沱ㄇ方芳坊ㄉ當襠褲襠ㄊ湯

ㄌㄥ缸肛扛瓦岡同崗剛鋼綱罡ㄎ康糠慷ㄓ章彰漳樟璋弄廳名獸獐

同張ㄔ昌娼倡猖狾菖閶闖ㄕ商傷殤觴回嚷ㄗ臧否贓同賍犫

臍腌ㄋ薑同姜將漿螀蹇 ㄑ羌蜣螂腔槍同鎗

央秧殃鴦ㄐ江疆同畺 ㄘ倉促蒼滄艙ㄙ桑喪

嗆飲急嗆踉鏹ㄒ香鄉薌香通相箱厢湘緗黃淺襄同勷驤行馬疾鑲嵌

【ㄨㄤ】

○汪尫翁
《光胱膀洸川
ㄅ匡劻勤筐恇懼誆欺
ㄏ荒慌育膏
ㄓ椿
莊裝妝粧同
ㄔ窗牕囪創瘡
ㄕ雙艭小霜孀驦繡霜阡
岡

陽平　江陽

【ㄨㄤˊ】

○昂
ㄆ旁傍徨螃蠏膀胱龐雜磅磚尨尪大
ㄇ忙盲岷邙名山芒
ㄈ房防坊妨肪脂
ㄊ唐塘搪糖堂膛螗棠
ㄉ杭航吭引頏沆濿行
ㄋ狼踉蹡銀鑕浪滄琅瑯螂郎
ㄗ扛鏘
ㄘ攘除勤勤甌瓜
鋒鎞鋒茫尨庬讀又
桁刑
具古
襄福穰豐
ㄊ藏
長莨姓場腸常嫦嘗並同
徜祥裳讀又償回

【ㄧㄤ】

○羊洋佯祥徉烊
陽並揚敭颺
楊鷗瘍
ㄋ娘孃釀
ㄌ良踉蹌涼量糧詞動糧
粮梁樑
ㄑ強疆戕
ㄒ牆薔檣同
ㄒ降祥詳翔痒序
ㄒ牆薔檣自

【ㄨㄤ】

○王亡忘
ㄎ狂誑誆語
ㄏ皇凰惶徨遑蝗篁隍艎黃磺簧潢彷
ㄔ牀
同幢

上聲　江陽

【ㄨㄤˇ】

○綁榜膀蚄額匟髈
ㄆ耪地
ㄇ莽蟒漭
ㄈ仿倣紡訪舫畫髣彷同
ㄉ黨党同

ㄧㄤ

ㄨㄤ

ㄧㄤ

尢

去聲 江陽

ㄧㄤ

○恙樣漾盪養▲供快ㄐㄋㄤ釀ㄌ晾乾風
詞動諒亮曌▲量輛ㄐ降絳
水洪

虹語音彊倜將醬匠ㄑ嗆ㄒ向巷嚮片片項象像橡相
又讀

臟奘ㄙ喪▲

杖帳賬賬通漲障嶂瘴彳唱倡ㄓ導帳惝凹ㄕ上尚ㄖ讓ㄗ葬藏▲

擋摒宕延ㄉㄨ燙趟ㄌ浪《槓同虹音戇音吳ㄎ亢不卑抗伉炕ㄓ丈仗▲

○益然ㄅ棒蚌傍依謗膀磅鎊甏大ㄆ胖ㄈ放ㄉ蕩盪動碭山名當作

閬尸爽

○往枉矯網惘魍魍囝迌亟《廣獷悍ㄏ謊恍怳同晃幌ㄓ奘音彳

ㄒ餉享響饗宴想

○養瘍同仰軮掌ㄉ兩倆伎魍魍ㄐ講獎漿蔣ㄑ強勉褦褓鑲冥搶▲

讀暢舒尸上去入賞晌午ㄏ嚷喧壤土攘擾ㄙ嗓頟▲

閩縣名中《港ㄎ慷慨ㄓ長幼漲水掌仉姓做ㄔ廠敞寬氅鶴昶長場又

擋同讜讕當意謂襠去儻倜使淌淚躺下帑國ㄋㄤ曩攮暖讀又ㄌ朗烺

【ㄨㄤ】

○旺王下天忘｜遺妄望《ㄨ》逛（ㄅ）況同睨壙墓

厂晃｜搖（ㄓ）壯狀撞音戀（彳）闖禍創抱揣同愴懍

曠礦續綿絲廓框門眶眼

三、一七轍〔一〕〔ㄐ〕ㄦ（ㄨ）（ㄨㄟ）

陰平一七

〔一〕

｜木

○衣依伊咿唔醫翳翳｜繄猗漪郇禔她噫（ㄅ）屍（ㄆ）批砒紕繆｜披通被丕

坏陶（ㄇ）咪瞇（ㄉ）低疧氏提溜｜陧堤同鞮（ㄊ）梯（ㄐ）奇畸觭剞犄羈羇旅

雞同箕稽嵇姓乩扶姬躋｜攀齏（ㄍ）肌几冀飢機幾嘰

璣磯饑譏幾（ㄑ）欹欺期｜溪讀又妻沏茶淒悽姜棲同栖（ㄒ）希稀欷唏晞

奚溪同谿嘻蹊僖嬉禧觿巇｜險義曦犧分熙（ㄈ）希恓惶｜犀榍

笑溪同嘻

〔ㄓ〕

（ㄓ）支枝肢知氏月祇巵梔脂持胝胘｜之芝敬也

絺郗姓癡痴（ㄔ）笞刑嗤嗤媸｜施師獅尸屍蓍草詩（ㄕ）貲觜訾資粢

姿淄緇色黑茲孳滋嵫崻孜｜吱｜｜（ㄗ）疵蠐蝸之無龍鷗角｜

淅澌私思總麻偲司絲鷥鶯（ㄙ）斯廝澌嘶撕

（ㄈ）非扉菲緋飛 通妃罪 蜚

（一）

陽平一七

○移簃迻 遷夷姨咦痍彝 彞匜鉯迆 迤同虵 貤贈｜貤 詒怡貽｜餼
頤沂名圯橋懿懿 又讀 宜誼 又讀儀疑疑 （ㄆ）皮陂疲熊熊脾裨鼙比皋毗
同毘貔琵 （ㄇ）迷謎讀 糜糜醾醾 醾彌彌獼禰 （ㄊ）提隄題褆福 緹醍啼
蹄同蹏 稊綈梨絮棃黎犁 （ㄋ）尼呢喃泥怩怩 妮子倪霓猊 猊狻 （ㄌ）離灕璃
醨縭褵 緂黎絮犂犛 蜊釐匜嫠 蔘龍蟄牛 鸝驪歌狸 狸纙
旂同旗 其旗期地 讀棋碁淇琪琪 騏騏麒綦 其奇犛崎琦岐歧枝指 跂祈
旎旗圻 界 地 顁祗神者鱨幾 萰祁矣万畦萊 齊臍薺
▲彳池▲馳弛遲埤 匙踟治詞動持篦壝 癡讀又 ▲尸時塒蒔鰣匙 鎘｜讀提｜ㄓ
祠詞辭兹慈磁茨瓷鸒疵 讀又

（ㄦ）
○兒而
（ㄈ）肥淝 讀又
（ㄨㄟ）
○惟唯維微薇

上聲一七　ㄧˇ

○以倚椅旖齮齕｜蟻艤迤邐邇已矣尾讀又（ㄅ）七比妣秕彼鄙（ㄆ）否癖擬

庀材豼仳坒傾（ㄇ）米敉眯弭靡（ㄉ）底抵邸牴砥詆氐的（去）體（ㄋ）擬

旎禰（ㄌ）李里理俚娌鯉裏禮澧醴履讀又蠡邐（ㄐ）几麂己紀幾掎庋（ㄐ）擠▲

濟（ㄑ）起杞豈啟綺稽（ㄒ）喜蟢禧葸蓰屣▲洗蓰屣

（业）止址芷沚祉趾砥讀又只枳軹旨恉指紙徵之五音米

齒豉（ㄕ）使駛矢始屎史豕（ㄗ）子籽姊第｜床梓滓紫訾訾議（ㄘ）此泚玼

死▲

（ㄜ）

（ㄅ）爾邇耳僧普珥僧餌

（ㄈ）匪斐薄菲薄翡誹

（ㄈ）匪斐薄菲薄翡誹

○尾娓　ㄨㄟˇ

去聲一七　ㄧˋ

○易意乂俊刈慧懿讀又義議詣薏異繘曳泄衣詞裔毅瘁藝益懿翳

羿食其施及肄誼劓弋（ㄅ）泌讀秘毖懿｜後比朋庇篦陛狴犴婢讀又

帀
注音時
不用

（ㄟ）
ㄨㄟ

八
ㄨㄟ

俾使裨益睥睨髀畀予痹｜麻敝蔽幣弊斃避臂嬖薜荔詖辟閉鄙讀又

貴臨（ㄆ）屁媲美譬弟第娣帝蒂締諦禰遞棣地（ㄊ）悌涕剃薙替

嗇讀又嚏（ㄋ）膩睨睥泥（ㄌ）拘利俐莉例荔苙蒞厲癘勵礪戾唳

麗儷吏詈隸也罵隸屬（ㄐ）季悸伎技妓記忌跽也寄騎既暨計繼繫縛冀

驪覷覬洎瞖祭際劑濟薺霽（ㄑ）氣汽契企跂棄器憩亞妻詞砌（ㄒ）系

係繫聯戲餼褉細

（ㄓ）志誌痣智至致緻峙鼎痔時制製輊摯贄鷙置滯巇稚幟治豸

庶有質人躓忮不求（ㄔ）啻不熾傺侘同是士仕諟是示視世貰市

柿侍恃試弒使噬誓逝事勢嗜諟諡諡氏舐式拭軾（ㄗ）字眥漬自

恣（ㄘ）次（ㄙ）飲刺廁伺賜（ㄙ）四泗駟似巳辰祀耜嗣笥伺窺飼俟涘滙

肆廁毛寺兕姒

○未味

○（ㄈ）肺費芾沸痱吠廢

○二貳誀誘也

入聲一七

巿　入陰平
ㄓ　汁隻織
彳　喫　同吃
尸　濕失蝨　同虱

入陽平
ㄓ　執蟄縶質姪　摭　同跖　蹠　同蹠　擲職直殖植埴值
ㄕ　十什拾實石碩食蝕

入上聲
ㄓ　桎蛭窒秩帙炙陟騭
彳　叱赤斥敕　同勅　飭
尸　奭螫識室釋適

入去聲
彳　尺

寔湜

一　入陰平
ㄐ　揖一壹
ㄆ　劈匹
ㄉ　滴

入去聲
ㄉ　逼
ㄆ　劈匹
ㄉ　滴去剔踢
ㄐ　激屐迹跡蹟　同積績勣

入陽平
○　鼻
ㄉ　笛迪狄荻敵嫡鏑覿翟糴
ㄑ　七柒

入上聲
一　漆戚
ㄉ　吸扱悉膝析皙晰淅

入上聲
ㄅ　鼻
ㄉ　笛同戢
急卽
唧脊瘠疾嫉
口擊劇藉
｜籍踖寂亟極

入陽平
笈圾集輯楫
同戢
急卽
唧脊瘠疾嫉
口擊劇藉
｜籍踖寂亟極

入上聲
殛革也急
棘
ㄒ　習褶襲隰席蓆錫裼昔惜腊息媳熄橀

入上聲
｜乙
ㄅ　筆
ㄆ　癖
ㄆ　戟
ㄍ　給
ㄑ　脊

入去聲
邑挹挹熠逸俏佚泆軼仡益溢鎰罤懌譯繹驛圛亦弈奕被腋

入去聲
射　無　易　蝪蜴役疫億臆臆　同弋翼翌翊抑
ㄅ　必苾畢蓽蹕韠弼佛胇｜痹壁

本類上口字亦
可與一七合轍

壁辟碧湢苾愎（ㄆ）僻闢甓（ㄇ）泌秘宓密蜜謐覓汨羃（ㄌ）的（ㄊ）惕逖倜
同（似）（ㄋ）暱怒溺逆嶷（ㄍ）立粒笠栗慄溧曆歷瀝靂櫟礫轢酈（ㄐ）
鯽稷（ㄑ）泣緝葺迄訖磧（ㄒ）翕歙肸隙郤 姓郤綌舄潟 夕汐穸

ㄨˊ 　　　　　ㄩ 　　　　　ㄨ

四、姑蘇轍

陰平 姑蘇
ㄨ ㄩ

○污汙圬朽 烏鳴鄔巫誣於戲（ㄅ）逋晡（ㄆ）鋪（ㄈ）夫伕趺跗
跌呦孵敷衍

膚（ㄉ）都（ㄌ）嚕（ㄍ）孤菇呱觚姑菇估咕沽酤鴣辜箍家曹（ㄎ）枯刳

骷（ㄏ）乎戲於（ㄓ）朱株珠硃侏茱蛛銖誅豬猪潴瀦邾（ㄔ）初
　　　　　大 如

紓疏（同）疏梳輸殊毹（毹）姝洙櫨材 書殳樞（ㄗ）租（ㄘ）粗（ㄙ）蘇蘇

嘘（嚕）甦酥 疏讀又 蔬讀又

○淤迂紆（ㄐ）居据拮裾拘駒俱車 音讀疽苴趄 趑狙沮雎蛆（ㄑ）區

軀驅歐嶇軀齲胠胠（ㄒ）虛噓歔墟吁嘘訏盱須鬚鬚需繻楎

陽平 姑蘇

○吾梧唔咿峿吳蜈無亡同 蕪毋（ㄈ）匍葡莆蒲蒲酺菩（ㄇ）模（ㄈ）符苻

本類上口字亦可與一七合轍

本類上口字亦可與一七合轍

ㄩˋ　　ㄨˇ　　ㄩˇ

上聲

ㄩˋ欄：
扶芙殳孚俘桴郛莩嘏芙蜉
（ㄉ）盧爐瀘廬蘆艫轤臚顱鱸
壺乎讀（ㄔ）除滁蜍廚櫥蹰躕鋤鉏
（ㄏ）胡湖蝴衚葫糊餬猢狐弧
鋤同勎鋤同錗雛儲（ㄖ）如茹儒孺讀嚅
嚅濡襦（ㄘ）徂殂
（ㄊ古）途涂塗荼醵酥刐屠瘏徒圖（ㄋ）奴孥
（ㄊ）於于盂竽予妤餘余畬與莫諛膄魚漁禺愚嵎
踰榆揄陷渝瑜窬毹覦旟輿舉同
衢氍蘧蓮（ㄒ）徐
姑蘇

ㄨˇ欄：
五伍午仵武嫵同㛐
（ㄇ）敏母姆姥拇牡（ㄈ）府俯吩腑斧釜冶父脯輔簠黼撫
譜同（ㄅ）補捕哺埔（ㄆ）圃浦溥埔又普
櫓艣擄虜滷（ㄍ）古罟詁鼓瞽股牯賈蠱凸（ㄎ）苦（ㄏ）虎唬琥滸
（ㄓ）主麈煮渚貯拄（ㄔ）楮褚楚礎杵（ㄕ）暑署薯鼠數黍（ㄖ）乳汝（ㄗ）祖
阻組詛俎刏

ㄩˇ欄：
語齬齲囷庾瘐禹與予（ㄣ）嶼雨宇圉傴窳（ㄋ）女（ㄌ）呂侶旅屢褸縷

本類上口字亦
可與一七合轍

ㄨ

去聲　姑蘇

履ㄐ矩舉筥莒弄踽咀沮齟ㄑ齲取娶ㄒ許姁昫煦訹咻醑糈▲

〇誤晤悟寤務霧婺騖鶩驚戊惡塢迕ㄅ布佈怖步部埠簿捕讀又哺讀
ㄆ鋪堡讀又瀑曝暴ㄇ慕墓暮募幕ㄈ付咐駙仆讀又赴訃婦負阜父
副富傅賻賦ㄉ杜肚度渡鍍蠹妒ㄊ吐嘔唾ㄋ怒ㄌ路露潞
略輅ㄍ故估固痼雇顧僱ㄎ袴褲同ㄏ戶扈雇滬怙祜護互
澍豎數墅漱音語回孺茹讀又ㄓ著箸杼鑄ㄔ處恕庶署曙成樹
御禦馭與譽飫喻愈瘉癒諭籲預寓遇雨詞芋語也嫗ㄋ
鉅距詎聚苜足恭去趣娶覷觀同ㄒ絮叙溆序緒酗壻塿
女以女ㄌ慮濾ㄐ據遽鋸踞句屨竇窶貌驚視懼具颶巨拒炬

ㄩ

入聲　姑蘇

〇屋ㄆ扑仆撲ㄉ督ㄊ禿ㄎ窟哭ㄏ欻忽惚ㄔ齣出ㄕ叔語音又讀

ㄨ

入陰平

入陽平

ㄆ僕璞蹼樸通濮襆ㄈ弗佛彿髴拂怫茀紼佛艴袯觳觳縠苙處

本類上口字亦可與一七合轍

可與一七合轍

本類上口字亦可與一七合轍

本類上口字亦可與一七合轍

入去聲

入上聲

入陰平

入陽平

入上聲

入去聲

ㄅ 宓伏袚袱服腷福幅輻匐縛 勿 獨讀犢牘瀆匵匱櫝毒蠹頓

ㄇ 冒凸突 ㄈ 揎鶻圇 嗀斛鵠核 ㄊ 竹朮笁筑築逐軸柚杼燭躅

ㄕ 秫叔菽淑孰塾贄 ㄖ 卒捽族嗾鏃足 ㄙ 俗

ㄅㄨ 勿物汩兀杌扤尪沃讀又 ㄅ 不夊瀑曝同暴

ㄆㄛㄅ 篤 ㄍ 骨滑榾汩洫縠觳的谷 ㄓ 囑屬矚 ㄕ 蜀屬 回辱

ㄇ 木沐霖讀目睦穆繆通牧

幕 ㄈ 复腹複馥復 ㄌ 彔祿菉綠音淥逯酴騄錄簏碌鹿漉簏簏轆宿縮

僇戮勠蓼耗六讀陸 ㄍ 告梏 ㄏ 酷嚳 ㄑ 勿讀 ㄓ 粥讀祝㒺音紬訕

怳畜生扌擂 ㄜ 斀俶 也始 ㄗ 述術沭倏 並 ㄖ 儵 東 回人肉辱海

褥縟蓐 ㄊ 猝簇蹴踧促趣 速也趨 ㄌ 盧同 ㄙ 窣窸速涑涑觫餗蕀蔌肅驌宿

蓿苜夙粟謖

ㄑ 屈詘曲直 ㄒ 戌

ㄐ 橘鵙 同鶪局偪跼撊冹菊掬踘鞠鞠 ㄑ 麴同麴麯

ㄩ 曲歐

ㄩ 昱煜聿矞驈遹鷸潏鬱尉複 姓遲蔚熨貼郁育毓谷吐 — 浴欲慾峪

玉鈺燠澳同陝　▲獄鷸域蜮闃或　③戀恧衄

劇（ㄒ）聞淪恤郵䘐畜收蓄勛勗同項旭續
ㄌ律率速壘鬱菉音綠語④

五、灰堆轍

ㄟ　陰平灰堆　ㄟ　［ㄨㄟ］

ㄅ卑碑俾讀又悲杯栖盃背動
ㄆ披讀又呸胚坏讀又醅

［ㄨㄟ］
○倭逶萎威葳葳委蛇迤偎煨隈冰微讀
ㄉ堆　ㄊ推　ㄍ圭閨歸皈
ㄎ窺虧歸然剄盔刲割取
ㄏ麾灰恢詼揮輝同暉

ㄟ
規龜嬀傀瑰剨瓌瓌同
ㄓ追椎讀又騅錐
ㄔ吹炊
ㄘ崔催摧縗同衰
ㄙ

翬徽隳墮隳隳同撝豚喧朏隤

綏讀又雖睢尿

陽平　灰堆

資嫢蜼蠶羸

ㄆ培陪賠坏邳裴
ㄇ眉枚玫嵋楣湄郿煤媒梅莓霉沒音語
ㄌ雷擂累

ㄨㄟ

○韋違圍幃為危鬼巍
ㄍ頹隤巋
ㄎ葵揆睽夔奎魁馗達▲回迴
同徊洄茴蚵　（彳）垂箠陲錘捶同椎槌鎚　（ㄕ）誰音讀回薞雜　（ㄙ）隋隨綏讀又

雛▲讀又

又乀

上聲
灰堆

ㄇ美渼每洗ㄋ餒ㄌ蕾儡壘磊耒誄累漯

○委萎諉骫浘洧唯偉葦薳瑋緯韡猥去腿ㄍ詭傀塊尢軌匭晷

癸鬼簋ㄎ傀跬揆讀又ㄏ毀燬悔晦讀烜誨讀ㄕ水ㄖ惢ㄗ嘴ㄘ璀ㄙ

ㄨㄟ

去聲
灰堆

髓▲

魅媚袂謎ㄋ內ㄌ累類淚同酹

○為畏餵喂ㄍ位尉蔚胃謂蝟渭魏衛ㄎ喟愧餧饋潰憒聵簣罥嘳ㄏ誨卉彗詯ㄈ吠

ㄅ備憊貝狽輩背悖倍焙婢避臂ㄆ配佩沛霈旆彎帔ㄇ妹沬昧寐

○桂貴櫃跪創讀又檜鱠劊又晦恚匯薈繪同燴慧蟪穢闠醹賄彙ㄓ綴組墜贅惴ㄔ吹

讀又晦恚匯會薈繪蕢蕙蟪穢闠醹賄彙回銳睿叡同柄芮蚋卩罪最蕞醉晬ㄊ翠萃

對懟兌碓隊憝ㄉ對兌碓隊憝ㄏ誨卉彗詯讠譁卉彗詯ㄔ吹

▲音讀ㄕ稅說ㄖ睿叡同柄芮蚋卩罪最蕞醉晬ㄘ翠萃

ㄙ淬悴淬粹倅瘁脆同脆毳橇ㄙ邃隧燧邃歲碎誶穗總祟

六、懷來轍　ㄞ　ㄨㄞ　一ㄞ　（一ㄝ）

陰平懷來　ㄞ　ㄨㄞ　一ㄞ　（一ㄝ）

埃挨亦可讀
一ㄞ

埋亦可讀一ㄞ

〔ㄞ〕
○哀哎唉埃挨（ㄅ）呆獃同　開（ㄉ）呆又讀待遲（ㄊ）胎苔咍（ㄍ）該垓陔賅（ㄎ）
揩開（ㄐ）齋（彳）差（ㄕ）篩（ㄗ）災哉栽（ㄘ）猜（ㄙ）腮思忮

〔ㄨㄞ〕
○歪（ㄍ）乖（ㄓ）拽擲（ㄕ）衰摔

（一ㄝ）
（ㄐ）皆偕喈階街

陽平懷來

〔ㄞ〕
○崖睚
（ㄏ）徊淮槐懷獲縣鹿
○呆同駭（ㄆ）捱痘（ㄊ）埋霾（ㄊ）台苔胎颱臺擡檯邰姓（ㄌ）來
徠萊（ㄍ）孩骸（ㄓ）翟姓（彳）豺柴儕（ㄘ）才材財裁纔

（一ㄝ）
（ㄒ）鞋偕讀諧

上聲懷來

〔ㄞ〕
○矮嗳欸藹靄毒繆時人名秦○擺襬|衣摆擖○買○歹逮捩（ㄋ）乃迺同廼

三六六

ㄨㄞˇ

（一ㄝ）

ㄨㄞ

（一ㄝ）

ㄨㄞ

ㄞ

七、乜斜轍　ㄝ　一ㄝ　ㄩㄝ　ㄜ（ㄨㄛ）

去聲　懷來

▲奶
也年
《改　ㄎ楷鍇愷凱剴鎧　慨嘅　ㄏ海醢　ㄓ宰崽仔載
也年　○朵採彩
▲▲▲

綵睬　▲▲
《拐柺　ㄎ蒯　ㄓ跩　ㄔ揣　ㄕ甩

ㄐ解　ㄒ蟹
又　ㄒ蟹讀

○愛嬡曖礙隘　ㄆ敗拜唄稗粺派湃　ㄇ賣邁勱　ㄉ代袋貸岱玳黛
《蓋溉概丐戒　▲ㄎ慨　又▲ㄎ慨讀　ㄏ害亥咳駭　ㄓ債寨瘵　ㄔ瘥蠆　ㄕ曬晒　ㄗ載再在　ㄘ蔡菜　ㄙ賽塞

待怠迨殆紿帶戴　ㄊ太泰態汰　ㄋ奈耐鼐　ㄌ賚睞賴瀨癩籟

○外　《怪　ㄎ儈噲獪膾澮快筷創會計塊　ㄏ壞　ㄓ拽引　ㄔ踹　ㄕ帥

○
率蟀

ㄐ介芥价界玠疥戒誡械讀　又屆解押廨讀　又ㄒ械駭讀　解姓懈廨蟹邂
薤瀣沆

本應上口讀さ為せ但現已淘汰，可與梭坡合轍

本應上口讀さ為せ但現已淘汰，可與梭坡合轍

本應上口讀さ為せ但現已淘汰，可與梭坡合轍

本應上口讀さ為せ但現已淘

本應上口讀さ為せ但現已淘

本應上口讀さ為せ但現已淘

本應上口讀さ為せ但現已淘

陰平 ㄛ斜

勹爹ㄐ嗟ㄒ些 ▲ ▲
一せ　ㄐ嗟讀又ㄒ靴
ㄩせ　ㄓ遮嘸ㄔ車硨ㄕ奢賒

陽平 ㄛ斜

一せ　爺耶邪椰揶椰　同　同　同　琊　同
一せ　ㄑ茄伽ㄒ斜邪 ▲
ㄩせ　ㄑ瘸
　　　ㄔ佘蛇

上聲 ㄛ斜

一せ　也野冶ㄐ姐ㄑ且ㄒ寫 ▲ ▲ ▲

去聲 ㄛ斜

一せ　ㄓ者赭ㄔ扯尺ㄕ捨回惹喏若般 ▲
　　　ㄐ借藉ㄒ卸瀉謝榭曳 ▲▲▲▲▲語音牽引
一せ　○夜腋語射官名 僕—古
ㄓ蔗鷓柘ㄕ射麝社舍赦

三六八

下篇

十三轍字彙

三六九

入聲ㄅ斜

【一ㄝ 平入 陰】

入陽平〔陰〕

噎
ㄅ 鱉
ㄆ 撇（去） 貼 ㄆ 帖 怗 服
ㄋ 捏
ㄐ 接
ㄑ 切 竊
ㄒ 歇 蠍

入上聲【一ㄝ】

子 蜎
ㄐ 刦 節 櫛 癤 截
並刼同刼 捷 婕 睫 潔 結 桔 詰 祜 劫 頡
ㄆ 別 鱉 腳

入去聲【一ㄝ】

ㄊ 協 姰 脅 叶 挾 頡 又 擷 絜 矩
ㄌ 碟 蝶 堞 喋 牒 褶 諜 蹀 蹀 讀 擷 桀 傑 杰 楬 羯 碣 竭 偈 訐
瘧 撇（去） 鐵 帖 請

入上聲【一ㄝ】

○ 葉 業 鄴 曄 燁 醫 饁 頁 謁 咽 哽
ㄅ 彆 扭
ㄇ 滅 篾 蠛 蔑 名 古 人
ㄌ 獵 躐 蠟 列 裂 烈 冽 振 劣 怯
碑 ㄋ 聶 躡 臬 鮑 庖 涅 孽 糵 齧 並 同 嚙 囓
音讀 愜 箧 慊 滿 妾 契 闋 鍥 絜 揭
足 妾

入陽平【山ㄝ 入陰】

尚
ㄖ 蠍 撒 挼 缺 闕 薛
ㄐ 決 訣 觖 玦 鴃 倔 掘 蕨 崛 厥 劂 蹶 竭 獗 噱 譎 孑 孓
ㄑ 缺 闕 ㄒ 薛

入上聲【山ㄝ】

絕 ㄒ 穴 點
ㄐ 蹶 後馬蹄跳 ㄒ 雪

坡合轍

本應上口讀ㄙㄜ
爲せ但現已淘
汰。亦可與梭
坡合轍

拙茁兩字現已
多不上口，亦
可與梭坡合轍
。

⊡ ㄩㄝ

入去聲
⊙月刖悅閱鉞越粵ㄒ穴血 讀雪 白削 音讀 ▲▲

入去聲
ㄓ這宅浙ㄔ徹撤撤轍 音掣坼拆 讀ㄕ設懾 讀又攝涉 回熱

入陽平
ㄓ折轍摺慴囁哲蜇謫摘蟄磔翟姓輒ㄕ舌

入陰平
ㄓ螫 音語

⊡ ㄛ
(ㄛ)平入陰平ㄕ說

入陽平
(ㄨㄛ)ㄓ拙茁 ㄓㄨㄛ／ㄓㄨㄝ ㄔ啜綴 ㄔㄨㄛ／ㄔㄨㄝ

八、發花轍 ㄚ ㄧㄚ ㄨㄚ

⊡ ㄚ
陰平發花 ㄚ

⊙啊阿ㄅ巴芭笆疤犯吧叭扒ㄆ葩ㄇ媽嬷蟆ㄊ他(她牠它)ㄋ
那ㄌ拉啦喇ㄍ嘎ㄏ哈ㄓ查姓渣楂嘸ㄔ又扠杈差鍇ㄕ砂紗沙
痧鯊裟杉ㄙ薩▲

⊡ ㄧㄚ
⊙呀鴉椏ㄚㄐ加枷痂迦笳嘉跏珈家傢葭猳佳袈ㄒ蝦

⊡ ㄨㄚ
⊙哇蛙洼窪ㄩ讀呱音語窊媧蝸讀又ㄍ瓜蝸ㄎ夸誇姱ㄏ花嘩ㄓ抓撾

陽平發花

〡丫　ㄔ欷狀的迅速如一聲

〇　ㄅ嘎　ㄆ爬耙杷琶扒　ㄇ麻蔴嘛喇痲蟆　ㄋ拿挐　ㄔ茶搽查槎坨　ㄕ啥

一丫
ㄨㄚ

〇牙芽枒蚜涯衙　ㄒ瑕霞遐

娃　ㄏ華譁驊划

上聲發花

〇阿疑訝歡詞　ㄅ把靶　ㄇ馬媽碼瑪　ㄉ打　ㄋ那哪　ㄌ喇　ㄎ卡咳血　ㄏ哈　ㄔ

ㄕ傻　ㄙ灑　〇亞音語啞雅　ㄐ假賈姶　ㄑ卡讀又

一丫
ㄨㄚ

瓦ㄍ剮寡　ㄎ侉垮　ㄓ爪ㄕ耍

去聲發花

ㄅ爸把柄伯　ㄆ怕帕　ㄇ罵　ㄉ大　ㄋ那遠指　ㄍ价監　ㄎ喀

ㄅ霸灞壩埧罷　ㄇ五

ㄓ乍咋詐炸蚱搾榨吒　ㄔ同蜡迻汉語音衩佗妮詫差一錯語音岔蜡廟八　權衩佗妮

一ㄚ

入聲　發花

○亞埡婭迓砑㈣架駕嫁稼價假休㈠下夏廈暇縛

ㄨㄚ

㈣卦挂掛褂絓罣㈤胯骻跨㈥化華　山名　又　罵畫話

入聲　發花

ㄚ

入陰平

ㄅㄚ　八捌㈢伐㈠發搭㈫塌㈭扎剌㈩插㈱殺㈰咂㈿擦

ㄚ

入陽平

ㄅㄚ　拔跋鈸茇魃㈢乏筏閥罰㈭答瘩疙達噠縫㈫齰䶲怛笪㈭遢

ㄍ

入上聲

㈭札扎拶苲砟鍘察㈰鍘察㈰眨㈿撒

入去聲

㈩拔㈢法髮㈫塌獺㈭眨㈿撒　又

ㄚ

入陰平

阿誵㈫沓踏搨拓榻蹋遢嗒達洮撻獺躂㈲納吶哨訥　又　衲

入去聲

㈸蠟臘辣刺㈭栅刹㈱箑翣歃煞㈿颯薩卅

一ㄚ

平

入陰平

一ㄚ

押籛壓㈩掐㈲瞎

入陽平

一ㄚ

押㈩袷㈩　同　夾浹鋏鋏郟頰裌戛㈲洽袷俠狹　同　挾　讀　硤

入上聲

一ㄚ

㈩甲岬

入去聲

峽匣狎柙黠轄

一ㄚ

軋揠㈩恰洽　又　帢㈲呷嚇

　　　　　ㄨㄚ
入陰　平
　　　　　ㄨㄚ
入陽平
　　　　　ㄨㄚ
入去聲

挖《刮颳括适聒（ㄕ）刷

（ㄏ）滑猾劃開

褲嘔曬（ㄏ）劃計

九、梭坡轍

陰平梭坡

（ㄛ）　　（ㄜ）　　（ㄨㄛ）　　（ㄧㄛ）

○喔　表感歎詞
了解歎詞

○唷　驚歎

○喔　（ㄅ）波玻菠坡嶓餑（ㄆ）坡波讀又頗

○窩渦萵猧倭（ㄉ）多哆（ㄊ）佗它他音拕拖（ㄌ）囉嚛（ㄍ）鍋過讀又豁（ㄎ）

○搓磋蹉莎挲（ㄙ）唆梭蓑簑莎抄同莎嗦（ㄅ）

○窠顆棵（ㄏ）訶呵

○阿婀妸婐不決疴同阿（ㄍ）哥歌謌同哿苛澤戈（ㄎ）科蝌苛柯珂疴讀又軻

陽平梭坡

佛

○哦疑訝歎詞
○哦歎詞
（ㄅ）脖波讀又
（ㄆ）姿鄱嶓
（ㄇ）模摹饃同模謨摸嫫麼摩魔磨蘑
（ㄛ）

【ㄨㄛ】

㊀駝駝沱陀跎酡佗 荷負
駄鼉 ㄋ挪娜按 ㄌ螺
贏驟同 驘 羅囉嘍鑼钂

【ㄛ】

（ㄛ）

上聲 梭坡

○訛譌 囮讀 俄娥蛾鵝峨莪哦吟 ㄋ哪吒 ㄏ和蘇何河荷禾

（ㄛ）

○我 音讀 ㄍ哿舸 ㄎ坷哿讀 又

【ㄨㄛ】

ㄅ跛簸 ㄆ頗 囮讀 音讀

ㄉ朵躲埵埵 ㄊ妥橢 ㄋ娜妸 ㄌ裸贏螺卵 ㄍ果菓裹餜 ㄏ火伙夥

ㄗ左佐 ㄊ瑳脞 ㄙ鎖 同鏺 ▲璅 同瑣 ▲所

【ㄛ】

（ㄛ）

去聲 梭坡

ㄅ播簸 ㄆ破 ㄇ磨 詞 ㄈ縛 讀 又
名

ㄗ坐座做胙祚胙作 ㄘ措厝錯挫剉銼

○臥涴 ㄉ舵桗 剁埵躲惰墮 ㄊ唾 ㄋ懦糯 ㄍ過 ㄏ禍甋貨和 魳 ㄖ偌

【ㄛ】

（ㄜ）

入聲 梭坡

○餓 ㄍ個个箇 ㄎ課 ㄏ荷負賀和唱

（ㄛ）入陰平

（ㄛ）ㄅ鉢撥剝　ㄆ潑　ㄇ摸

入陽平

　ㄉ脫托侂　《郭　ㄓ桌捉涿　ㄔ戳　ㄙ縮音語▲

（ㄛ）ㄈ　ㄅ孛　ㄆ浡勃渤鈸又讀　ㄅ舶泊箔博搏薄讀音礴襮駮雹讀音蔔踣

（ㄛ）ㄅ白柏帛百伯

（ㄨㄛ）ㄉ奪鐸　ㄊ橐　《國摑幗虢鹹　ㄏ活　ㄓ著落酌灼濁鐲琢諑

啄濯擢卓倬斲斀繳　ㄗ涃▲昨

入上聲

（ㄜ）ㄅ北

入去聲

（ㄛ）ㄅ亳擘　ㄆ粕朴厚　ㄇ沒歿末抹沫秣莫漠寞膜瘼　ㄈ迫拍魄　ㄇ墨嚜默默陌脈万複姓蟇

（ㄨㄛ）ㄅ幹握幄渥沃　ㄉ度忖踱咄　ㄊ拓跅柝魄隘　ㄋ諾搦　ㄌ洛

雜絡落酪音讀烙音讀駱珞咯血犖濼　ㄎ闊廓鞹擴　ㄏ豁或惑獲嚄濩攫

穫霍藿翟　ㄔ劃鞏　ㄔ綽齪　ㄕ率帥蟀勺讀音　ㄅ朔槊爍鑠數|頻碩音語回

（ㄜ）入陰平

（ㄜ）《鴿割擱　ㄎ瞌磕刻|雕頮　ㄏ喝

若弱　ㄗ作怍酢鑿　ㄘ撮

入陽平　〔ㄜ〕ㄉ得德　ㄍ葛轄格閣　ㄍ骼革隔嗝蛤　ㄎ咳殼　ㄏ合盒郃盍闔

入上聲　〔ㄜ〕ㄙ紇齕劾核閡涸　ㄅ則　ㄗ側鰂擇澤責嘖蹟幘簀迮窄

入去聲　〔ㄜ〕ㄍ過惡善聖鄂愕鶚腭　ㄍ鰐顎齶　ㄜ諤齶厄扼軛　ㄊ特忒愿

〔ㄩㄝ〕入陰　〔ㄩㄝ〕約　ㄐ角腳覺攫攪屩爵嚼爝　ㄒ削學
平〔ㄩㄝ〕ㄍ惡　ㄍ葛姓　ㄎ渴　ㄍ姓　又

入陽平　〔ㄩㄝ〕ㄌ樂嶽肋仂泐勒　ㄍ音讀

入去聲　〔ㄩㄝ〕ㄌ樂　音晉藥耀曜讀躍鸙龠籥鑰岳嶽　ㄋ虐瘧謔ㄌ略掠ㄑ卻
喝彩ㄗ仄昃側　又ㄘ側測惻廁策冊ㄙ嗇穡轖澀色瑟塞阻
　　　　　　ㄙ溢櫨克尅客刻　ㄏ鶴音郝讀　音讀嚇赫黑讀

十、遙條轍　ㄠ拗　一ㄠ
〔ㄩㄝ〕ㄍ確搉榷礭碻趞雀ㄒ削音讀

陰平　遙條
〇熬凹坳ㄅ包苞褒ㄆ抛泡ㄇ貓ㄉ刀叨嘮ㄊ饕滔韜掏叨搯弢
ㄌ撈音語ㄍ高膏篙皋同皋羔糕ㄎ尻ㄏ蒿蟷嬈ㄐ昭招釗朝夕嘲音讀

一ㄠ

ㄠ

一ㄠˊ

陽平
遙條

上聲
遙條

彳超抄鈔勦劋
尸燒臂稍捎弰誚▲
下糟遭▲
ㄘ操糙▲
ㄙ搔繰艘臊▲

○么吆
要腰夭妖邀徼（福）音霄▲
ㄉ驕嬌交郊蛟跤鮫姣
ㄍ鑣標鏢杓爊彪▲
ㄆ飄漂浮▲
ㄇ喵▲

貂凋雕彫鵰碉
ㄊ挑佻祧（ㄌ撩嘹）
ㄐ蹻蹺敲橇鍬

蕉僬椒
ㄒ囂枵鴞哮曉梟獍簫蕭瀟翛宵消硝銷▲

絹逍劓（音語）霄▲

○麈敖熬嗷遨翱（音語）
ㄆ袍咆庖炮炰匏（製）刨
ㄇ矛茅蟊蝥同毛髦旄
ㄋ撓橈鐃呶ㄌ勞嘮癆撈（音讀）牢醪ㄏ豪嚎
ㄗ朝潮嘲（音巢）尸韶（音語）ㄖ饒橈蕘ㄘ曹

錨ㄊ苟陶桃逃檮濤薅
苟（音湖）
濠壕蠔毫號呼嘷彳泉同朝代潮嘲（音巢）

嘈漕槽▲

遙搖窯謠猺繇繇姚洮名湖
瑤繇
ㄉ迢笤苕迢髫同岩調和蜩桃ㄌ僚撩寮嘹潦遼療鐐燎

苗描瞄ㄊ條笤苕迢髫（音韶）峭ㄆ瓢嫖
ㄑ喬僑橋翹硚蕎荍樵瞧憔同顯譙▲

鷯寥聊ㄑ
ㄇ杳窅邈

ㄠˋ　ㄠˋ

一ㄠ　一ㄠ

去聲

遙條

○禙媼ㄅ寶保堡葆褓飽鴇ㄆ跑ㄇ卯昴ㄉ倒顛搗擣禱ㄊ討

ㄋ腦惱瑙ㄌ老姥ㄍ槁稿縞杲ㄎ攷考拷烤ㄏ好ㄓ爪找沼ㄔ吵

○炒ㄕ少ㄖ擾ㄗ早蚤棗澡ㄘ草懆ㄙ掃嫂

○杳窅夭妖折同咬窈ㄅ表俵裱婊ㄆ漂瞟縹殍ㄇ了瞭燎蓼

蔫邈杳又淼ㄉ窕挑ㄋ鳥裊嬝同ㄌ了瞭燎蓼嫽ㄐ杪秒眇渺緲

　讀佼餃皎繳僥矯蹻蟜剿勦ㄑ悄愀巧ㄒ曉筱篠小

　又佼餃皎繳僥矯蹻蟜剿劋同　湫隘攪

○奧澳懊墺坳又坳同傲敖ㄅ豹暴爆報刨鮑抱ㄆ砲炮礮疱

ㄇ貌冒帽瑁旄眊ㄉ到倒反道導稻蹈悼燾ㄊ套叨淖

ㄌ勞犒澇潦冰ㄍ誥靠犒ㄏ號好璭耗浩皓顥灝鎬皜昊

ㄓ罩召照詔兆肇趙櫂棹ㄔ鈔又炒ㄕ紹邵邵哨少佬ㄖ繞遶

愯皁同譟燥躁ㄙ慅同譟掃帚

○要鷂曜燿同燿ㄆ票漂亮剽驃ㄇ廟妙繆姓ㄉ弔掉調腔查ㄙ篠

ㄉ耀跳眺ㄋ溺尿同尿ㄌ燎瞭望鐐讀又廖料ㄐ叫教校較轎嶠窖覺睡噍

十一、油求轍　[又]（ㄠ）

▲醮（ㄑ）嫶憔俏峭誚鞘（ㄒ）劭效傲校孝肖嘯笑▲

陰平　油求

[又]　[一又]

○區 姓 歐毆（ㄇ）鷗謳嘔（ㄛㄨ）讀　又（ㄇㄡ）兜（ㄊ）偷媮（ㄌ）摟（ㄍ）勾鈎溝篝（ㄎ）摳嘔（ㄙ）
○姁（ㄔ）州洲舟周週賙（彳）抽瘳搊篘犨（ㄕ）收（ㄆ）鄒騶謅騶諏飯陬（厶）搜
嗖溲蒐

陽平　油求

[又ˊ]　[一又ˊ]

秋鞦鰍鰌鰍萩（ㄒ）休咻庥貅鬃羞饈脩
○優幽呦攸悠（ㄉ）丟（ㄋ）妞
○憂幽呦攸悠（ㄌ）溜（ㄐ）鳩糾鬮啾揪（ㄑ）丘邱坵 並同 蚯龜茲
（ㄆ）抔掊（ㄇ）謀牟侔眸繆綢（ㄈ）罘罳 讀 又（ㄊ）頭投（ㄌ）婁樓囉囉髏螻
僂僂牽 也（ㄏ）侯喉猴猴餱鍭瞜（彳）儔疇籌酬酬愁紬綢稠裯仇讎同
條 回柔揉踿踿

○尤尨魷郵由油蚰繇 由 通 獸猶蕕游遊蝣（ㄋ）牛（ㄌ）留榴瘤騮遛 逗 劉
瀏琉瑠 同 硫流瑬旒鏐（ㄑ）求球毬裘逑賕絿俅蚪蚍 同 酋遒蝤囚泅

（ㄠ）

上聲　油求

（ㄇ）孟同蝥

◯嘔偶耦藕（ㄆ）剖瓿（ㄇ）某牡　讀又　畝讀又（ㄈ）否　不缶（ㄅ）斗抖蚪陡（ㄌ）摟抱|

◯簍塿（ㄍ）狗苟枸岣（ㄎ）口（ㄏ）吼犼（ㄓ）肘帚同箒（ㄔ）丑醜（ㄕ）首守手（ㄖ）糅

（ㄗ）走（ㄙ）叟　同嗖瞍擻藪嗾

◯有友酉羑莠黝牖（ㄋ）扭紐鈕狃忸　讀又（ㄌ）柳綹（ㄐ）久玖灸韭九糾

去聲　油求

◯趉酒（ㄑ）糗（ㄒ）朽

◯漚慪嘔氣（ㄉ）鬥鬭豆逗脰荳痘竇（ㄊ）透（ㄋ）耨（ㄌ）陋漏鏤露（ㄍ）冓遘構

遘購媾覯姤垢詬詬近讀（ㄎ）寇蔻釦扣叩敏（ㄏ）候埃后逅邂後厚

做作（ㄓ）畫咒同呪（ㄔ）胄宙箈紂皺縐（ㄔ）臭（ㄕ）狩獸瘦受授綬壽售（ㄗ）奏揍

態（ㄘ）輳湊（ㄙ）嗽漱　音讀

宥囿侑又右佑祐幼誘莠　讀又（ㄒ）秀琇繡同綉岫袖嗅宿|

疚柩究廄廏同咎臼舅舊就僦（ㄇ）謬　通（ㄌ）遛馬溜水（ㄐ）救同捄

（ㄇ）貿楙懋瞀袤茂

十二、人辰轍　ㄣ　ㄢ　ㄥ　ㄨㄣ（ㄥ）（一ㄥ）

陰平人辰

【ㄣ】

○恩

（ㄅ）奔犇

（ㄇ）悶燜　兩字均讀　又讀

（ㄈ）分紛芬氛雰

（ㄍ）根跟

（ㄓ）眞禎甄珍朕肫診讀臻榛溱獉貞偵楨禎針鍼箴斟砧碪同（イ）瞋嗔琛郴

（ㄕ）申伸呻紳身娠牲姺渗同

（人）參薓燊

（ㄗ）參差

（ㄙ）森

【一ㄣ】

○囙（因）姻同嫣茵裀湮堙氤音喑愔瘖慇殷陰

（ㄅ）賓濱檳儐

（ㄆ）拼姘

（ㄐ）巾斤筋津今衿矜金禁耐不住如襟裣浸讀又

（ㄑ）親衾欽嶔

（ㄒ）欣忻昕訢炘馨辛新薪歆心芯

【ㄨㄣ】

侵駸

○溫瘟

（ㄉ）敦墩惇吞暾

（ㄌ）掄手動也

（ㄎ）昆琨錕鯤鵾焜坤堃髡

（ㄏ）昏婚惛閽葷軍屯也難迍肫諄春椿尊樽遵邅村郇嫩孫蓀猻昏

【ㄩㄣ】

殄飧食餐

○氲縕暈昏倒

（ㄐ）均鈞君困麕軍輝

（ㄑ）逡

（ㄒ）熏燻勳薰獯曛醺勛

（ㄗ）尊樽遵

（ㄘ）村

（ㄙ）孫蓀猻昏

【ㄥ】

（ㄅ）

（ㄉ）登燈鐙灯簦並同

（ㄊ）騰

（ㄍ）庚賡鶊更浭秔並同粳粳羹耕畊同

（ㄎ）坑同阬鏗硜

（一ㄥ）

ㄏ 亨哼 ㄓ 爭崢眝 箏諍掙 正征怔 烝蒸徵 丁伐
▲木 ㄔ 賴瞠 撐撐 稱

僧 ▲

俜 ㄕ 生笙 聲升昇 陞勝 堪 囘扔讀 ㄗ 曾增憎繪 ㄘ 噌人也叱 ○

○ 英瑛嫈 嚶攖櫻 纓瓔嫛 嫛鶯鶯 鶯鶯 ▲音語耕 音杭 音語旌晴 精菁箐 晶 ㄑ 輕卿傾 青清蜻 鯖 ㄒ 興馨 讀星腥猩

ㄋ 娉俜 ○ 丁釘仃 叮疔 ㄊ 汀聽廳 ㄌ 拾 ㄐ 京鯨驚 莖涇兢 荊 又讀更

陽平 人辰

惺忪 ㄧ

ㄈ 盆湓 ㄇ 門捫們 ㄊ 汾粉棼 蚡焚 ㄏ 痕 ㄔ 辰晨宸 陳臣塵 沈沉同 忱

諶湛 ㄕ 神囘 人仁壬 任姓妊 姙同 ㄘ 岑泠

寅夤銀 垠齦狺 誾鄞鼯 滛霆嶢 岑吟喻 ㄆ 頻蘋顰 嬪貧 ㄇ 民岷

珉緡昊 聞 ㄌ 鄰燐遴 麟寧鱗 轔璘鄰 臨林琳 淋霖 ㄑ 勤懃芹 秦蓁

覃姓琴 岑衾衾 又禽噙 擒 ㄒ 尋乞也

○ 文蚊紋 玟雯彣 聞 ㄊ 屯囤飩 豚臀 ㄌ 侖倫淪 論語輪 綸掄也 擇崙圇

ㄨㄣ

三八二

ㄩㄣ

圂 魂渾琿 彳昏 同 淳醇鶉純 莼 尸純 又語音 ㄘ存 蹲 音讀

○ 云芸紜耘雲 匀昀筠員 也 郧 ㄌ淋 ㄑ羣裙 ㄒ循巡馴旬洵詢恂珣 ▲

（ㄨㄥ）

荀郇峋尋潯 ▲

ㄇ照 ㄊ滕藤籐騰騰塍疼 ㄋ能 ㄌ楞棱 同 ㄏ恆桁珩衡蘅 彳呈程

▲裎醒橙澄澂懲塍桭乘丞承成城誠盛飯晟 又郕 尸繩澠 囘仍礽 ㄅ

（ㄥ）

○熒螢滎縈瑩瀅盈贏瀛蠅迎 ㄆ平評坪枰萍屏帡缾

洴馮凭蘋 ㄇ明名銘茗 又酩洺冥莫暝溟蝗鳴 ㄊ廷庭蜓霆亭停

婷淳 ㄋ寧嚀獰甯凝 ㄌ令 使 音 零伶齡鈴苓聆羚鴒蛉玲翎凌淩

凌陵菱綾靈霷霝醽 ㄑ傾 讀 又擎檠黥鯨勍情晴 ㄒ形邢刑鉶型侀

曾層僧 ㄍ

行陘

（一ㄥ）

ㄅ本畚 ㄈ粉 ㄊ肯肎 宵齘 也 懇墾 ㄏ很狠 ㄓ疹畛 ㄔ縝 ㄕ診疹畛 同 紾軫袗稹

枕 尸哂矧審瀋瀋讅妠訠 囘忍荏稔 ㄗ怎

（一ㄣ）

○引蚓靷隱癮尹听貌 ㄅ禀 讀 又 ㄆ品 ㄇ敏閔憫愍滑泯抿閩 讀 又 眠溷

ㄣ

ㄨㄣ

池皿廩凜懍（ㄐ）董謹槿僅觀緊㐀儘錦（ㄑ）寢

○刎吻脗穩（ㄅ）黽盹打—（ㄊ）朶衮袞滾鯀

合（ㄓ）隼準准埻（ㄔ）蠢（ㄕ）盾楯吮（ㄖ）撙噂（ㄙ）筍
同笋損榫

○允狁殞磒隕雪（ㄐ）窘讀又

ㄩㄣ

（ㄅ）等戥○冷（ㄍ）梗埂哽骾鯁耿（ㄎ）肯（ㄓ）拯（ㄔ）逞騁（ㄕ）省眚
同察讀又（ㄖ）扔

（ㄥ）

影郢潁頴㷒（ㄅ）丙柄讀又炳昞邴餅屏除秉凜（ㄇ）茗酩皿讀又

（ㄥ）

鼎（去）挺梃艇町（ㄋ）擰（ㄌ）領嶺（ㄐ）景憬璟頸到警儆井阱同（ㄑ）頃請（ㄒ）

（ㄅ）省察醒惺悟擤

ㄅ

去聲人辰

（ㄅ）笨迸奔（ㄆ）噴（ㄇ）悶燜懣（ㄈ）分本份忿憤僨噴（ㄌ）嫩（ㄍ）艮

茛亙（ㄎ）掯恨（ㄓ）震振賑陣鎮酖朕（ㄔ）趁櫬襯齔疢稱（ㄕ）相識（ㄕ）

嗔腎蜃甚滲（ㄖ）刃認紉軔認任衽飪賃壬姙音恁（ㄆ）譖

一ㄣ

○印胤蔭廕飲（ㄅ）償殯擯鬢（ㄆ）牝聘（ㄌ）吝藺躪磷悋近

斬勁僅厪瑾覲盡燼藎贐進晉搢縉瑨禁噤妗浸寢同（ㄑ）沁搇撳同（ㄒ）釁

㊀ ㄨㄣ

疊崒▲
信
囟芯
並同

○文過蒅汶抆免袒問聞譽名搵（ㄅ）鈍頓囤沌肫頓盾讀又遁遯燉同炖（ㄊ）

（ㄋ）嫩讀又（ㄌ）論議（ㄍ）棍㓂困睏（ㄏ）混帳圂諢（ㄕ）舜瞬順（ㄖ）閏潤（ㄗ）俊▲

又（ㄔ）遜巽噀

讀又（ㄘ）寸（ㄙ）遜巽噀三字均讀

㊁ ㄩㄣ

○慍醞韞蘊韻均同孕熨斗運暈惲鄆（ㄐ）郡捃菌峻竣浚駿俊並同

（ㄒ）訓汛迅徇殉遜巽噀

濬（ㄒ）同

㊂ （ㄥ）

（ㄅ）甏橙鄧蹬鐙鐵磴嶝（ㄌ）愣睖（ㄍ）更也再亙讀又（ㄓ）正政症證証鄭

稱名秤詞同（ㄕ）勝賸剩乘車盛晟聖（ㄗ）贈甑

㊃ （ㄨㄥ）

○映應硬隥迎親（ㄅ）併摒並柄病又出（ㄇ）命瞑也夜（ㄅ）定錠

碇釘訂釘（ㄊ）聽（ㄋ）佞甯濘（ㄌ）令另（ㄐ）竟鏡敬逕勁孼痙脛

十三、言前轍〔ㄢ〕〔一ㄢ〕〔ㄨㄢ〕〔ㄩㄢ〕

陰平 言前

姓性▲競傹倞也強淨▲淨諍静靖靚（ㄑ）磬罄謦慶親家（ㄒ）幸倖悻行品荇杏興高

ㄢ

ㄩㄢ	ㄨㄢ	一ㄢ

○安鞍庵菴韉盦 諳婉（ㄅ）般搬班斑頒扳（ㄆ）潘攀（ㄇ）顢 語音 ○番翻幡

旛繙（ㄉ）單鄲簞殫丹聃擔 担 湛 也樂耽眈眈酖酒嗜（ㄊ）灘攤癱嘽坍

貪探湯（ㄍ）干杆竿肝玕箅乾燦│甘柑泔苷匲（ㄎ）刊看守堪勘校戡龕

（ㄏ）鼾頇蹣酣蚶憨（ㄓ）旃 同爐梅氈邅饘鸇鱣占粘咕沾靦詹瞻讀（彳）

梴攙（ㄕ）珊刪姍跚山舢扇 詞動搧煽羶芟潸衫杉 音讀 摻苦（ㄗ）簪（ㄘ）餐 並浪

○焉嫣鄢菸烟煙 同咽胭燕國奄淹閹醃崦（ㄅ）邊籩邊編鞭蝙砭（ㄆ）扁

偏篇翩（ㄉ）滇顛巔癲掂（ㄊ）天添（ㄐ）間葌艱 同韉堅肩姦奸菅戔箋 同賤籤│舟

○灣彎蜿剜蜿（ㄉ）端耑 （ㄊ）湍 川穿（ㄕ）拴栓門（ㄗ）鑽（ㄘ）攛 △酸

歡懽謹玀驩（ㄓ）專甎 同磚顓（彳）穿（ㄕ）拴栓門 轉

阡扞芉嵌謙 嗛 掀袄先仙 同儇鮮纖躚

○冤眢宛大窳淵鳶（ㄐ）捐娟涓鵑蠲身壽鑴（ㄑ）圈棬悛（ㄒ）軒宜喧暄

萱誼壎誘偃媛

ㄢˊ

| 一ㄢˊ | ㄨㄢˊ | ㄩㄢˊ |

陽平　言前

ㄅ盤縏磐蟠弁⼩胖⼴體
ㄆ瞞䫌饅鬘謾漱
ㄇ蠻
ㄈ煩蕃藩膰璠燔
繁樊礬凡帆壇檀彈覃曇壜罎罈談郯痰澹複姓臺
ㄋ難南
喃楠男
ㄌ闌蘭攔瀾欄讕藍籃婪嵐
ㄏ寒韓汗可邘含函⼻　難　南　⼀單
升蟬禪嬋饞讒廛纏躔屛
回然燃髯
ㄊ殘慚蠶　同慚
言顏研　同岩
延筵蜒沿癌簷巖
同岩炎鹽
ㄆ便宜胼駢
ㄇ眠棉綿
簾濂鐮鎌蠊匳
同奩帘
ㄑ虔乾掮前錢鈐箝鉗潛
ㄒ閑閒嫻
同賢弦
舷涎咸鹹嫌銜
同啣
田畋鈿
又讀填闐滇
又讀甜恬
ㄊ年粘黏鮎
ㄌ連蓮漣璉聯憐
同怜廉

○玩刓頑完紈汍芄
ㄊ團糰摶
ㄅ鑾孿欒攣灤灓
ㄏ桓洹荁佳還環
ㄔ椽傳船遄
ㄘ攢
也聚
寰圜鐶繯鬟鍰

○元沅垣洹
又讀原源員圓園袁猿猨
園轅爰援湲媛緣
ㄌ攣
ㄑ拳卷

上聲　言前

○曲倦蜷髮權顴
也泉全荃痊詮筌銓軑
ㄒ玄懸旋漩璇璿

ㄢˋ

〇俺ㄅ板版坂阪ㄇ滿ㄈ反返ㄌ疸亶膽撢毛帚ㄧ子ㄊ坦祖忐毯艦
〇赧腩ㄌ懶覽攬壇ㄍ趕桿稈感敢ㄎ侃砍坎堖欿檻悶闞讀又ㄏ
〇罕喊（ㄒㄧㄢ）展輾醆琖盞斬嶄ㄔ産鏟剗剷闡展嘽蔵諂ㄕ閃陝睒回冉
〇冉染ㄗ攢也積趲挼曓ㄘ慘ㄙ散傘繖同繖

〇匽偃衍演兗奄掩弇渰魘琰剡ㄅ扁匾蝙讀又褊貶窆ㄇ緬
洇侚悃丏㔾免勉晃娩ㄈ分典碘點ㄊ腆睓胅腡肭拈輦
攢捻ㄌ輦瑚臉ㄐㄧㄢ蹇謇柬揀簡絸寬繭䓍同剪謭戩ㄒ檢撿臉瞼儉並
減ㄎ遣譴淺ㄊ顯蜆幰銑跣莧烓獮鮮嫐勘ㄒ薛癬險

〇宛碗婉琬菀晚娩媚挽輓浣同澣爾縮ㄉ短ㄋ暖煖並頓餪ㄌ
卵ㄍ管筦館同舘琯款同歀厂緩浣ㄓ轉囀ㄔ舛喘回軟蝡蠕同蜹同
奐阮ㄗ纂纘鑽孔

〇遠ㄌ孌ㄐ捲ㄑ犬畎綣繾ㄒ選癬音語

去聲 言前
〇按案岸犴暗闇黯ㄅ半伴拌絆扮辦瓣ㄆ判叛泮畔盼拚ㄇ曼慢

三八八

漫嫚蔓幔縵謾㔉飯販呔汎梵犯氾范笵泛㔉旦但彈丸憚癉誕

蛋石斗撢担憺澹淡啖啗茗菡㔉歉㔉難惔㔉爛濫纜《輇

幹旰紺淦贛㔉看勘坩礅闞瞰厂汗扞聞旱悍捍翰漢憾撼頜㔉

綻棧戰顫佔㔉占站暫蹔湛蘸彳屝㔉㔉汕訕疝扇善膳鱔繕單姓禪

讓闖㔉語擅嬗剗㔉摻瞻卩贊讚瓚暫㔉鑒㔉粲燦璨屏頭厶散三讀

音思

○堰宴晏鷃燕嚥㔉讞雁鷹

饔驗䜩釀㔉變徧音讀遍辨辮介卞抃汴便攵片偏冂㔉麵面

㔉殿澱電奠淀靛㔉旬佃細店惦坫店簟㔉瑱搗㔉念唸廿㔉練

䬦斂戀鏈撿斂瀲㔉建健鍵諫間㔉離澗閒鐗讀又見件薦荐洊

賤淺餞㔉監鑑鑒艦儉㔉劍督漸㔁茜倩蒨綪欬並同塹槧

欠茨㔉憲獻㔉現峴睍間限霰㔉腺羨陷餡

○腕惋玩翫㔉万卍㔉斷段緞鍛煆㔉彖㔉亂巛貫慣灌罐觀㔉

鸛冠盥裸厂奐換喚渙瘓宦患迶攛輵篆幻芄爾㞢傳記轉撰撰

「ㄩㄢ」

撰篆琢賺（彳）釧串（尸）涮（ㄆ）鑚子賺▲騙也（ㄊ）窜纂爨（ㄙ）算篹祘蒜

○怨苑願愿遠（動詞）媛瑗掾院（ㄐ）卷倦眷絹狷獧同雋永（ㄑ）券勸（ㄒ）泫炫眩衒鉉核渲絢昫旋風漩（▲讀）鏇

附錄：主要參考書目

韻書：

韻略滙通　　　　　　　　　（明）畢拱辰

音韻闡微　　　　　　　　　（清）李光地

近代劇韻　　　　　　　　　張伯駒、余叔岩

中華新韻　　　　　　　　　國語推行委員會

音韻學及語言學：

中國音韻學概要　　　　　　張世祿

中國音韻學史　　　　　　　張世祿

語言學概論　　　　　　　　張世祿

漢語音韻學　　　　　　　　董同龢

中國語音史　　　　　　　　董同龢

語言學大綱　　　　　　　　董同龢

漢語音韻學導論　　　　　　羅常培

中華音韻學　　　　　　　　王了一

漢語史稿　　　　　　　　　王了一

語言問題　趙元任

中國音韻學研究　（瑞典）高本漢

四聲實驗錄　劉復

韻學源流　（清）莫友芝

國學概論　馬瀛

國語語音學：

國音沿革　方毅

增補國音字彙　方師鐸

國語語音學　鍾露昇

國語發音　邢宗訓

中華國語教學留聲片課本　齊鐵恨

國語教學指引　何容、祈致賢

語文科教學研究與實習　吳鼎

聲樂及音樂：

音樂教學法論叢　　　　　　康　謳

歌唱的理論與實際　　　　　楊兆楨

唱歌法　　　　　　　　　　馬國林

現代國樂　　　　　　　　　高子銘

中國音樂史　　　　　　　　王光祈

樂學通論　　　　　　　　　康　謳

音樂概論　　　　　　　　　朱穌典

西洋音樂研究　　　　　　　許常惠

西洋音樂概論　　　　　　　郭惠貞

音樂入門　　　　　　　　　開　明

字典：

康熙字典　　　　　　　　　同文版

中華大字典　　　　　　　　中華

國語辭典　　　　　　　　　汪　怡

辭源　　　　　　　　　　　　　　　　　商務

辭海　　　　　　　　　　　　　　　　　中華

其他：

戲劇縱橫談　　　　　　　　　　　　　俞大綱

齊如山全集　　　　　　　　　　　　　齊如山

中華國劇史　　　　　　　　　　　　　李浮生

談余叔岩　　　　　　　　　　　　　　孫養農

中華語文叢書

國劇音韻及唱念法研究

作　　者／余濱生 著

主　　編／劉郁君

美術編輯／鍾　玟

出 版 者／中華書局

發 行 人／張敏君

副總經理／陳又齊

行銷經理／王新君

地　　址／11494 台北市內湖區舊宗路二段181巷8號5樓

客服專線／02-8797-8396　　　傳　真／02-8797-8909

網　　址／www.chunghwabook.com.tw

匯款帳號／華南商業銀行　　西湖分行

　　　　　179-10-002693-1　中華書局股份有限公司

法律顧問／安侯法律事務所

製版印刷／維中科技有限公司　海瑞印刷品有限公司

出版日期／2019年5月三版

版本備註／據1983年1月二版復刻重製

定　　價／NTD 500

國家圖書館出版品預行編目（CIP）資料

國劇音韻及唱念法研究 / 余濱生著.— 三版.—
臺北市 : 中華書局, 2019.05
面 ； 公分. —（中華語文叢書）
ISBN 978-957-8595-74-3(平裝)

1.京劇 2.曲韻

982.21　　　　　　　　　　　　108004142